U0028657

RADWIMPS, at that time
Jinsei Deai

Tadatoshi Watanab

那個時候的RADWIMPS

「人生 相遇」篇

あんときのRADWIMPS
「人生 出会い」編

渡辺雅敏

那個時候的RADWIMPS

「人生 相遇」篇

あんときのRADWIMPS
「人生 出会い」編

渡辺雅敏

書籍設計
飛嶋由馬・佐藤江理（ampersands）

那個時候的 RADWIMPS
「人生 相遇」篇

目錄

01 人生 相遇

「哪裡找得到好的樂團？」

唱片公司的職員們像在說「早安」似地重複著這句話。而做為其中的一員，二〇〇三年的我也在尋找新人樂團。

一開始我不知道該怎麼找，也看過傳聞中的樂團演出，每每就像在大海裡撈針，未有所獲。

雖然公司會要求我們「發現有潛力能出名的新人」，但因為平時也有別的業務，挖掘新人就成了空檔時間做的事。很多同行總說「找是在找，卻怎麼也找不到」，說著好幾年就過去了。

我也跟大家一樣，利用工作之外的閒暇時間尋找，卻一直沒找到，就這樣到了在公司裡被稱為「中堅之力」的年齡。

當時我任職於一家名為東芝EMI的唱片公司。

要說唱片公司具體的工作內容，那就是挖掘藝人、與其簽約、錄製歌曲，然後為其宣傳，再製作並販賣CD，或是發行數位單曲。

多數歌曲都以暢銷為目標，希望被眾多的人所聽到。雖然暢銷的背後有各種原因，但藝人寫出好歌尤為重要。除此之外的眾多事務則由唱片公司負責，因此，創作好歌的藝人就成了各家公司競相爭奪的對象。

我希望發揮一些微小的經驗，與自己找到的樂團一起從零開始做所有事。

畢竟我是因為這個原因才選擇這份工作的，若能夢想成真，那該有多幸福啊。

我在尋找能讓我豁出自己的藝人

應該尋找怎樣的藝人呢？

在這個行業耳濡目染許久，我也學到了不少，於是做了一個決定：即使覺得還不錯，但如果不是優秀到像怪物一樣的頂尖藝人，我就絕不出手。

這樣的藝人，可能窮盡一生也遇不上。

但是遇不上就遇不上，權當是自己運氣不好。而怎樣算是「頂尖」，就由我主觀臆斷了。

大部分情況下，唱片公司和藝人一開始會簽為期兩年的合約。為了開拓更好

的未來，簡單來說，就是要盡可能在早期便打進歌曲排行榜的前十名。畢竟音樂行業的眾多藝人和工作人員都在為此競爭，我覺得只是「很好」的程度，是連這種競爭都贏不了的。

所以我不慌不忙、穩穩當當地尋找能讓我豁出自己的藝人。

時光在不停流逝，而找到心儀的藝人卻越來越難。

未曾遇見的夢想中的藝人，應該是不與任何人相似的、有著如變異物種般的帥氣，並能輕而易舉地做出誰也沒有聽過的音樂。

在各種摸索之後，我找到了一個效率較高的方法，那就是去逛 TOWER RECORDS 的獨立樂團專區。事實上，雖然無法聆聽所有獨立樂團的CD，但那裡陳列著各家音樂廠牌和唱片行力薦的藝人。

這種藝人不是隨便就能找到的，也沒有人會告訴我什麼獨家消息。

既然被力推，那一定有理由。或許當中會有想與主流廠牌簽約的藝人。

我用試聽機將獨立樂團專區的音樂一個個聽完。

過了兩至三週，試聽機裡的CD就會換一輪，我就再去一趟，又把它們聽完。

一輪。如此持續一段時間之後，只需要從遠處看到宣傳語，我就能知道哪些是店員真心覺得不錯，而哪些並非如此。

在陳列著店員推薦的CD區域，能看到很多手寫的感想，而且多數都用了將內心想法表露無遺的「！」。宣傳板上貼滿了對話方塊形式的推薦語，雖然看似雜

亂無章，卻也能感受到磅礴氣勢。

不出所料，被店員這般推薦的CD多屬優質，我還去看過其中幾個樂團的演出。其他唱片公司的熟人也有去，也曾遇過讓我覺得「這個樂團應該會主流出道吧」的樂團，但我還是沒有出擊。

「要比這更厲害的才行」，我總是因此而打消出擊的念頭。也是因為我看過太多有資質出道的樂團，後來卻沒有想像中發展得好，到頭來不是解除合約就是解散。

一旦被唱片公司邀請，有些人就會推掉已經定下的工作，將人生的籌碼押給音樂。畢竟這是音樂人一生中至關重要的階段，不能以一句「我還以為他或許能出名呢」就敷衍了事。如果沒有把握成功，就不會向其發出邀請。也許這只是我的方式，但我當時就是這麼想的。

雖然在那之前曾與形形色色的藝人工作，卻從未與自己找到的新人從零開始走向成功。身邊也幾乎沒有經歷過這種事的前輩，大多數負責「大人物」藝人的，都不是挖掘並培養他們的人。

同舟共濟，從零到百，這是我的夢想。

為了實現夢想，我不斷尋找打從心底覺得出色的新人——擁有絕對優秀的才能。

首先，我能遇到這種藝人嗎？就算遇到了又能否能察覺到這點？

尋尋覓覓，找到的竟是橫濱高中生

到獨立音樂專區聽歌一年多，說實話我已經累了。在此期間，有些樂團像彗星一般橫空出道並聲名大噪。其中也有我沒有主動出擊的樂團，問題在於，竟然還有我完全不知道的樂團。

我自認為已經廣為撒網了，但還是有漏網之星。這種時候就像是遭遇了他人的嘲笑。做這樣的事情，真有終點嗎？但我說服自己，「成功始自積累」。

二○○三年的七月。那晚我在新宿，天空下著雨。

「雖然有些早，但還是回家吧。」當我邁向車站的時候，雙腿卻忽忽地停了下來。

只因為下雨就回家，這樣怎麼找到好藝人呢？於是我折返，朝著 TOWER RECORDS 走去。

我很喜歡這家 TOWER RECORDS，因為他們獨立專區的內容尤為豐富。

踏入店鋪，往裡走去，我的目光鎖定在一面手寫的宣傳板上。

「橫濱高中生樂團，RADWIMPS 出道！」宣傳板全都是用紙箱做的。

上面是意氣昂揚、用簽名筆寫出的大字。

若是有店頭宣傳用的樂團 LOGO，宣傳板應該會更好看，但這個樂團似乎並沒有這類東西。取而代之的是溢出板面的「即使什麼都沒有，也想介紹這個樂團」的如虹氣勢。

我心想，「設立這個宣傳板的人一定是真心喜歡這張專輯吧」，我走近之後按下了試聽機的播放鍵。

這一舉動，改變了我的人生。

出道專輯《RADWIMPS》的第一首歌是《人生 相遇》。

「我追趕著早已鋪好的道路　就這樣撞見了你　你的美勝於一切　就這樣被你吸引」

專輯沒有前奏，而是突然開唱。那一瞬間，我感受到一陣清新的風拂面吹來。怎會這般朝氣蓬勃？不矯揉造作也沒有算計，率真而美妙的音樂，嗓音非常不錯，我喜歡這種聲線。敏銳而富有節奏感的歌唱方式也很帥氣。

「不錯！」

在持續升溫的緊張感之中，僅僅聽完了一段，我興奮得心臟突然抽了一下，

「終於找到了！原來就在這裡啊！被我遇上了！」

耳機裡傳來的音樂、語言和情感破繭而出，飛舞跳躍，一派生機盎然。

而且，《人生 相遇》整首歌都是副歌。

一般的歌是按照「A段—B段—副歌」的展開逐漸走向高潮，而這首歌，一個接一個地蹦出、聽一遍就被牢牢抓住內心的旋律，每一段都如同副歌般熠熠生輝。

並非刻意為之，而是渾然自成，這種不做作也讓我驚嘆不已。

尋尋覓覓，那人竟是橫濱的高中生。

「人生相遇」。

店內羅列著盡顯良苦用心的各種藝人宣傳板。我在試聽機聽了一首又一首。

雖然我一定會買CD，但我抑制不住激動之情，當場就聽完專輯裡的所有歌曲。

《自暴自棄自我中心的（思春期）自我依存症的少年》《「一直很喜歡你」「真的嗎？……」》。

歌名和曲子全都情感充沛，一副完全收不住的架勢。就好像所有感情無法一擁而入，眼看著就要擠落下來。過剩的情感好似無法操控自己的某種怪物的音樂，而我被這種過剩的情感隨意擺弄。

我放下耳機，走向收銀臺。

「我要跟這個樂團工作！」與此同時，一陣恐懼襲來。

優秀的樂團被別人捷足先登的例子不在少數。

「要是無法接觸到這個樂團，那我該怎麼辦？」什麼都還沒做，我卻自顧自地憂傷了起來。

我踏上下行的扶梯，急忙打開 TOWER RECORDS 的黃色購物袋。

我想確認印在封面上的版權資訊，要是寫著別家唱片公司的名字，就沒我什麼事了。那意味著樂團早就簽了約，正按部就班地做著各種準備。

又或者，音訊工程師、封面設計師、攝影師當中要是有我認識的人，那事情談起來就快多了。我可以打電話問∶「RADWIMPS 已經被哪家簽下了嗎？」但慌忙間看到的版權資訊，沒有唱片公司名，也沒有我認識的人名。

背包裡的 CD 猶如私藏的炸彈

當我來到 TOWER RECORDS 所在的 Flags 大樓的一樓，外面又下起了雨。大樓入口附近擠滿了躲雨的人，而新宿車站的南口，等人的那些人手中的藍雨傘、紅雨傘正在雨中緩緩飄搖。

「居酒屋，來坐坐吧？」

聽著拉客的聲音，我與共撐一把傘、滿面春風的情侶擦肩而過。我邊踱步邊想像著，總有一天這裡的所有人都會聽起 RADWIMPS 的音樂，為買不到他們的演唱會門票而苦惱，驚天動地的事情就要來臨了。終得一遇的喜悅令我陷入了自我陶醉當中。

甚至產生了一種類似於「只有我知道未來」的優越感。背包裡 RADWIMPS 的 CD，如同誰也不知道的私藏炸彈。終有一日，它會爆炸，繼而擴散到全國。而點燃這顆炸彈的人正是我自己，彷彿自己成了電影裡的主角。

回到家後，我邊看歌詞邊聽 CD。

仔細看了歌詞，我被那無比真誠的紀實感所打動。這是將自己的想法和日常原原本本地寫成了歌詞，並將其寫成了歌。並不是因為憧憬誰而做著什麼，而是坦率地汲取發自內心的東西並將其寫成歌。

所以它們才能成為不摻雜任何雜質的歌手的故事，走進聽眾的內心。

歌詞本上寫著，所有歌曲的詞曲創作者都是野田洋次郎。

封面的內側印了很多照片。大家都朝氣蓬勃地笑著，就跟他們的音樂一樣。哪一位是野田洋次郎呢？拿著麥克風的這位就是了吧。其他成員又是什麼樣的人呢？我思考著，久久地凝視這些照片。

這真像談戀愛啊。

浮想聯翩，胡思亂想一通，還夢想著接近他們。

我從音樂裡接收到龐大的資訊和情感，可手上關於他們本人的資料卻少得可憐，也沒見過樂團成員。這種反差讓我痛得發抖。

帶著愛意與敬意，我心頭一緊：「這群人，到底是何方神聖？」

CD停止播放時，窗外還下著雨，我聽到了車輛駛過溼潤路面的聲音。

你們在哪裡，怎樣才能相見，現在又在做些什麼？想著這些，我又一次按下了播放鍵。

02 一通唐突的電話

因為CD版權資訊裡沒有熟人的名字，我不得不開始調查聯繫方式。

上面寫著「製作・發售方：NEWTRAXXInc.」。首先要找到這個。

很多時候，比起貿然聯繫本人，聯繫他身邊的工作人員會更順利。

在網路上一搜名字很快就出來了，還有電話號碼。這是第一扇門──需要我去打開的門。

我覺得比起買了CD的當晚就從家裡打電話，還是在公司打電話比較穩妥。

次日，我本打算到了公司就立刻打電話，卻遲遲沒做到。因為我苦惱於說完「不好意思，打擾了」之後，我該怎麼往下說。

我最害怕的就是被告知早就有其他主流唱片公司現身，並談妥所有流程。要是已經簽約了，那就不關我的事了。出於懼怕這種回答而磨蹭到了晚上。

018

這種唐突的電話遲了會顯得失禮，同事卻打開了電視機，看起來MUSICSTATION音樂節目。公司裡突然熱鬧了起來。

我正要拿起話筒的時候，同事卻打開了電視機，看起來MUSICSTATION音樂節目。公司裡突然熱鬧了起來。

這是重要的電話，而且我也不希望被對方誤以為「這人是在家邊看電視邊打電話嗎？」，我不想留下一絲的壞印象。

我轉移陣地來到這裡，終於拿起話筒。撥號聲響起。

公司同一樓層裡有一間試聽室。那是做了隔音處理、有著厚重房門的房間，裡面有一張桌子和六張椅子，還有一支電話，是可以邊聽音樂邊進行商談的房間。牆壁上掛著立體音響和電視，只要關上門，就聽不到外面的聲音了。

初聞野田洋次郎的背景

「您好，這裡是NEWTRAXX。」

「我是東芝EMI的渡邊。我在唱片公司工作，聽了RADWIMPS的專輯很是感動。因為實在是太棒了，就冒昧打了電話。很抱歉這個時間來打擾。」

「啊，謝謝。我叫大瀧。」接電話的是社長大瀧真爾。「這樣啊，您聽了專輯!?」

「音樂真的太棒了。」

「好開心。詞曲創作都是主唱野田洋次郎⋯⋯」

這是什麼樣的樂團，野田洋次郎又是怎樣的人，大瀧先生告訴了我很多。他滔滔不絕地說著。

「野田洋次郎因為爸爸工作的關係，幼稚園的時候去了美國。最初是在田納西州，他們的庭院有足球場那麼大，聽說到處都有松鼠和鹿出沒，之後又搬到加州，體驗了兩種截然不同的美國文化之後回到日本，或許是這樣的環境給予他別具一格的感性吧。他的爸爸彈爵士鋼琴，媽媽彈古典鋼琴。也因為這樣，野田洋次郎家裡的地下室裡還有排練室。爸爸會爵士鋼琴三重奏，所以那裡除了鋼琴之外還有鼓、貝斯和音箱，當然還有吉他和麥克風。洋次郎從小就在地下排練室裡熟悉樂器。」

因為他一股腦地說，我只能附和「是的」、「是嗎」、「是這樣啊」。

雖然大瀧先生這般滔滔不絕讓我有些震驚，但我很開心，自己好像離「野田洋次郎」近了一步。

光是附和不斷蹦出的故事就用盡全力

「啊，對了。吉他手叫桑原彰，橫濱有一個給十幾歲的樂團參加的比賽，叫作『橫濱高校音樂大賽』（YHMF），他拿著《如果（もしも）》去報名打算參賽，卻

忘了寄試聽帶。因為郵寄趕不上截止日期，他就直接把迷你光碟和資料拿去主辦方的事務所。因為郵寄趕不上截止日期，我的高中生女兒是那個大賽的工作人員，她告訴我有個不錯的樂團，我聽了一下，歌不錯，結果他們獲勝了。大賽結束後沒幾天，女兒告訴我 RADWIMPS 想找我談談，於是我就去見了他們。他們說之前提供的試聽帶是通過坊間排練室的錄音器材組錄製的，但那時錄得過於倉促，現在想重新好好錄一次。我提議說，那不如加上其他歌曲，索性做一整張專輯出來。之後做出來的正是渡邊先生你聽到的那張CD。吉他手桑原因為得了冠軍，又要出CD，整個人都飄飄然了，竟然說要退學。我和野田把桑原叫到公司花了半天說服他，『至少要讀到畢業』。我們問他，『知道了嗎？』他說『知道了』，然後當天就分開了，結果他第二天就申請了退學。他說『知道了』，其實只是想快點回家吧，我們當時全都一臉茫然。」

我光是附和「是這樣啊」就用盡了全力。

電話是 MUSICSTATION 剛開始的時候打的，也就是晚上八點。

我隨聲附和，不知不覺就過了一、兩個小時，但談話還沒有要結束的趨勢。

他一定很喜歡 RADWIMPS 吧。聊自己喜歡的樂團是一件快樂的事。況且，對大瀧先生來說，就像是自己的小孩被誇獎了一樣。

快要凌晨十二點，我開始慌了。這樣下去的話，就算我只是答腔幾句也會錯過最後一班電車，那只能坐計程車回去了。

我見縫插針，問了我最想知道的事情。

「大瀧先生，您說的這些實在有趣。原來那些音樂的背後有這麼多故事啊。樂團發行了那麼出色的CD，應該接到了很多邀約吧？樂團有主流唱片公司洽談簽約了嗎？」

「是有幾家來談過，但眼下還沒定下來應該怎麼做。」

「是嗎，那太好了！我很想跟RADWIMPS一起工作，一直擔心這一點呢。」

我一手拿著聽筒，在試聽室裡做出了勝利的姿勢，之後不知為何抬起右手拍打了一下胸口，應該是放下心來了吧。

寶麗多也是老牌唱片公司了。

大瀧先生繼續說：「最近各家的動作都很快呢。我以前在寶麗多唱片公司工作，所以很能理解。」

「經常是好不容易找到，鼓起勇氣去談結果全都名花有主了。他們有經紀公司了嗎？」

「畢竟是高中生樂團，也才出了一張CD，沒有什麼經紀公司。算是暫時交付給我了。因為是從我們公司發行的CD，我們是聯絡窗口。」

「我實在很想跟他們工作，下週有時間嗎？能讓我向您自我介紹一番嗎？」

「可以呀。見一面吧。」

「謝謝。」

就這樣，掛了電話。

好像還沒跟唱片公司簽約。太好了，真的太好了。這讓我有了一些活著的盼望。

向前邁進一步。

03 高中的美好回憶

週四下午一點，橫濱，櫻木町。

十七年前的約定時間，我此刻仍清晰記得。當時的我一定是無比緊張吧，絕對不能遲到。畢竟關乎著我的夢想。早上十一點剛過我就抵達了櫻木町。

按照在電話裡的通知，我走進高架橋下。牆壁上畫著各種藝術畫。

橫濱，果然散發著時尚氣息。RADWIMPS，就在這裡。

如果能和他們共事，開會什麼的就要經常往返這條路，要是真能這樣那該多好啊。

為了確認事務所的準確位置，我早早前往。

廣闊的單向三車道上，貨車馳騁著。道路兩側鱗次櫛比的高樓大廈和長長的柏油路，只有灰色引人注目。

來到目的地的大樓，一樓開了一家掛著紅色布簾的拉麵店。我又想到了與剛才一樣的事情。

要是來這棟大樓開會的時候，能跟 RADWIMPS 的樂團成員在這裡一起吃拉麵，那該有多好啊。

我確認了郵筒上寫著「NEWTRAXXInc.」的公司名，確保沒有找錯地方，於是安心地去吃了午飯。

想著還未照面的大瀧先生可能就在樓下的拉麵店用餐，我就沒去那裡。

也考慮到這是第一次見面，不好空著手去，所以我準備了企劃書。

比起企劃內容，我更想表達我的熱情。於是我發揮著我的幻想和妄想，將聽完歌之後的感想、今後想做的事情全都一股腦兒地寫了出來。

封面借用了 RADWIMPS 的歌名，寫著大大的「如果、如果、我能有幸與 RADWIMPS 一起工作的話」。

考試結束之前暫停活動嗎？

我提前五分鐘抵達事務所。

「初次見面。我是渡邊。感謝您給我寶貴的見面機會。」

「我是大瀧，歡迎歡迎。」

大瀧先生笑容滿面地為我開了門。

他身材高大，體格結實，聲音洪亮，可能是天然捲，頭髮有點捲。

被領進屋後，眼前是一面大窗戶。辦公桌和椅子背著窗戶，旁邊是會客桌椅。

我們在那兒交換了名片。

「我也知道第一次見面就突然說『請讓我來負責 RADWIMPS』很唐突，但我今天來也就是為了這一句話。這是我整理的資料，算是企劃書。」

我志忑不安地把資料放在桌上。大瀧先生看著封面會心一笑⋯

「還是第一次有人拿著資料來呢，這是借鑒了〈如果〉那首歌吧。」

光是這句就嚇了我一跳。

「突然直奔主題很抱歉，您說第一次有人拿著資料來，也就是說還有其他唱片公司的人來找過您，是嗎？」

我戰戰兢兢地詢問。

「是有一些人來問過，但樂團今後要怎麼發展都還不知道呢。野田洋次郎說要專心考試，就停止了樂團活動。但好像並不完全是因為考試。」

「考試結束之前暫停樂團活動嗎？」

「說是暫停，但可能是解散。可惜吉他手桑原可是說要以 RADWIMPS 為生而退學了呢。」

「那樂團今後會怎麼樣呢？」

「考試結束之前什麼也不好說。」

「這樣啊。那我們公司東芝ＥＭＩ有人來找過您嗎？好樂團的話，即使是同一個公司的人也會爭搶的。」

「貴社的話您還是第一位。其他唱片公司的人聽了剛剛考試的事情之後，就說『明白了』，然後回去了。」

大瀧先生哈哈大笑。

「要考試那也是沒辦法的事。」

「前段時間演出公司夢番地打電話來說想跟我見一面，我就去了。我還以為是他們的年輕員工想培養年輕樂團一起壯大，沒想到來的人比我還年長，而且是夢番地的創始人善木先生本人，真的嚇了一跳。」

善木准二先生是專注關西、中國地區的演出公司「夢番地」的創始人，也是業界公認，有發現藝人才能的眼光。

看來大家動作都很快。我可不能掉以輕心。

「善木先生找您什麼事呢？」

「跟您差不多。說是被ＣＤ打動了，演出的策劃能不能交給他之類的。」

「好樂團總是能吸引到許多人的。大瀧先生，我說這話可能不太吉利，但我想問，要是野田先生考試失敗了會怎麼樣呢？畢竟還不認識，比起叫他「野田君」，還是「野田先生」更為穩妥。

「我也不好說。桑原應該會著急吧。他好像偶爾會打電話給正在學習的野田，勸他玩樂團。」

「希望他能考上。畢竟做出了這麼優秀的音樂，未來可期啊。」

這談話內容完全出乎了我的意料，我只能等待考試結果了。

畢竟鼓足幹勁做了那麼多，心裡多少有些不好受，但也收穫了可喜的消息。

那就是不久之後，我有機會看到 RADWIMPS 的現場演出。

「去年他們獲勝的那個大賽今年也會舉辦，以往都是找專業藝人來當嘉賓，但今年工作人員有意找 RADWIMPS 擔任嘉賓樂團。跟成員說了這件事之後，他們說，很感謝邀請他們這支出演了專輯卻停止活動的樂團，也為了表達去年獲勝的感激之情，就決定出演。不過聽說因為準備考試而沒有時間排練，可能現場會糟得嚇到你喔。今年也是在橫濱體育館舉辦，您有時間的話請去看一看吧。」

被野田洋次郎的說話聲奪去心魄的瞬間

還以為談話會就此結束，沒想到大瀧先生繼續說下去：

「專輯是高二的期末考結束那天開始錄製的，光是樂器伴奏就花了四天三夜。我包下了認識的私人錄音室，樂團成員住在附近類似社區活動中心的地方。深夜回到那裡之後，大家就在大浴場吵吵鬧鬧地泡澡，然後擠在鋪著被褥的榻榻米上

028

睡覺。錄音室夜以繼日地錄著音。伴奏完成之後，又花了一天時間錄製唱歌的部分，但有的歌還沒填好歌詞，野田被提醒說，『喂，要開始錄歌了哦！』他就說著『啊，等我一下！』，在錄音室的歌房裡花了二、三十分鐘，一口氣寫出歌詞並開嗓唱了。」

「二、三十分鐘就寫出了那麼厲害的歌詞嗎？果然才華橫溢啊！」

「對，這個很有意思，您可以聽一下。Fm yokohama 電臺播出，是野田在自己家很小聲地用光碟錄製的，他親自做了專輯的解說，然後不知為何突然就唱了起來。」

他站起來從桌子裡拿出光碟，放入了播放機。在一陣喀嚓喀嚓的噪音之後聽到了聲音。

「初次見面，我是 RADWIMPS 樂團的主唱野田洋次郎。我們在七月一日發行了第一張專輯《RADWIMPS》，我將從第一首歌開始介紹。」

他一個人解說起了專輯裡的所有歌曲。

在說明完最後一首歌之後，「以上就是我們第一張專輯《RADWIMPS》的介紹，感謝大家的收聽，最後為大家播放一首歌。」說完突然開始了吉他彈唱，唱了《Stand by Me》。

「怎麼樣，有趣吧？居然不唱自己的歌，唱了《Stand by Me》。」

說完大瀧先生爆笑。

音，那個聲音打動了我。

確實挺有意思的，但比起這個，我當時是第一次聽到野田洋次郎說話的聲

我心想：歌聲好聽的人果然說話的聲音也好聽呢。

一位日本高中生用那樣的聲音，以近似母語人士的發音唱著《Stand by Me》，我忽覺一陣清新的風拂面而來。雖然很想複製這份光碟，但我忍住了。

就算上了大學也不知道會不會玩樂團

以第一次打電話時從晚上八點聊到十二點的勁頭，大瀧先生不停地說著。

我們是下午一點見面的，眼看就要到七點了。難道今天也會聊到晚上十二點嗎？

若真是這樣的話也挺讓人欣慰的，而且我想進一步拉近與大瀧先生的距離。

正當我下決心，「接下來是等待考試結束的長期抗戰」，正是七點的時候，有訪客按響了門鈴。

「抱歉坐了這麼久，我也差不多該走了。」

我起身跟大瀧先生寒暄後離開了事務所。如果沒有人來的話，可能談話還會繼續一段時間。

走出門外，天色早已昏暗。

中午看到的高架橋下的插畫，已經妝點上夜燈。我一邊欣賞，一邊沿著來時的路走著。車站那邊迎來許多回家的人。車輛也變多了，到處呼嘯著喇叭聲。烏煙瘴氣的風吹亂了我的頭髮。

在空蕩蕩的回程電車裡，我回想著今天的談話。

雖然有主流出道的邀請，但一切都要等到野田大學考試結束之後。

對我來說，在等待考試結束的這段時間裡，只能努力讓大瀧先生願意跟我一起工作。考試失敗了會怎樣，而順利考上之後，野田洋次郎又會選擇走什麼樣的路呢。

我反覆回味了大瀧說的話：

「據說退學的吉他手桑原偶爾會給洋次郎打電話。『怎麼樣，學習還順利嗎？』洋次郎的反應是『還好吧，怎麼了？』；桑原說⋯『我想快點玩樂團啊。』洋次郎回答道：『就算上了大學也不知道會不會繼續樂團。』」他說他把那張專輯當作是高中的美好回憶。

04 洋次郎考上了

二○○三年八月二十八日橫濱體育館，「YHMF」決賽。我很早就到了會場，遠比開演時間要早。

不愧是十幾歲的孩子參加的音樂活動，橫濱體育館周遭充滿了校園活動似的朝氣。進場之後我還看了幾組參賽樂團。雖然每個樂團都表演熱烈，但我總是心不在焉。

我只是在等待做為嘉賓的 RADWIMPS。一想到自己跟 RADWIMPS 在同一個會場就滿心雀躍。

「至此，所有參賽樂團的演奏就此完畢，請各位評委進入最終評審。究竟冠軍會花落誰家呢？」

一男一女的高中生擔任主持人。評審們起身離開了會場。

「在等待結果的期間請大家欣賞去年以一首〈如果〉奪冠的樂團 RADWIMPS

所帶來的演出。」

他們在當地已經是名人樂團了嗎？現場響起了許多歡呼聲。

我傾身向前，想要仔細看看 RADWIMPS。

因為想在近處看他們，我在他們演出之前就來到一樓的觀眾席。

洋次郎像個孩子一樣蹦蹦跳跳

成員們來到燈光轉暗的舞臺上，開始準備演出。

我直勾勾地盯著那個黑影，那個站在正中間拿著麥克風的人就是野田洋次郎嗎？

那是我第一次看到「會動」的野田洋次郎。

我被人頭攢動、擁擠不堪的觀眾圍住，屏氣凝神地等待演出開始。

聚光燈再次打在主持人身上。

「久等了，現在準備就緒，有請 RADWIMPS！」舞臺燈一亮，穿著黑色帽T的洋次郎跳了一下。

我曾反覆聽著專輯，想像野田洋次郎是什麼樣的人。

就讀升學高中，寫著深奧歌詞的人。感覺是一位細膩的文學青年。

演奏開始後，我在洋次郎身上感受到街頭氣息。他穿著寬鬆的帽T，毛線帽

遮住眼睛，邊喊著「HO！HO！」邊在舞臺上跳竄，看起來運動神經很是發達，還開心到全身扭動。

從CD裡感受到的激動之情就是這樣吧。開心，太開心了。就像邊說著「玩樂團真開心」邊創作出來的音樂。身體的躍動在舞臺上被放大，讓這一點更顯而易見了。

洋次郎像個孩子一樣蹦蹦跳跳。高高跳起，膝蓋彎曲。

關於這天的演出，我只記得這個。

演了幾分鐘？唱了什麼歌？

洋次郎用手按住帽簷騰空跳起，只有這個模樣深深刻在我的記憶裡。

第一次看過RADWIMPS的現場演出後，我覺得比只是聽CD更能深入理解他們了。

雖然很想直接告訴成員他們是多麼優秀的樂團，但我並不清楚他們是否會重啟樂團活動。

我沒有去見在這場演出之後又要停止活動的他們，而是離開了會場。

大瀧先生也沒替我引見。

距離考試結束還有半年。雖然我覺得自己在這一天離他們近了許多，但還是前路茫茫。

034

錄取通知與簽約危機

在那之後我與大瀧先生繼續保持聯繫，偶爾會去橫濱一起吃飯。

在那裡聊 RADWIMPS 讓我感到很開心。

我想大瀧先生也是如此吧。有人讚賞自己製作的音樂，還跑來見面，是值得高興的事。

大瀧先生總是告訴我許多關於他們的事情。

即使是漫無邊際的閒聊，聆聽的時光就像自己停留在 RADWIMPS 的時間軸裡，讓我備感安心。

在考試結束之前我沒什麼可做的。

二〇〇四年三月，大瀧先生打了電話來──

「渡邊先生，洋次郎考上了！」

聽了考上的大學名字，實在是成績不好的我望塵莫及的大學，我震驚不已。

能做出左右歷史的音樂、會說英語，還考上了超一流的大學，野田洋次郎是外星人嗎？

不管怎樣，考上就是近了一大步。

聽到大瀧先生爽朗的聲音，我感到情況漸漸好轉，也很開心他特地告訴我考試結果。

洋次郎考上了

雖然擔心他是否也有告知其他唱片公司的人，但我沒有深入打聽。

知道洋次郎考試通過之後，我告訴我的上司長井信也：「有一個我正在追蹤的樂團。」那也是我第一次跟他說起RADWIMPS。

長井生於鹿兒島，是男子氣概十足的九州男兒。

在我第一次致電大瀧先生時使用設有立體音響的東芝ＥＭＩ試聽室裡，長井聽著ＣＤ、看了封面的版權資訊之後對我說：

「以前認識。」

「是您認識的人嗎？」

「大瀧先生？是大瀧先生在負責嗎？那個曾在寶麗多工作的大瀧先生？」

掌握RADWIMPS未來的大瀧先生竟是我上司的舊相識。真是可喜可賀的偶然。

我馬上打給大瀧提起這件事。

「什麼！原來長井先生是你的上司呀？以前長井先生還幫過我。我明白了，那我要還人情了。怎麼辦、糟糕了，這下可不好辦了呢。」

大瀧笑著重複了好幾遍「糟了」。

聽著那愉快的聲音，我也跟著笑了。

然後，同公司的山口一樹從長井那裡得知我在追RADWIMPS之後，對我說：

「我聽了ＣＤ，真的好棒啊。歌詞好厲害。現在是什麼情況？不會已經簽了唱

036

「片公司了吧?」

「說是還沒簽。發行CD的廠牌的大瀧先生是聯絡窗口,說是有幾家來問過,但還沒定下來。」

「如果還沒定下來的話,我可以跟你一起跟進嗎?」無論如何我都想跟RADWIMPS工作,為了實現這件事我需要夥伴,所以我們兩人結盟了。

我也開始跟著長井喊山口的綽號「小山」。

原本我是打算自己負責RADWIMPS的音樂製作,但小山也是負責這一塊的。而我對宣傳方面有經驗,就決定如果能拿下RADWIMPS,就由小山負責製作,而我負責宣傳。不過要是拿不下來那一切都是空想,於是我們決定先齊心協力發起進攻。

為了介紹小山給大瀧先生,我約了三人一起吃飯,聊起各自對RADWIMPS的愛。

「渡邊先生和山口先生,二位的上司是長井先生。你們三人組隊的話,一定會帶著公司做出有趣的事情吧。」

大瀧先生如此笑著說道,可在最後又說了件最駭人的事情。

其他主流唱片公司也發來了許多詢問。

之前大瀧說,我們東芝EMI「只有渡邊先生來問」,但現在演變成我跟小山,還有長井一起行動。而其他公司也是這樣。

唱片公司會和藝人簽署專屬合約。

只有簽下 RADWIMPS 的公司，才能在合約期限內獨家發行他們的音樂。

要是 RADWIMPS 跟其他唱片公司簽約了，那我就當不了他們的負責人了。

05 四人集結

澀谷街頭，一位精瘦的學生正在發放衛生紙。

紅綠燈一亮，行人匆匆走動，嘈雜聲和五彩斑斕的服裝如風一般陣陣襲來。

雖然多是笑臉，但那並不是在衝著他笑。

還要多久才能發完上頭規定的數量呢？

正當他若有所思的時候，迎面走來了熟悉面孔的男子。一次偶然，卻成了命中註定的重逢。

「你在這做什麼？」

「打工，發衛生紙。來，給你一包。」

「啊，謝謝。現在可以稍微聊聊嗎？」

「抱歉，現在不行。後面有人盯著呢，正在看我有沒有認真發。啊，別往後看。不好意思，能請你盡快走開嗎？」

「有人盯著嗎？抱歉，那等下電話裡說吧。我現在在吉他專門學院聽課，前段時間洋次郎考上大學，RADWIMPS要重新開始了。然後我們說到成員要怎麼辦，因為之前的成員最後有點鬧得不愉快，就想找新成員。」

「真的嗎，RADWIMPS要活動了嗎？晚上我肯定在家，一定要打電話給我啊。」

稍稍抬手說了再見，發衛生紙的男子在熙熙攘攘的人群中，繼續神采奕奕地向行人打著招呼。

他的名字是山口智史。

身為金屬樂團OKASI的一員，參加了RADWIMPS獲勝的大賽「YHMF」；在大賽上聽到〈如果〉的時候，即使是第一次聽也被歌詞深深打動，他覺得這首歌就好像在唱自己，讓他無比感動。

智史因為想將高中開始玩的鼓學得更紮實，就去設有爵士樂專業的音樂大學。其實他最想讀「搖滾」，但音樂大學都是與古典音樂相關，並沒有這樣的學校。他覺得爵士樂專業還比較接近搖滾，於是就報考了。

跟智史打招呼的男子是桑原彰。

他是RADWIMPS的吉他手，大家都叫他「小桑」。在澀谷偶遇智史的小桑突然想到，智史有雙踏板。

底鼓一般是通過單個踏板打擊，而雙踏板就跟它的名字一樣，是用兩個踏板

040

打擊。用雙腳竭盡全力快速並連續踩踏板，在硬搖滾裡經常用到。

小桑對鼓不太瞭解，只覺得擁有從沒見過的踏板的傢伙，一定很厲害。

智史曾是視覺系樂團的一員，也是 XJAPAN 的 YOSHIKI 的樂迷，就買了他經常使用的雙踏板，僅此而已。他還以為，打鼓的人必須一開始就買雙踏板。

打了很久的電話聊樂團聊未來

不懂這些的小桑肩負著 RADWIMPS 的未來和自己的人生，回家等待夜幕降臨。

真該問問，智史說的「晚上肯定在家」說的到底是幾點。在自身的認知範圍內，他覺得最厲害的鼓手就是智史。很想拉他一起進來，但又覺得一開始還是不要暴露太強烈的期望比較好。

他一個人在房間裡走來走去，到了晚上八點還是九點的時候，打了電話給智史。

智史也在等待小桑的電話。小桑再一次說明了 RADWIMPS 的近況。因為他一直焦急等待著洋次郎通過考試，堆積的話像決了堤似地噴湧而出。已經不是在交代 RADWIMPS 的近況，更像是在吐露自己的窘境。

他借洋次郎考上大學的時機，想讓休息的 RADWIMPS 復活。洋次郎對樂團

四人集結

041

復活並不太熱衷，只說「那麼想玩樂團的話，那你去找成成員吧。」小桑決心「要以RADWIMPS為生」而在高中輟學，RADWIMPS不復活的話，那就談不上「為生」了。最重要的是，他覺得洋次郎創作的歌曲如同珍寶般優秀，想要一直都在洋次郎的身旁彈吉他。諸如此類的，他拚盡全力地將心聲都說了出來。

智史無比理解小桑的心情。

智史也非常喜歡洋次郎寫的歌。

兩個人互相聊著喜歡哪首歌的哪個部分、哪句歌詞，完全忘記了時間。兩人都非常喜歡〈如果〉。

「這首歌是我的人生主題曲。」

「我也是！」

就這樣聊到了深夜，兩人投機到快聊起戀愛話題了。靠樂團為生就像是夢裡才有的場景，只要RADWIMPS有洋次郎在的話，感覺美夢也能成真了。

「智史，你去見一下洋次郎吧。」

「好！我想見他！」

就這樣，三人約在橫濱的速食店FirstKitchen裡見面。

小桑喜於RADWIMPS向前邁進了一步，而智史喜於自己有可能加入RADWIMPS。

積極進取的小桑和智史，在洋次郎眼裡看來非常耀眼。

他不想辜負兩人的心意，而且有過一面之緣，卻沒好好說過話的智史確實是個大好人。

三人在分開前約好下週去排練室。小桑自告奮勇要預約排練室。

下週的排練室裡聚集了抱著吉他的小桑和洋次郎，還有攜帶雙踏板而來的智史。

喀嚓一聲闔上隔音門，吸入租賃排練室的獨特氣味。

洋次郎和小桑從琴盒裡取出吉他，用遮蔽線連上音箱，開始調音。

智史將小鼓和雙踏板裝在排練室附的爵士鼓上。

當調音結束、巨大的聲音響起的時候，他們就像變了一個人似地陶醉其中。

憑一己之力發出震耳欲聾的聲音，連空氣都為之震動。每個人都進入了無敵狀態，三人六目相視後一起奏出聲響的那一瞬間，一種所向披靡的氣勢將他們緊緊包裹。

就算拋開這種感覺不談，洋次郎和小桑都覺得智史比以往合奏過的任何鼓手都要強。

也是為了推銷自己來加入 RADWIMPS，智史拚命地接連打出自己所有華麗的即興演奏。

演奏過程中，洋次郎和小桑瞪圓著眼睛，用眼神交流了一番：果然考上音樂大學的人，技術就是不同凡響啊。

RADWIMPS 的鼓手敲定了山口智史。

智史在大學裡找到的「厲害貝斯手」

有了吉他手、主唱、鼓手，接下來就要尋找最後的成員——貝斯手了。

他們腦海裡浮現了幾個候選人，又一一進排練室試了音，但最後不是因為技術差了點，就是因為性格不合，過了很久也沒有定下人選。

面對反覆進行甄選也難以點頭的洋次郎，小桑和智史都有些焦慮。洋次郎身上還有種要將「不然還是放棄樂團吧？」說出口的隱患。

小桑和智史幾乎把認識的人都試了個遍。

在最後一片拼圖依舊空缺的情況下，大學的新學期開始了。

智史去學校的時候，看到許多背著貝斯的人。

美玉就藏於此處，這是樂團最後的希望。只能在這裡找了，智史開始凝神尋覓。

最後找到了同是爵士樂專業，面容瘦削的貝斯手武田祐介。

武田也在高三的時候參加了「YHMF」，看了在上一年獲勝的 RADWIMPS 的演出。

貝斯的作用是以低音支撐樂團整體的律動，一些海外音樂人演奏著比吉他更

為突出的貝斯。武田深受以美國爵士音樂家馬克思・米勒為首，這類貝斯手的影響。

默默無聞的貝斯手居然彈奏主旋律，煞有「以下犯上」的勁頭。

SLAP，是一種用手指敲擊琴弦，發出打擊樂般聲響的演奏方式。

智史被武田擅用SLAP的花稍演奏所吸引是意料之中的事，畢竟這個男人為了做到快速連打，在低音大鼓裝上了雙踏板。

說著「找到了厲害的貝斯手」，四人進入了排練室。

音大爵士專業的鼓手和貝斯接連展示技藝。

這時，小桑完全跟不上不斷變化的和弦與旋律、進行即興演奏的三人。

不知道他們彈什麼和弦，小桑只能觀察洋次郎手指按在吉他指板的地方，他就跟著彈，然而下一瞬間馬上換成了別的和弦，旋律也變化莫測，結果他什麼也做不了。

其他三人技藝之高雖令小桑愕然，但看到洋次郎那麼開心地彈著吉他，小桑知道不用再找樂團成員了。

洋次郎、小桑、智史、武田。

就這樣，RADWIMPS的四人集結。

後來樂團出道時接受採訪，總會在一開始被問「樂團的組建過程」，而這篇文章就是我根據當時成員們的回答，整理出來的內容。

四人集結

在採訪現場，我每次都在成員身邊聽到相同的內容，所以全都記住了。一開始我在旁邊聽的時候還會感嘆「還好這四人相遇了」。但每次都問一樣的問題，弄得我都想說：「不然我來幫他們回答？」

大瀧先生來電。

「洋次郎說新成員也集齊了，樂團決定錄音，想通過錄音瞭解彼此。」

「什麼！突然就要錄音了？」

「是呢，洋次郎說已經在寫歌了。」

才剛認識的四個人，就算不是組樂團的普通朋友，為了瞭解彼此也會先去吃個飯什麼的吧。樂團的話就更要這樣了。去排練室練習，或是嘗試演出，還有很多方式。

「洋次郎不繞遠路，而是直奔主題，這點總是讓我很驚訝。」大瀧先生笑著說。

聽他這麼一說，我的擔憂瞬間變為了希望。全新的 RADWIMPS 就此啟動。

期待新歌。

大瀧先生時不時打給我，告訴我錄音的進度。

06

《祈跡》

「進展順利。雖然是單曲，但第一首歌大概會是超過八分鐘的大作。」

「八分鐘嗎？」

洋次郎是先寫曲子再寫詞，在錄音室裡一邊說『重複這段分組和弦會比較好，這裡還是用別的旋律吧』然後一邊創作，結果就做了八分鐘的曲子，最後他還大喊：『是誰啊，把曲子寫這麼長！啊，是我自己！』」

「好想快點聽到！」

「歌詞應該也很宏大。洋次郎好像是受了家裡《百年愚行》一書的影響。他說想將讀後感融入歌曲裡。」

聽了這話之後，我去書店找了《百年愚行》。

那是將人類犯下的破壞自然、歧視、暴力、核武器、破壞環境和戰爭做為「愚行」總結出來的攝影集。就像掉落在內心深處的沉渣，鬱結並不斷積累。

那些「愚行」越是讓人看不到希望，渴求希冀的心情就越強烈。而這種心情不正是一種希望嗎？

讓人感到突變般極速成長的四首歌

錄音結束不久之後，大瀧將《祈跡》的樣品寄給我。

「終於等到了。」我趕忙撕開紙箱上的膠帶，左手握著揉成團的膠帶，打開箱

子就看到了牛的插畫。

《祈跡》以初回限定和普通版兩種形式發行。初回限定版附贈印有牛插畫的托特包。

我焦急地撕開透明膜，將CD裝入播放機。

我驚愕不已。我沒想到會是這麼出人意料的歌曲。

歌唱了自己所在的世界與地球，以及在那裡的生活。木吉他彈唱、樂團伴奏、英語、日語。物盡其用做出來的《祈跡》正是大瀧先生所說的，八分多鐘的宏偉之作。

除此之外，還收錄了後來成為RADWIMPS公司名的《BOKUCHIN》（僕チン）、《寫給幾十年後未曾與「你」相遇的你的歌》（何十年後かに「君」と出会っていなかったアナタに向けた歌）、《就在那裡》（そこにある），總共四首歌。

每首歌都是完全不同的創作方式，讓人感受到才華的爆發。聽完歌曲我馬上致電給大瀧先生。

「真的讓我很驚訝。聽得我心臟怦怦跳的。我都不知道該怎麼形容了。歌詞也好厲害。天才，不，我願稱之為怪物。」

「謝謝，不像之前在錄音室現場直接寫歌詞，這次因為寫不出歌詞，製作過程很艱辛。洋次郎傳簡訊來說怎麼也寫不出歌詞，我就問他現在是什麼情況，他說買了很多泡麵，把自己關在房間裡一直思考歌詞。他就坐在電腦前，睏了也不

睡，但還是忍不住打了瞌睡，醒來之後又開始想歌詞。他說反覆問自己……『我所想的內容，有沒有分毫不差地完整地表達出來。』好像持續思考同一件事，大腦就會極度集中，抵達某個『地帶』。為了能在那裡多停留一秒鐘，就需要吃泡麵。因為如果吃得好、睡得好，就會從那個『地帶』掉落下來。一旦掉落，想要返回就要再花上幾個小時，他整整閉關了一星期左右。」

「我剛剛說他是天才、是怪物，但其實他做了非人的努力，也有著非凡的集中力。」

「不過這也是一種才能吧。」

我拿著我收到的CD，讓上司長井聽。

「渡邊，這個太厲害了。不得了啊。這是真真正正的樂團啊。」

在試聽室，長井像是拿黃金似地，小心翼翼地拿著CD，嘴裡重複著「是真的」。

雖說換了成員，但這成長之快像是變了個樂團似的。已經不是「成長」的次元，而是蛹變成蝴蝶的完全變態發育。不，說是「突變」可能更為貼切。

「不得了吧，太厲害了吧。」

真的被震撼的時候，人類只會說「不得了」、「厲害」這類簡單的話。當然也要看那個人所擁有的詞彙量。我聽到了來自電話另一頭大瀧先生的笑聲。

長井當場就打給大瀧先生表達讚賞。

長井掛了電話，一本正經地看著我。

「下週我去談簽約的事。無論如何都要讓 RADWIMPS 跟我們合作。」

長井說，為了讓我們跑現場的工作人員工作起來更順利，少不了脣槍舌劍，涉及金錢的簽約談判就由他來負責。

幾天後，我去上班時看到公司的白板上寫著長井的去向：NEWTRAXX。他平時是不會在白板上寫行蹤的，因此在我看來，這就像是留給我的訊號，像是在說：「我去了。」

我一直等待著長井的凱旋。

長井回來正要放下包包，我趕忙上前追問：「怎麼樣了？」

「條件談不攏。大瀧先生很珍惜樂團，所以想盡量幫他們談個好條件吧。」

這樣的日子持續了幾天。

我將《祈跡》的 CD 裝在包裡，走到哪帶到哪。無論是在家還是在公司，我一直都在聽。聽多少遍都不覺得膩。

足足來了十二家唱片公司

《祈跡》將在七月二十二日發售。

我從大瀧先生那裡得知，他們開始跟善木聊巡演的事宜了。大瀧先生覺得他

們畢竟是以橫濱為基地展開活動的樂團，所以很注重橫濱的演出。

巡演從橫濱的會場開始，最後在橫濱結束。最終場選在比首日大一倍的會場。而下一次巡演就從最終場的會場開始，然後在規模更大的會場結束。

像這樣一點點辦大。就這樣談好了目標和約定。

而我接到了大瀧先生意氣風發的電話。

「最後一場決定在 CLUB 24。想一決勝負，看能不能裝滿三百五十人。」

「絕對可以的，門票馬上就會賣完的。」

雖然對想要一決勝負的大瀧先生來說，我這話有點不負責任，但這是我的真實想法。

幾週後，電話又響了。

「CLUB 24 的門票賣完了。」

「太好了!!我說得沒錯吧！恭喜啊。」

我緊握著話筒說道。

心裡有種被人認可的感覺。有那麼多人跟我一樣期待著 RADWIMPS 的演出。

我有同伴了。

長井一如既往地跟大瀧先生不停斡旋，簽約的事情還是沒有著落。

「我說差不多該定了吧，結果對方說大家都知道了樂團復出的事情，有十二家唱片公司來詢問了。」

「有那麼多唱片公司啊。」

「我跟他說趁現在形勢勢不錯，還是趁早做決定吧，為今後做打算就要趁勝追擊。大瀧先生說他去見了各家唱片公司的人，但他還是對渡邊你讚賞有加，還說想跟你一起工作呢。我覺得這是關鍵。」

「那就最好不過了，我都想燒香拜佛了。」

「都到這一步了，可不能被後來者居上。在我心裡已經從「想要」跟RADWIMPS一起工作，變成了「就要」跟他們工作。」

大瀧又打了電話。

終於，我可以見到喜愛許久的樂團成員了嗎？

我內心湧起一陣暖流。

「要來看排練嗎？」不就是變相著讓我見成員嗎？

按照大瀧先生的性格，應該不會讓十二家唱片公司的人全都跟成員見面。除了自己認可的人以外，他是不會介紹給成員的。

這種事情，不同公司會有不同做法，有些公司在你說了想一起工作之後，就會馬上安排你去見成員，當然也有不這麼做的。這是有原因的，因為如果全都安

「巡演定下了，但因為樂團太久沒有演出，決定先做一次訓練。為了找回演出的感覺，我們在 CLUB 24 正常營業結束後租下了場地，打算進行一次沒有普通觀眾的演出。你有空來看嗎？」

排見面，一旦成員說「那個人好」，之後有些事情就不好掌控了。「那個人好」不代表「那個人的公司也好」。

而RADWIMPS的成員還是未成年，會先由大瀧先生決定跟誰合作，之後再安排跟成員照面，這是我的猜測。

難道說，大瀧先生已經做出決定了嗎？

但就算大瀧有了打算，畢竟還不知道成員的心意，說不定去了會場之後，會發現很多唱片公司的人都被叫來了。

「謝謝！我一定去！」

掛掉電話之後自言自語道。

「拜託了，選我吧。」

07　復健中的復健

如今已不復存在的 CLUB 24。

終於能見到成員了。應該能見到。想著不能遲到，於是我早早前去。

順著通往地下 livehouse 的臺階往下走。

過了營業時間沒有觀眾的店內，被擦得鋥亮的格子花紋地板顯得空落落的。

側邊的吧檯旁，店員洗著杯子，而啤酒公司的霓虹燈牌在不停閃爍。

我跟大瀧先生打了招呼。

「感謝邀請。我很期待這一天。」

「可別被他們糟糕的演奏嚇得逃回家哦。」

觀眾只有幾位工作人員。其他唱片公司的人好像沒有前來。

不一會兒，成員們走上舞臺。稀稀落落的掌聲響起。

對我來說，這是繼橫濱體育館之後第二次看他們的演出，那時還沒有武田和

智史。而且今天RADWIMPS離我是如此之近，就在我眼前動作。

畢竟在我心裡這四個人是可以改變歷史的人物，看得我是又興奮又不知所措。

待他們慢悠悠地安置好器材之後，演出即將開始。

「我們是RADWIMPS，雖然就像是在做復健中的復健一樣，還請陪伴我們到最後。」

洋次郎話音剛落，演出終於開始。

就像他說的那樣，確實有些生疏。可能是音控沒調好吧，有幾處沒唱準。

但這都不是大事。

我在CD裡聽過無數遍的那個聲音，那些歌就縈繞在我耳邊。

我夢中情人般的樂團RADWIMPS，就佇立在我的眼前。我一直在想像，成員都是些什麼樣的人。我一動也不動地看著他們。

演奏了包括剛完成的《寫給幾十年後未曾與「你」相遇的你的歌》在內的數首歌曲之後，轉眼間約三十分鐘的演出就落下了帷幕。

票房方面，樂團還沒到能獨當一面的地步，所以這次的巡演是跟當地的四、五支樂團一起演出，一支樂團的演出時長約三、四十分鐘。而為了一場三十分鐘的演出，花在路上的時間就長達幾小時甚至幾天。

「謝謝大家。我們是RADWIMPS。巡演我們會加油的。」說完，洋次郎從舞臺離去。稀稀落落的掌聲又再次響起。當我目送著沮喪退場的成員背影之時，大瀧

先生走過來跟我說。

「他們應該正灰心喪志地待在二樓休息室裡，你去跟他們說說話吧。那裡有樓梯。」

「好的，我這就去。」

我走上樓梯。這是我期待已久的瞬間。此時大瀧先生並沒有跟著上來。

那麼糟糕的演出讓您見笑了

樓上並不是專門的休息室，而是這家 livehouse 的辦公室，也用作樂團的休息室。

牆壁上貼著快要掉落的舊海報，捲曲的部分落滿了灰塵。旁邊掛著寫有行程表的白板。因為寫了擦、擦了寫太多次，沒被完全擦盡的文字呈現出幾何圖形。

在那前面，是幾張辦公桌，桌上堆滿了資料和演出宣傳單。我從堆積如山的資料堆裡窺見了彎曲的電話線，卻看不到電話機的身影。

洋次郎和智史並排坐在辦公桌前面的椅子上，面帶紅暈地喝水。

沒有看到武田和小桑的身影，他們應該是在收拾器材。

好開心。終於見到了。

洋次郎害羞地與我相視一笑，然後站了起來。他頂著個鳥窩似的髮型，眼裡卻閃著光。

洋次郎身穿寬鬆的茶色針織衫，我從他敞開的領口看到了裡面的黑色背心，又看到他脖子上掛著茶色皮項鍊正左右搖擺。

「初次見面，我是東芝EMI的渡邊。」

「我是RADWIMPS的野田。啊，這位是鼓手山口。」他還為我介紹了一同起身的智史。

「難得您專程前來，我們卻表演成那樣，讓您見笑了。聽說今天東芝EMI的人要來，大家都很緊張。演出完回到這裡之後，我們還說看來東芝EMI是沒戲唱了，好像中途就回去了呢。」

他開玩笑似地說道。

我因為終於見到本尊而太開心了，內心很混亂也很緊張。忘乎所以，我就那樣站著，用敬語交談。

「見笑什麼的，快別這麼說。也別說東芝EMI沒戲唱了，我可是很想跟你們合作呢。」

「真的嗎，沒騙我們嗎？」

「真的真的。」

「真的啊。」

戴歪帽子的智史一直站在身旁，手裡握著一瓶礦泉水，衝我呵呵笑個不停。

這時我聽到了上樓梯的腳步聲，是武田和小桑回來了。兩人都瘦得不像話，

活像兩個小孩。

我打了招呼，卻不知道該說什麼。

「很高興見到你們，我是 RADWIMPS 的忠實樂迷。」

洋次郎打破僵局似地說道：「剛說了東芝EMI沒戲唱了，但他說有戲！」

小桑笑了。「真的嗎，那樣的演出也行嗎？」

「認真的。我想跟你們一起工作。」

「可我們演奏太差勁了。」

武田笑道，我也跟著笑了。

「能做出那麼出色的音樂，這點細節不算什麼。」

為了給每位成員都留下好印象，我用盡了全力。即使是跟當中的一位講話，我也盡可能保持熱情的笑容，平均看著四位的眼睛說話。

但即使如此謹慎，我還是擔心一直笑的話會不會看起來很輕浮。我開始在意他們是如何看待我的。

很希望他們覺得我是「看起來不錯的人」，而不是「行業內的可疑人物」。

談話不宜太長或太短，我算好時機並叮囑似地對他們說：「待太久也不太好，我先走了。我會再來的，下次再見哦。」

「一定一定！請多關照。」

尷尬對話之後的未來

如今已不復存在的 livehouse。在那間灰塵味撲鼻的二樓小辦公室裡,我第一次見到了 RADWIMPS。

在純白的長條日光燈之下佇立著五個人,於我而言,那是一次珍貴的、簡短的對話。

當時洋次郎和武田年僅十八,小桑和智史十九歲。

我走下樓梯,跟大瀧先生表達了見到樂團成員的喜悅之情,並告訴他我更想跟他們工作了,之後便踏上通往門外的樓梯。

勉強趕上了從橫濱回去的末班車,獨我一人在電車裡搖晃身軀,我感受到無比的滿足,回味著被臺上四人的英姿迷得心潮澎湃的時刻。

今天的「復健」演出,並沒有其他唱片公司的人前來。這意味著什麼?我思緒萬千,停不下來。

大瀧先生將我推薦給成員,成員順勢說「那就見見吧」,今天算是跟成員的正式會面。我回去之後,大家應該都在聊「渡邊怎麼樣」吧。搞不好現在成員們在說「非常不錯」,然後就能一起工作了。希望與妄想交織,驀地浮想聯翩。

第二天,因為實在太開心了,我一整天都在重播《祈跡》裡的四首歌,把公司裡的人都聽煩了。

做出這樣的歌，不可能不紅。我覺得，會發生大事。

歷史會因此改變。

然而在那之後，橫跨在大瀧先生與長井之間的合約問題並沒有出現「戲劇性」的進展。

不過，在我身上卻看到了可稱之為「戲劇性」的變化。只要我去 livehouse，大瀧先生就會加倍親切地與我交談。而且我已經見過成員了，所以也能不請自來地去後臺見他們。雖然是笨嘴拙舌的對話，但我看到了未來。

第一次看 RADWIMPS 的演出是在觀看「YHMF」的橫濱體育館，當時只是跟大瀧先生打了招呼便回去了。那時大瀧身旁也有看著像是同業的人，我還一度擔憂是否是其他唱片公司的人。而此刻我的處境已完全不同於當日。

接下來只要談好條件就能一起工作了。

樂團成員們也是一副「今後應該跟東芝EMI合作了吧」的模樣與我相處，我也開始對社內外可信的人吐露，「我要跟 RADWIMPS 工作了。」

有幾人還去看了他們的演出，回來都對我稱讚道，「真是不錯的樂團。」

一直以來只存在於我和樂團之間的關聯，就這樣發展出社交關係。

就像原本平面的世界開始變得立體，有種時空扭曲的感覺。

而當我一想到創造者正是我自己的時候，忽覺自己的存在重要非常，繼而心滿意足。

已發行的《祈跡》雖未引起巨大反響，卻起到了確切的作用。對優秀藝人的

消息尤其靈通的全國各地電臺工作人員，也來聯繫我了。

「聽說RADWIMPS將由渡邊你來負責，是真的嗎？絕對要接下來才行呀。」

「你怎麼知道的？我是很想，但還沒定下來呢，其他公司好像也追得很緊。」

「好像還有人說，RADWIMPS已經簽給他們公司了呢。」唱片公司之間一旦發

生了爭奪戰，就會出現這種通過散播假消息讓其他公司知難而退的現象。

但我認為，一開始就利用謊言先人一步的人，也只能操盤虛假的音樂，不可

能經手真正的音樂。

然而，未完成簽約之前我時常惴惴不安。

專播獨立樂團的電臺節目一個勁地播著《祈跡》。

「剛剛播的是誰的歌？還想再聽一遍。」每次播完都會收到聽眾的諮詢和點

08

簽約成功

播，於是《祈跡》之外的歌曲也被相繼介紹。

「播放RADWIMPS確實能引起聽眾的迴響。」這話從一個小節目擴散到整個廣播圈，於是其他節目也開始播《祈跡》。全國的廣播電臺同時多處發生著這樣的事情。

通過電臺聽到歌曲的聽眾走進了CD店。那裡也有許多工作人員在推廣RADWIMPS。

越來越多的店裡設置了讓我遇到RADWIMPS的那種手寫宣傳板，擴展到全國各地的獨立樂團專區。

當店裡播著《祈跡》，應該也會跟廣播電臺一樣，會有很多客人來詢問……「現在播的是誰的歌？」

於是為他們配備試聽機器的店鋪也增多了。

火，就要點著了。

我必須加速行動。快點拿下。

第一個反應是「我能最先聽到新歌了」

《祈跡》雖說是與新成員的試作，但成績著實斐然，經過這一「役」，與大瀧先生的簽約事宜也進入了最終階段。

多次交涉之後，終於在某一天，長井挾著「今天一定得拿下來」推門而去。

我對看似胸有成竹的長井說道：「拜託了！代我問聲好！」

接著就一直等待著他的歸來。長井終於在夜深之後回來了。

「怎麼樣？」

「我一打開 NEWTRAXX 的大門就說了，『今天一定得讓您點頭』，然後看到他笑嘻嘻地說：『哇，我都怕了』，我就知道能成功。簽下來了！他還說想讓渡邊你來負責樂團。」

長井欣然一笑：「太好了！辛苦您了！」

我伸出雙手鄭重地與長井握了握手。

我的第一反應是，「我能最先聽到 RADWIMPS 的新歌了」，後來我跟洋次郎聊到此事，還被他嘲笑：「好不容易簽約了，就想著這麼微不足道的事嗎？」

可對我來說，那並不是「微不足道」的事。而是得到了全世界的感覺。

我致電給大瀧表達謝意，他的說話聲都洋溢著喜悅。「還是敗給長井了。今後也請多關照。九月三日在 CLUB 24 的演出是巡演的最後一站，你要來喔。我想辦個簡單的慶功宴，還想找你幫個忙。」

合約簽訂後馬上提出的要求會是什麼呢？我緊張了起來。「我想讓洋次郎聽聽披頭四，也能讓他學習學習。說到 EMI，不就想到披頭四了嗎？前段時間，你們公司出了披頭四的收藏版吧？我想告訴他們，他們要在披頭四所在的公司出道

了。我覺得洋次郎有點像約翰・藍儂。把小野洋子、把女性當作神明一樣崇拜的那種感覺。到時候能否請你跟他說『巡演辛苦了』，然後把收藏版給他呢？」

我們剛出了收錄披頭四全部專輯的收藏版，即使價格高達三萬日圓左右也銷售頗佳。

我用員工價購買的收藏版，是從工廠直接送過來的，沒有正式包裝，而是完全裸露的狀態。

但這樣又顯得不太禮貌，我於是將它裝在公司的紙盒裡，又在影印紙上用簽名筆寫上：「巡演辛苦了！」並把它放在洋次郎一打開就能看到的位置。

聽 RADWIMPS 的音樂不要先入為主

合約簽完之後，針對今後的發展，東芝EMI與大瀧先生、負責演出策劃的善木馬上展開了商討。

最終決定，在主流出道之前，發行樂團獨立時期的最後一張專輯。

樂團的向心力極速增強，希望主流出道的時候，就已經被熱衷於他們的樂迷和唱片行的採購人士瞭若指掌。

出道時機僅此一次。我從公司內外拉來了很多人，希望以最佳的狀態推出樂團。

唱片公司還設有銷售部門，發行的時候負責人會去唱片行領取訂單。這時要是被店裡的採購員問道：「RADWIMPS 終於要出道了嗎？我們的客人裡也有很多是他們的歌迷。」那接下來就好辦了。

但如果對方說，「RADWIMPS？沒聽過呢。」那麼任憑銷售再怎麼努力說明，也只會換來一句「不先試著賣賣看就不好說呀」。

宣傳團隊會將CD分發給電視臺、雜誌社等媒體，並督促宣傳工作。送出CD之時，如果對方說：「RADWIMPS 的新歌嗎？太好了！有觀眾點播喔。」那接下來也好辦了。

我確信 RADWIMPS 會成功，所以我思考的不是怎麼才能大賣，而是該以怎樣的狀態去迎接大賣的那一刻。

新穎又能引起轟動，且不會被過度消費的暢銷方式。只有作品出色的藝人才能達到這種境界。

RADWIMPS 最大的優勢是，他們創作了非常屬害的作品，卻還處於不被世人所知的「白紙」狀態。

無論什麼樣的大藝術家，都不可能回到誰也不知道的狀態。

正因如此，才能讓聽眾不帶成見地聽他們的歌。

這樣一來，聽眾就會擁有無限的想像，歌曲也會在每個人的心中獨立成長。

敏銳的歌迷肯定會被 RADWIMPS 戳中內心。從這裡開始，這片原野將朝著

幾十萬人擴張而去。

通過商業合作或電視螢幕，頻繁在大眾面前露臉的方式製造大熱現象，說真的我很反感這種持續了幾十年的做法。頻繁露臉會令藝人消耗自我，也會被世人消費，長久不了。

而他們是我捧在手心的藝人，我無法對他們做出這種事。自從在 TOWER RECORDS 挖掘 RADWIMPS 那刻起，我就一直在構想該如何向世人推廣 RADWIMPS 音樂的藍圖。

終於到了讓想像變成現實的時刻了。我和 RADWIMPS 終於站上了起點。

我看見了一派明亮又光輝的未來，沒有擔憂也沒有霧靄。

09 巡演慶功宴初體驗

雖然我思考 RADWIMPS 的事情已經一年多了，但跟他們本人才剛認識不久。在他們看來，我是突然出現的唱片公司大叔。為了今後能一起工作，我必須盡快加深彼此的關係。我覺得 RADWIMPS 是無可取代的存在，也想讓成員們知道我的想法。

二○○四年七月發行了《祈跡》，同時樂團開始巡演，首日的演出是在 CLUB 24 WEST，那天我比開演時間早到了很多。

畢竟我們還沒有一起工作，前段時間才剛說了「初次見面」，其實並沒有太多話可聊。

我去休息室跟成員打招呼：「大家好，我非常期待今天喔。」

「啊，謝謝你專程趕來。」

洋次郎起身說道，其他人也跟著站了起來。

休息室就像是輕音樂社的活動室，零食、便當、樂器、琴弦，全都堆在一塊。

終於要開始了，不安和喜悅摻半吧。

「別客氣，坐吧。巡演第一天，感覺怎麼樣？」

智史笑了，眼神飄向武田。

「我，盡量吧。」

「我會加油的。」

還不知道該怎麼叫他，索性加了「君」字。

「桑原君也要愉快地演奏哦。」

就這樣我跟他們一起坐在休息室裡，臉上笑呵呵地，一個不落地留意著成員間的對話。

「小桑，我的吉他的調音最近總是不準，你有調音器嗎？」

「我想想放哪裡了。」

一到這種對話，我也跟著起身。

「調音器嗎？我好像在這邊看到過。你用的是什麼牌子？」

「叫什麼呢，山葉吧？」

剛開始的階段就是這樣，就算沒見過調音器也要硬加入他們的對話。

〈如果〉成為安可必唱曲的那一天

在 RADWIMPS 的演出現場，觀眾要求樂團返回加演的時候，他們就會很自然地合唱〈如果〉。

這種現象是從這一天就開始的。

起因是混在觀眾群裡，成員們的那些朋友。這一天，好像有很多朋友是在成員的強迫之下才買的門票。

而這些朋友大多數也都去了 RADWIMPS 參加的樂團大賽「YHMF」。

RADWIMPS 在二○○二年七月二十七日通過了在橫濱關內大廳舉辦的初賽，後來又在八月二十七日參加了橫濱體育館的決賽。被動員而來的這些朋友，當時肯定也在現場為〈如果〉加油打氣。

樂團因為在這場大賽奪冠才發行了第一張專輯《RADWIMPS》，對朋友們來說《如果》應該是一首特別的歌曲。

朋友發行 CD 是很稀奇的事情，或許也是他們學生生涯中，尤為重要的一曲吧。

這天在 CLUB 24 WEST 的演出，演出進行到後半段，朋友們就開始喊：「〈如果〉！還不唱〈如果〉嗎？」正好是換歌期間，正是成員們或調音、或喝水時安靜下來的時候。

070

就是這樣一首備受歡迎的歌，而且很多人可能只知道這首歌吧。

然而 RADWIMPS 沒有演唱〈如果〉就結束了正式演出，走下了舞臺。這時觀眾開始要求樂團安可。

大家好像都很期待這首歌，一位女生突然喊道：「唱〈如果〉！」其他女生也一個接一個地喊著：「〈如果〉！」

不久，像是為了讓休息室的人也能聽到似的，場內響起了粗大又響亮的喊聲。

「你們也想在安可環節演唱〈如果〉，炒熱氣氛吧？而且，除了〈如果〉你們也沒別的歌可唱啦！」

觀眾席充滿了爆笑聲與歡呼聲。

大家團結一致，邊等著怎麼也不肯出來的樂團，邊呼喚了起來，「〈如果〉！〈如果〉！〈如果〉！」

但樂團還是沒有出來，這時不知是誰唱起了副歌，大家就很自然地開始大合唱。

這一瞬間，在安可環節合唱〈如果〉的粉絲文化就此誕生，並一直延續至今。

當然，演奏的歌曲就是〈如果〉。從開頭的「This is a song for every body who needs love」開始，所有人融為一體，大聲歌唱。為樂團報名參賽並且將這首歌和 RADWIMPS 推向世人的關鍵人物──小桑，因為在休息室流了鼻血，出來之後鼻

千呼萬喚中成員們終於返回加演，歡聲大起。

子裡塞著紙巾，完成了〈如果〉的吉他獨奏。

也是這個原因，即使觀眾呼聲火熱，樂團也遲遲沒能出來。洋次郎繞到正在吉他獨奏的小桑身後，和著吉他的旋律，像彈琴弦那樣用撥片隔著T恤彈起小桑的乳頭。

不知是因為癢還是痛，小桑彈的時候臉部和身體左搖右晃，惹得觀眾也都笑著跳了起來。

就這樣，第一天的專場演出，在鼻血和爆笑中成為一個傳說。

在休息室強行加入成員間的對話

下一場演出，再下一場演出，我都會去休息室強行加入成員間的對話。

智史用鼓棒敲打著練習板，武田就在一旁和著節奏彈貝斯。

「很厲害啊。音樂大學有趣嗎？」

「過獎了。我們倆在大學裡是最差勁的了。」

智史這樣說著，然後笑了笑。

「因為差勁，所以實踐技能讓人頭疼，要完成的課題太多了。」

武田嘴上說著，手卻沒有停下來。

也許我這樣做會打擾他們的練習，但我是因為想跟他們說話才來的，也就顧

不了那麼多了。

演出結束後我又去休息室，告訴他們我的感想。因為發現了很多優點，就很想親口告訴他們。而不太好的地方我就盡量表現得自然一些，並充滿善意地點撥他們。

「站上舞臺後先掃一圈觀眾席，靜一會兒之後再突然演奏起來，這個做法很酷。後半段接二連三地演奏快歌的形式也很棒！然後就是主唱部分，聽說排練的時候多試幾次不一樣的音控設置，找到平衡點就不太會走音了。」

「有道理，下次我試試。」

一開始的時候真的是硬著頭皮插話。

漸漸地，當我在演出結束後去休息室看他們，頭上冒著熱氣似的滿臉通紅擦著汗的成員就會主動問我：「今天我們表演得怎麼樣？」這讓我很欣慰。成員們則是怯生生地前往，說著「我們是來自橫濱的 RADWIMPS」，開始一些不擅長的談話。

善木會根據巡演的排程樂團去各地的廣播電臺當嘉賓。

我也盡量能去的地方都去，跟成員和電臺的人進行交流。我一到廣播臺，洋次郎就會向我招手。

「啊，你來了啊。」

「是的，雖然我也沒什麼可做的。」

「哪裡的話，你來我們就安心了。」

讓我驚愕的是，他這麼年輕卻對周圍的人體察入微。

主持人說，「今天的嘉賓是 RADWIMPS，最後在此播放一曲。」然後播了收錄在《祈跡》裡的歌。

我一一打給 RADWIMPS 巡演所到之處的全國各地的東芝 EMI 員工，告訴他們，「只把CD給到喜歡好音樂的電臺工作人員就行。」

「要是給了CD卻被告知『我聽了但並不太喜歡』，只要說一句『不好意思！』再把CD要回來就好了。」

聽我這麼一說，大家都笑了出來，還以為我在開玩笑，可我是說真的。

一輛麵包車跑全國的巡演

樂團巡演時基本都住在東橫INN酒店。

幫樂團成員訂的是兩間雙人房，很早就相識的洋次郎和小桑住一間，而同校的武田和智史住另一間。

當時善木滔滔不絕地聊了「東橫INN是多麼適合新人樂團」。一般而言，樂團巡演的時候，多數是開著被稱為「樂器車」的豐田 HIACE，裝上器材、載上樂團成員駛往各地。而東橫INN酒店，無論出入多少次，停車場的費用都很便宜。地段好，交通又便利，住宿費還便宜，優點族繁不及備載。尤其是成為酒店

074

會員之後就能享受細緻入微的服務，也就有了更大的使用空間。比如通過網路預約，住滿三次就能獲得拖鞋，對此成員們都無比感動。

我以前都不知道東橫ＩＮＮ原來這麼厲害，對沒有做過新人樂團、在唱片公司工作的我來說，這種資訊既新鮮又有趣。我跟著大家住在東橫ＩＮＮ，有一次被隔壁房間傳來的腳踢牆壁的聲音吵醒。隔壁是誰來著？是睡相不好嗎，還是睡糊塗了？迷迷糊糊中思考這種事情也是一種樂趣。

那時用的巡演車是大瀧先生的家用麵包車。因為不像豐田ＨＩＡＣＥ那麼能裝，費了不少苦心。

經過反覆摸索，他們終於知道該如何裝入器材。

如果讓武田、小桑、智史坐在後排，車窗就能順利地打開。

接著，在車外的洋次郎通過車窗將吉他和貝斯橫著遞給三人。因為吉他和貝斯放不進麵包車的後車箱，只能這樣做了。只能將它們放在膝上，準確地說是抱在腿上，被壓疼了也只能稍微活動一下，再繼續忍著。到了休息區，要下車的時候，三人只能合力邊扶住樂器邊緣，從側邊一個個地滑出來。

而後車箱已被大家的換洗衣物和生活用品擺滿，裝有吉他和貝斯的遮蔽線和踏板的大塑膠箱就只能放在副駕駛座下面。

大瀧先生開車，洋次郎則坐在副駕駛。

說是「坐」，因為腳邊放了大箱子，只能雙臂抱住膝蓋，勉強坐著。洋次郎的

塊頭比其他三人都來得大，想必這是最佳的良策了吧。

因為汽車無法承受重量，只能稍稍傾斜地降低車身，緩慢地朝著下一個會場出發。

或許RADWIMPS給人一種「突然出現又突然爆紅」的印象，但其實他們也經歷了很多磨練。

樂團的第一次巡演，那年七月全員都滿十九歲了。

洋次郎是一百八十公分高的大個子，其他三人卻瘦小纖弱，完全看不出他們是同齡人。話雖如此，他們個個都很能吃。四人去全國各地旅遊，大快朵頤地吃遍各地有名的美食。

當中最瘦的、被說像女孩子的武田尤其能吃，身體力行地說明了什麼叫作「人不可貌相」。

某場演出的時候，其他三人穿著T恤都揮汗如雨，唯獨武田卻穿著大衣彈貝斯。

演出結束後的休息室裡，智史邊喝水邊說：「武田，你不熱嗎？我光是看看都覺得熱了。」

「我冷啊。不覺得冷嗎？」

心生顧慮的善木摸了摸武田的額頭。

「發燒了。武田，去醫院吧。」

結果被醫生告知是「吃太多了」，打完點滴就回來了。繼小桑的鼻血事件之後，這一刻，武田也成為一個傳說。過度飲食到發高燒，因吃太多而打點滴。這一事蹟，至今仍被大家津津樂道。

這種英勇事蹟充斥著日常生活，那是一次笑聲不斷的巡演。

在居酒屋門口被攔下來的十九歲們

RADWIMPS從橫濱到關東近郊，再經由四國、九州等地前往關西，最後再回到橫濱。

終於到了巡演最終站。九月三日，CLUB 24。

樂團完整走完一次巡演之後，成長了一大步。

如往常一樣，在結束了一段混合搖滾的熱演之後，就會進入不插電的演奏環節，此時武田彈起了木貝斯，這讓我大為震驚。當時還沒有年輕搖滾樂團會做這種事。

又進入下一個環節，樂團全員換成浴衣登場，向觀眾席裡扔了一個巨大的沙灘球之後，開始演唱為今天演出創作的新歌〈夏之太陽〉。從某種意義上來說，這或許是RADWIMPS史上最具娛樂性的演出。

因為表定演出的時候沒有演奏〈如果〉，觀眾也一如既往地在安可加演合唱了

〈如果〉。

樂團返場後演奏起〈如果〉，洋次郎又一次站在小桑的身後，和著小桑的吉他獨奏，用撥片上下彈著他的乳頭。小桑表情猙獰，邊扭動身體邊彈吉他，這一天也獲得了滿堂喝彩。演出結束後，趁著樂團成員收拾器材的時候，我們工作人員先行一步在附近的居酒屋喝了起來。

聽說他們收拾完也會過來，正當我納悶怎麼還不來的時候，店員走過來說：

「有四個人在店門口被問了年齡，說是十九歲，我就說那不能進來。他們就指著這桌說是跟你們約在這裡的，讓我放他們進來。可是十九歲的客人，我實在沒辦法讓他們進來呀。」

「當然不會讓他們喝酒的，只是吃個飯。」

一番解釋之後，終於放他們進來了。沒等成員過來，善木為證明他們不喝酒就先給他們點了四杯烏龍茶。

洋次郎走到我們這桌，將肩上的吉他放下一邊說道：「就不該讓小桑走在最前面。你也真是的，在居酒屋被問年齡，回答『十九歲』的話那當然不能進來啊，不然幹麼問我們年齡啊。」

「突然被問，我嚇了一跳，腦筋沒轉過來。抱歉。」聽著這樣新鮮的對話，大家都笑了。

成員們舉起烏龍茶，和其他拿著啤酒的成年人一起乾杯。

「巡演辛苦了！」、「都餓了吧，隨便點。」善木招呼道。

「好的！還真餓了！」

洋次郎喊了一句，便在桌上攤開菜單，四人將頭湊在一起看著菜單。

洋次郎抬頭看看其他三人。

「三份義大利麵，三份日式炒麵，三份炒飯？」

「四份。」

智史回答道。

「四份。」

剛完成演出的四個十九歲開始了碳水化合物大餐，我光是看著就覺得胃酸逆流，但又覺得他們充滿力量，甚至覺得暢快。

「服務員，再來四份餃子！」繼續點了好幾次。

終於平靜下來之後，因為酒精影響而臉上泛著紅暈的大瀧先生開了口。

「今天東芝EMI的渡邊和山口都來了，你們知道這意味著什麼嗎？簽約成功！RADWIMPS要主流出道了！」

「什麼！啊啊啊啊！」成員興奮地喊道。「我們？主流出道？」

四人站起身，互相擊掌。

大家被十九歲的天真爛漫所懾服，也跟著起身擊掌。「請多關照！」

「我才要請你多關照！」

因為聲音很大，店員帶著一臉「沒喝酒吧」的疑惑走過來看了看。

「為了紀念巡演最後一場演出和樂團的主流出道，東芝ＥＭＩ還準備了禮物。」

「渡邊，麻煩你了。」

被大瀧先生催促之後，我拿起紙箱站了起來。

雖然心裡想著這也不算什麼禮物，是大瀧先生要求我這麼做的。

「禮物？今天這麼多驚喜呀。」

我將那個裝有披頭四限定版的紙箱遞給跟我一同站起身的洋次郎。

「哇，是什麼？」

大家都面帶笑容地等著他打開。

「嗯？是什麼呢？披頭四？沒怎麼聽過，我正好聽聽！謝謝！」

「才十九歲，沒聽過正常。」

「名字倒是聽說過的。」

一行人旅遊，就是這樣。

無論什麼場合，我都想盡快融入到成員當中。自然而然地加入到成員間的對話當中之後，用語也會變得一致。

大家都叫「洋次郎」，不知不覺我也從「野田君」變成了「洋次郎」，對其他三人的稱呼也變成了「小桑」、「武田」、「智史」。

成員們對我也是，從「渡邊先生」變成了「渡邊」。

10 步入二十歲前的最後的作品

巡演剛落下帷幕，錄音工作又開始了。

新生 RADWIMPS 的第一張完整長專輯，是他們獨立時期的最後一張，也是步入二十歲之前的最後一張專輯。

洋次郎的創作慾高漲，這張專輯除了一首〈祈跡〉是出自上一張單曲、並且為這張專輯製作了新的版本，其他都是新創作的曲子。

錄音是在現今已不存在的灣岸錄音室裡進行的。因為比上一次的私人錄音室高級了不少，進入錄音室的成員們不停地發出讚嘆聲。

「好厲害的錄音室。」

「很專業啊。」

「給我們錄太浪費了。」

他們肩上一直背著樂器，以一副不知該放在哪裡是好的神情環顧四周。

錄音室被分為好幾個隔間，在只有吉他音箱的隔間裡，只要裝個麥克風就能錄到吉他單獨的聲音了。同理，貝斯和主唱也可以各錄各的。大家在最大的隔間裡開始組裝爵士鼓。鼓所需的器材較多，所以樂團成員和工作人員一起搬運。

「我們自己搬就行。」

雖然智史這麼說了，但我還是跟他們一起搬了。

調控室旁邊的走廊部分變成了吉他房。調控室可以調整各個隔間的聲音，是錄音所需的主要房間。

為了更有效地利用空間，只要將旁邊走廊的隔音門關上就變成一個小隔間。但也因此，從調控室出來的時候就必須通過這個小隔間。

其他成員都在做事的時候，小桑就一直待在這個隔間裡練習吉他。夾在對什麼都遊刃有餘的洋次郎和音樂大學的節奏組之間，他似乎壓力很大。

喀嚓一聲，我打開了房門，小桑驚得停了下來。「對不起，你在彈琴嗎？」

「啊，沒事的。」

「我去上個廁所。」

「好的。」

過了一會兒，我又喀嚓一聲進來了。「是我，對不起了。」

「沒事。」

「連複段很難，練得很辛苦吧。」

「太難了。」

等我聊完再回到調控室的時候，看到洋次郎正一臉嚴肅地對武田和智史做出指示。

聽全貌來掌握四個人的音樂

只有吃飯的時候才有短暫的休息時間。

錄音期間，我們通常都是從附近的店裡叫外送。

我經常和成員們並排坐在大廳的大桌子前，跟他們一起吃咖哩。

畢竟是十九歲的年輕人，很會吃，也很會笑。

聊電視，聊女朋友，聊各自的朋友。他們充滿活力地聊著各種話題。

大家幾乎同一時間吃完，所以最後能聽到勺子觸碰盤子的聲音。就像是跟他們來合宿旅行一樣，很歡樂。

飯後，他們拿出手機互相給對方看自己收到的簡訊。我也加入了手裡拿著手機的四人隊伍當中。

「告訴我聯繫方式吧，萬一有什麼事好聯繫。」

「也是，我們還沒交換過聯繫方式呢。」

激動地說著找到了好玩的手機麻將遊戲的智史，「啪」一聲打開了手機。當時

還不是智慧手機的時代，用的是折疊機。

「到我公司附近的時候上來玩吧。」

「說起來還沒去過東芝EMI呢。說到東芝，就想到《海螺小姐》。」洋次郎說道。

「《海螺小姐》的主題歌是在東芝EMI發行的。」

「原來如此。」

四人異口同聲驚訝地說道。

「我們要在海螺小姐的公司出道了呀。」

雖然聊著這類話，但他們做出來的音樂卻驚為天人。

洋次郎總在錄音室裡提到「智史和武田東西加太滿了」。也就是說，鼓和貝斯的聲音太多了。他們總是不留空隙地加入很多聲音，洋次郎想糾正他們這項習慣。

畢竟不是純音樂，而是有人聲的歌曲，要是毫不保留地塞進鼓和貝斯，就會給人一種壓迫感。洋次郎說了很多次，希望大家不要只注重自己演奏的部分，而是要聽全貌來感受四個人的音樂。這也讓我讚嘆不已。

就我的經驗而言，年輕樂團基本上只聽自己負責的器樂。比如說，鼓手只聽鼓聲，把錯誤的地方修改過來就算完工了。即使是創作歌曲擔任統籌的主唱，也有人只聽和反覆修改自己的歌。這樣的人會拘泥細節之處，卻無法照顧到整體。

但對聽眾來說，他們是聽完整的一首歌，而不會只聽唱歌的部分。

十九歲的洋次郎在沒有任何人的指示之下，卻時常能從微觀和宏觀的視角去看待歌曲。這讓我感到驚訝，更是感動。

雖然說了「加太滿了」，但「減掉太多的話他們兩個就太可憐了，很理解他們的衝勁」，於是做出了鼓和貝斯尤為激烈的〈HIKIKOMORI RORIN〉。

我問洋次郎，「歌裡唱的『田中昌也』是誰？」他說，「是我學校的老師。」這種隨興的創作也打動了我。聽說是位非常不錯的老師。

〈祈跡～in album version～〉則是用恢弘的管弦樂點綴，最後一曲是起到片尾曲般作用的〈搖籃曲〉。

三十九度高燒之下的母帶處理

錄音進展迅速，終於迎來了最後階段，那就是母帶處理。

將錄製好的音源協調地整合到左右聲道，使其在兩個揚聲器上達到最佳播放效果的階段叫作混音。將完成這個步驟的所有歌曲合成到一張專輯裡，通過均衡等處理讓專輯整體變得和諧。製作好要送去工廠的母帶，整體就算完成了。母帶處理交給了日本勝利公司（JVC Victor）的音訊工程師小鐵徹，他是負責過眾多著名作品的日本首屈一指的工程師。抱著激動的心情，我前往位於新子安的勝利公司的工作室。

我提早抵達。很快地，武田和智史還有小桑也來了。

不久之後，遲到的洋次郎在走廊上踱步而來。厚重的黑色大衣的鈕釦全都扣上了，他半張臉埋進圍巾裡。臉色很差。

「身體不舒服嗎？」

「發燒三十九度。」

好像是因為他在錄音時用盡了全部精力，完成後一陣輕鬆，就發燒了。

他搖搖晃晃地靠近大廳裡的沙發，整個身體癱了上去。

「我不是太理解母帶處理是要做什麼，恐怕今天我很難做出判斷了。」

圍巾深處傳來了含糊不清的聲音。

當時也有很多藝人並不會出現在母帶處理的現場。

「我們來做就好了，你回去吧。只是調整混好音的左右兩個音軌的音質而已。」

「不會讓歌曲完全變樣的。」

「嗯，謝謝。來都來了，還是堅持到最後吧。」

於是全員一起進入工作室，向小鐵先生打了招呼。

「初次見面，我們是 RADWIMPS。今天拜託您了。」

「哪裡哪裡，請多關照。我很期待這一刻呢。」

等洋次郎說完，穿著白襯衫戴著黑框眼鏡的小鐵先生也站起身來。

每首歌都做出了經過均衡處理的兩、三個版本，之後再讓他們從中挑選自己

喜歡的版本，母帶處理就以這樣的方式進行。

按照成員們事先定好的曲序來處理歌曲。

我們都在大廳等著，待第一首歌準備好了，小鐵先生就會叫我們進去。

一進工作室映入眼簾的是一座大音響，旁邊圍著各種器材，到處布滿了粗大的電線。

小鐵先生坐在聽覺效果最佳的地方，他面前的桌上擺放著電腦。旁邊的器材上排列著白色、紅色、綠色、藍色等不同顏色的各種開關。這是為小鐵先生量身定做的等化器。

我和成員們則坐在他身後的沙發上。

「那麼，現在開始吧。首先是正常的，沒有做任何處理的狀態。」

說著開始放歌。

「接下來是母帶處理過的A版本。」

當小鐵先生按下按鈕的時候，聲音就猛地撲向我。

「好，下一個是B版本。」

按鈕再一次切換，飛過來的聲音變得稍微柔和起來。加了中低音，讓人聲部分聽得更清晰。你們更喜歡哪一個？」

對他們來說這是未曾有過的經歷。躊躇不定的洋次郎向三人詢問：

「B？喜歡B嗎？」

其餘三人不知所措地點了點頭。

「那麼，選B吧！」

「好的，在下一首歌做好之前，請大家在大廳等待吧。」

一群人再次回到大廳。

「頭暈暈的，分不清A和B的區別。」

洋次郎癱倒在大廳的沙發上。其他三人也竊竊私語道：「總覺得沒什麼差別啊。」

面對陌生的母帶處理，徬徨無措也是情理之中。

「A和B都很不錯，憑直覺去選就好了。小鐵先生可是被譽為神明的工程師呢。」

我說著無用的話安慰他們。

反覆經歷這些步驟的過程當中，洋次郎的狀態越來越差。

在暖氣充足的大廳裡，他穿著羊毛大衣，圍著圍巾，蜷縮身體抱著手臂，身體卻在發抖。

「後面的交給我們就好，你還是先回去吧？」

「還差一點就結束了吧。謝謝關心，我沒事。」

他睜著一隻眼回答道，馬上又闔上眼休息。

也可能是因為其他三人很難做出決定，從中途開始，洋次郎一聽完就馬上做

出了決定：

「這個Ａ！」

「這個Ｂ！」

在我看來，他像是在俯瞰一幅畫一樣，突然就理解母帶處理的意義。一首歌到下一首歌之間停頓幾秒，一秒、兩秒、三秒？對此，其他三人也很難做出判斷，最後最後一首歌也定好了，接下來是決定每首歌之間的停頓時間。一首歌也是由洋次郎做決定。

至此，全部進度終於結束。向小鐵先生打完招呼之後，我對洋次郎說：

「接下來只要做出送去工廠的母帶就好了，你可以回去了。」

「謝謝。大家也都辛苦了。」

洋次郎靠著牆壁蹣跚地離開了。

「那我也先走了。」

小桑也一起回去了。

小鐵先生從錄音室走出來，對剩下的我和武田、智史說道：「接下來我要邊完整地聽一遍專輯邊製作母帶，也算是最終確認。」

我對武田和智史說：「我會留下來跟進，你們可以先回去。」

「聽完整的專輯的話，我也聽一下吧。」

武田這樣說，智史也點頭示意。

「我也想感受一下成品。可以留下來一起聽嗎？」

「當然歡迎了。好不容易做出來了，那就大家一起聽吧。」

小鐵先生為我們開了門。

我和武田、智史三人回到了工作室。

「難得完整聽一遍。」

小鐵先生調暗了房間的燈光。

「雖然調暗燈光能有助於集中到音樂上，但捨棄不必要的電力，也是為了讓所有電力都集中傳輸到錄音器材上。」

武田和智史一臉驚愕地正襟危坐在沙發上。

「這麼講究啊，用在我們的音樂有點大材小用了。」

「那麼，現在開始放了。」

小鐵先生點亮了代表著「正在錄音」的紅燈。

全世界最先聽到那張從雨聲開始的專輯的人，是武田、智史、我、小鐵先生，我們四人。

在昏暗的錄音室裡，洋次郎的聲音像是從天而降一般傳入耳朵，那一瞬間怎麼也無法忘懷。

身體抽動了一下。

我甚至還記得，觀葉植物的葉影大大地映在工作室的牆壁上。

距離我最初聽到這個聲音，已經過了一年半的時間。聽到最後，我們三人小聲地拍了拍手。

向小鐵先生表達謝意之後，我們走出了工作室。

正值十二月，寒風凜冽。產業道路車站旁是一條長長的柏油路。周圍工廠很多，映入眼簾的色彩很少。陰沉沉的天空吸收著從煙囪裡冒出來的煙霧，夕陽向工業區漸漸西沉，忽地一隻鳥兒飛過天空。

洋次郎，已經安全到家了嗎？

武田和智史要往橫濱去，三人就在車站說著「辛苦了」後揮手道別。兩個瘦小的背影，看不出他們是創作出載入史冊的傑作的樂團成員。

11 「金九」與〈俺色天空〉

第二張專輯的名字最初定為《RADWIMPS 2》。

不久之後，樂團覺得「還能走得更遠，這不是樂團現在的頂點」，於是加上了「～發展中～」的副標題。

會有樂團在完成了一張專輯之後，還能說出「不對，我們還在發展中」嗎？像一個瀰漫著自信的藉口那般豁達。

二〇〇五年三月發行了專輯《RADWIMPS 2～發展中～》，次月，樂團開始在 Fm yokohama 主持週五晚間九點檔的長達兩小時的電臺直播節目，為期一年。

因為是週五晚間九點開始的節目，節目名就定為「金九（RADWIMPS 的金九！）」。

將長達兩個小時的直播節目交給四位默默無名的十九歲青年，這可以說是聞所未聞。但這是廣播電臺對《RADWIMPS 2～發展中～》非常認可的結果。優秀

092

的作品將會引來下一個大動作。

即使 RADWIMPS 在體育館開演唱會也是輕鬆自如、隨興自在，經常被說「就像身處輕音樂社的活動室一樣放鬆自在」。關於這一點，洋次郎的主持風格是主要原因。雖然不知那是後天練就的還是骨子裡就有的才能，總而言之，做為主持人的洋次郎首次在媒體面前亮相，正是這個節目。

無視劇本，輕鬆對話

在節目播出之前，樂團會與節目導演一起邊讀劇本邊開會。

「今天是五月十三日。是雞尾酒之日。」

「是嗎？」

「劇本上也寫著。」

「今天是雞尾酒之日，大家喜歡喝酒嗎？或許有人正喝著酒聽節目呢。像這樣稍微聊一下之後再放一首歌，然後進入今天的專題節目。」

「好的，明白了。」

簡單商量之後，開始決定要播放的歌曲，或討論詳細的談話內容，然後等待直播開始。

在這期間，四人會先用漢堡稍微填一下肚子，他們邊吃邊交流。

「話說武田，你沒有女朋友是嗎？」洋次郎邊咀嚼著說。

「這麼一說，確實沒怎麼聽說呢。」智史也來湊熱鬧。

武田害羞地說道：「其實，我最近交到女朋友了。」

「真的嗎——！」

洋次郎、小桑、智史全都發出尖叫。洋次郎還驚得站了起來。

「這麼重要的事情要說呀，為什麼不告訴我們？要說出來。恭喜你了，武田。

恭喜恭喜。真沒想到啊。」

「謝謝，謝謝。」

武田和其他人也都站了起來，四人像往常一樣擊了掌。他們就這樣一直持續

著輕鬆加愉快的談話，完全看不出來這是接下來要做直播節目的人。

要是洋次郎顯露緊張、戰戰兢兢的，其他三人肯定也會焦慮起來。前面我所

說的，RADWIMPS在體育館也能輕鬆自如地、如同身處校園活動室般悠然自得地

演出，主要原因是洋次郎的主持功力，正是這個意思。

臨近晚上九點，成員四人走進播音室，戴上耳機。播音室外，導演交代道：

「今天是雞尾酒之日，就從這句輕鬆開場吧。今天也拜託你們了！」

「好的！」

五、四、三、二，進入五秒倒數計時，緊接著對成員們做出了「開始」的手

勢。

九點的報時聲一響，就在麥克風被打開的那一瞬間，洋次郎喊道：

「武田交到女朋友了！」

說著便拍起手來，其他三人也跟著拍手。聽到這裡，導演喜出望外地大喊：

「這跟說好的不一樣啊！」

而我，在一旁笑得打滾。「真的，恭喜武田。」

「嗯，啊，謝謝。」

無視劇本的洋次郎接著笑吟吟地說：「我們也替他開心，是吧，小桑？」

「啊，是的。開心，所以說應該早點告訴我們的啊。」突然被問到的小桑語無倫次地回答。

「那個，智史雖然跟武田是同一個學校的，但你也不知道這事吧？」洋次郎又向智史拋出了問題。「沒錯，應該跟我說嘴的啊。」

「就是說嘛，至少得提一下啊。」

此時洋次郎的表情就像畫裡的搗蛋鬼。興高采烈的樣子，像是在盤算著該怎麼食用獵物似的。

「那麼，女朋友是什麼樣的人？叫什麼名字？家住哪裡？」

武田為難地小聲嘟囔。

「別、別這樣……」

而我，記憶裡應該是一直在演播室裡拍手叫好。

因為四人這種輕鬆的談話很有趣，當時他們的節目頗具人氣。

洋次郎是自己身邊一有什麼就立刻說出來的性格，就跟他在歌詞裡吐露一切一樣。

當時還播出了很多其他無視劇本的談話，諸如交女朋友啦、被甩啦之類的。

RADWIMPS 的一切都是紀錄片。

每週直播之後聊到第二天早上

那個時候，只有我和洋次郎是住在東京這邊，其他成員和工作人員都是橫濱附近。直播結束後再討論一下下週的內容，就臨近末班電車的時間了。

最初我們是奮力跑下 Fm yokohama 所在的橫濱地標塔大廈的手扶梯，再飛身躍上電車。但為了趕上末班車而奔跑實在太累，後來就變成了坐計程車回家。

抵達洋次郎居住的城市時已經是深夜一點了。到了那裡之後，我們倆又一起去吃飯，每週都是如此。

無論是工作還是私事，什麼事都聊。之前我從來沒有像這樣每週定期跟同一個人交談。

我堅信 RADWIMPS 能為世人帶來巨大的迴響並為其接納。

而擔任作詞、作曲兼主唱的洋次郎不得不身處漩渦當中。等樂團變得出名，

他要一個人承受各種壓力吧，我甚至還為他擔憂這個。

雖然對這時的他們來說還言之尚早，但成員們終有一天會有自己的家庭。考慮到每個家庭的生活，就算有一天想要解散RADWIMPS，那也不是說散就能散的。有時候，樂團變得越有名氣就越是身不由己。

「想要放棄的時候要說出來。不想做的時候可以不做的。」

聽我這麼一說，洋次郎一臉茫然。

「馬上就要主流出道了，我們要一起工作了，這時候說這個？」

他又露出哭笑不得的表情。

某天晚上，我還問了他這樣的問題。

「這世上有各式各樣的音樂人，有人將做自己喜歡的音樂放在第一位，要他妥協的話還不如不要出名，也有一些極端的人覺得只要能出名讓他做什麼都行，還有人說想成為怪物一類的人。洋次郎是哪一類呢？」

洋次郎思考了一會兒，回答：「雖然我也不想妥協，但我想成為怪物。」

等我們長談一番走出店鋪的時候，破曉前的天空已被抹上了美麗的藍色。

不知從何時開始，我們將此稱為「俺色天空」。

12

野田家的年末聚會

當《RADWIMPS 2～發展中～》製作完成之時，已是二〇〇四年的年末。那年十二月的某日，我受邀參加了野田家的年末聚會。

這是他們每年邀請朋友參加的聚會，從這一年起 RADWIMPS 的成員和工作人員也列入了受邀名單。

聽說他的父母平時因工作一直住在巴黎，但年末、年初的時候會回國小住。畢竟他們長期居住海外，家庭聚會列為優先事項是理所當然的。

邀請樂團成員和工作人員參加家庭的年末聚會。工作和私生活，並沒有分開。洋次郎創作的音樂也是如此。一切與生活息息相關，直來直往，表裡如一。

正因為在這種環境之下成長，洋次郎才能創作出那麼直率的音樂吧。

之前跟我工作過的大多數藝人，雖然也會介紹他們的父母和重要的人給我認識，但都是因為對方來看演出時在休息室裡碰到了。邀請我參加家庭聚會的這還

是第一次。他待我一如家人，這讓我很開心。

想著我不能空著手去，於是出門買紅酒，但不知道應該給久居巴黎的父母買什麼紅酒才適合，最後買了我略有耳聞的香檳。

按照他所告訴我的路線，我從車站開始步行，找到寫有「野田」字樣的門牌，按下了旁邊的門鈴。洋次郎馬上出來迎接，說著「歡迎光臨」。腳邊一隻大狗在嬉鬧。

玄關擺放著各種顏色的男性運動鞋。

「大家來得好早啊。」

「是我讓成員們早點來幫忙的，要搬桌子什麼的。」

「也可以讓我幫忙的。」

「沒事，不用了。」

穿過走廊，前往客廳。

他為我介紹了坐在沙發上的野田爸爸。

「今天感謝邀請，小小意思，不成敬意。」

說著我遞過了香檳。

「讓您破費了，今後也請您多關照了。」

爸爸笑著跟我握了手。正當我想著「還真的是握手，不愧是從巴黎回來的」，原本在廚房做準備的野田媽媽也出來了。

「我是野田，洋次郎承蒙您關照了。今天好好放鬆一下吧，不必拘束。」面露笑容，和藹可親。「謝謝，是我多虧了他的關照。」說著我低下了頭。當我跟沙發上的樂團成員打完招呼之後，洋次郎說著，「對了渡邊，這是我哥哥。」一邊介紹坐在他旁邊的跟他長得極為相像的男子。

「初次見面，我是林太郎。」

面帶柔和笑容的哥哥，散發著與洋次郎相似的溫暖氣息。之後善木和其他工作人員也紛紛到來，和我一一打了招呼。

被問到「你希望五年後會是什麼樣子？」

長桌子上擺放著許多親手烹飪的佳餚，很是豐盛。

所見之處是盛著香檳、紅酒、啤酒等不同酒精飲料的玻璃杯，一派耀眼奢華。

「那麼，宴會開始吧。」野田媽媽端著飲料走過來。

大家舉起杯子，野田爸爸帶頭說道：

「感謝大家前來。今天請盡情享受。讓我們預祝 RADWIMPS 明年大展鴻圖。

來，乾杯！」

「乾杯！」

「我開動了！」

美酒佳餚做伴，氣氛越發熱鬧。

正當我有些樂不思蜀的時候，突然被野田爸爸的問題給問倒了。

「渡邊先生，你希望五年後會是什麼樣子？」

「啊？五年後嗎？」

「是的，簡單說說看。我呀，上班之後就一直從事人事相關的工作，總忍不住問這種問題。」

我從沒想過，想讓五年後的自己變成什麼樣子。

「希望RADWIMPS變得出名，壯大起來，然後我們還能在一起工作。因為隨著樂團不斷壯大，能看到許多意想不到的風景。」

我囁嚅著回答。

野田爸爸輕聲一句「嗯」便轉移了話題。我後悔自己應該說得更明確更細緻，可為時已晚。

「隨口就蹦出這麼尖銳的問題，原來洋次郎是在這種環境下長大的啊，真令人佩服。我從沒想過五年後的樣子啊。」

我對一旁的武田小聲說道。

之後繼續喝了點酒，我跟武田聊起了遊戲。

「前幾天，玩了久違的撲克牌遊戲，滿好玩的。」

「單人接龍？那個確實玩不膩呢。」

「嗯，最近玩的是新接龍。」

「新接龍！那個好玩。」

武田稍稍提高了音量。

坐在對面的洋次郎和他爸爸順著聲音朝這邊看了過來。「新接龍？好玩嗎？是什麼樣的遊戲，你簡單描述一下。」

野田爸爸問道。洋次郎接過話。

「我也不知道這個，能用五句話介紹一下嗎？」我和武田面面相覷。

「五句話？這太難了。怎麼說呢，就是對應數字和顏色的一種遊戲……是吧，武田也覺得有趣吧。」

「嗯，是的。」

兩人不知所措。

就像剛才五年後的問題一樣，野田爸爸和洋次郎或許是沒了興趣，只說了句「嗯」，就又轉向別的話題。

這也是情有可原的，並不是野田父子的錯。問是問了，只是我的回答並沒有讓他們理解。

「對應數字和顏色的遊戲很有趣」，這樣的回答確實容易讓人失去繼續追問的興趣。

真是一對聰明的父子啊。總能精準地掌握事物的本質並簡練地說出重點，他

們平時都是這樣思考問題的吧。

這也正是我認為的 RADWIMPS 歌詞的厲害之處。抓住生活和愛的最根本的東西，以簡潔又巧妙的方式表達出來。從各種角度出發的切入點更是讓其魅力倍增。

環境造就人，說的就是這個。

在地下排練室展開的夢幻合奏

「差不多開始吧？洋次郎，你去樓下開一下暖氣吧。」

飯吃得差不多的時候野田爸爸這麼一說，洋次郎就往地下室走去了。

聽說地下室是排練室，裡面還放著鋼琴和爵士鼓。

「先來段鋼琴三重奏吧，武田和智史也來吧。」

野田爸爸邀請兩人加入。

武田和智史緊張兮兮地走了下去。

這氣勢在我看來就像是幫派老大帶著兩個小弟下樓。我好奇究竟是要開始什麼呢，於是我也跟了下去。那是一間做了隔音措施的半地下的房間。

一打開厚重的房門，就看到左手邊的鋼琴。不是家用的直立式鋼琴，而是有著「音樂會小三角鋼琴」之稱、有著傾斜式大琴蓋的平臺式鋼琴。

右手邊是爵士鼓，旁邊排列著連接吉他和貝斯的音箱，還有電吉他、木吉他、貝斯、打擊樂器等各種樂器。

麥克風和麥克風架子，也跟彎彎曲曲的黑色連接線擺放在一起。地毯上還很自然地躺著另一支麥克風。

野田爸爸在鋼琴前坐下，智史則坐在爵士鼓前。武田拿起靠在牆壁上的貝斯，在音箱前的椅子上落座，謹慎地開始調音。

鋼琴三重奏準備就緒。

我坐在靠牆壁的圓椅上，手上還拿著從樓上帶下來的酒杯。

野田爸爸看著智史打起了響指，「啪─啪─啪─啪」示意節奏。和著四四拍，智史開始打鼓。

或許是對智史打的節奏不太滿意，野田爸爸稍稍搖頭，將調子告訴武田之後就彈起了鋼琴。武田也用四四拍跟上。

鋼琴彈得太好了，我目瞪口呆。心想，他是專業的吧。在自家客廳裡享受完美酒佳餚之後，竟然還有鋼琴三重奏的現場演奏，真是難以置信。這一天，讓人驚訝的事情太多了。

因為是即興演奏，曲子很自然地抵達高潮，又順暢地緩和下來，之後在合適的時機迎來了結束。

我鼓了掌。

進行下一首歌的時候他也事先給出了節奏和調子，三人就這樣繼續演奏。

客廳裡的人也都陸續地來到了地下室。

洋次郎彈起吉他，小桑敲著打擊樂器，演奏越來越熱烈。野田爸爸說著，「我休息一下，洋次郎，換你來」，於是洋次郎坐在了鋼琴前。

小桑也將吉他連上了音箱，RADWIMPS 的器樂演奏開始了。

即使是現在，有時他們也會在演唱會上，在曲子與曲子之間加入即興合奏，每次看到我都會想起在這裡目睹的場景。

累了就去樓上的客廳休息，同時又有其他人下來表演。

時針早已走過午夜十二點。「渡邊，我們還準備了宵夜哦。」

上樓一看，大盤子上放了許多野田媽媽為我們做的飯糰和小菜。顆粒飽滿、亮晶晶的米飯真的很美味。吃完我又返回地下室去欣賞演奏了。

不愧是家裡有排練室的人，鋼琴、鼓、吉他、貝斯，那裡有的樂器洋次郎全都會。明明剛才還在彈鋼琴，等我吃完飯糰回去的時候，他已經在打鼓了。

凌晨一點了，演奏還在繼續。「差不多該散會了，最後唱個 RADWIMPS 吧。」

聽爸爸這麼一說，洋次郎拿起了麥克風。

「那就唱一首收錄在明年專輯裡的〈愛〉的初版吧？」

他對成員們說完，我們大家都拍手叫好並說道「想聽！」不說的話完全聽不出來這是〈愛〉，有著別樣的風采。演奏完畢，大家熱烈鼓掌。

「真不錯！這首就這樣直接發行也沒問題呀！」我將心裡話脫口而出。

「雖然幾乎沒有保留〈愛〉的原貌，但仔細聽還是能聽出來的。你現在是喝了點酒，所以才覺得不錯吧？」

洋次郎笑了。

後來又唱了〈HIKIKOMORI RORIN〉等幾首歌之後，演出才算結束。

拜別野田家時，好像已經深夜兩點了吧。

在黑漆漆的夜空之下，野田一家目送了我們。

很盡興。當然很開心，但更多的是驚奇，原來還有這樣的世界啊！我感受到一種文化衝擊。

夢幻般的時光。

名為「RADWIMPS 家族」的共同體

之後樂團成員和工作人員每年都會參加野田家的年末聚會。雖然我不擅長和一大群人聚在一起歡鬧，但這個聚會讓我無比享受。

據說洋次郎從中學起，就在這個地下排練室裡抱著吉他唱歌了。

時間稍微往後，發行了《RADWIMPS 4～配菜的米飯～》的那一年也舉辦了盛大的年末聚會。

聚會臨近結尾的時候，野田媽媽端出了滿滿一盤〈可以嗎？〉歌詞裡出現的「我媽媽做的醬燒雞塊」。

「哇塞！」

在場的人全都尖叫著站了起來。

「這就是歌裡唱的那個！」

大家紛紛拿出手機拍下了端著盤子的媽媽。

「野田媽媽，朝這邊！」

「不好意思，請看這邊！」

媽媽端著盤子轉了一圈，就像明星一樣。拍完照，大家一起伸出筷子。

「好吃！真好吃！難怪要說『可以再來一碗飯』了。」

我一面說著一面夾了好多。因為真的太好吃了。

野田家的年末聚會為 RADWIMPS「這個項目」創造了許多至關重要的東西。

它就像集線器，更是中央電臺。不只是樂團成員和工作人員，包括各自的家人在內，大家歡聚一堂，其樂融融。就像是變成了一個大家庭。

有一次，洋次郎曾對我這樣說。

「我哥哥要結婚了，渡邊你們也來吧。到時候我會唱歌以示祝福。」

我們東芝ＥＭＩ被邀請了三人，除了我和小山，還有負責銷售的西崎由美子。

一抵達會場，就看到了身穿燕尾服的野田爸爸，他正在入口處的大廳彈著鋼

琴三重奏迎接賓客。

洋次郎在宴會的最後，彈著木吉他演唱了特意為這一天創作的歌。

被邀請參加自己負責的藝人的哥哥的結婚典禮，是少有的經歷。那個時候，已經是家庭之間互相往來的狀態了，我跟他哥哥的妻子也很熟，理應出席的。但這也都歸功於每年的聚會。

這可以說是名為「RADWIMPS」的社區了。

藝人與工作人員能保持如此親密的關係，應該是很稀奇的事情。

每年的野田家的聚會將大家團結了起來，也消除了彼此間的隔閡。

洋次郎直來直往的性子從何而來，透過這個聚會我得到了答案。RADWIMPS的音樂聽起來令人舒適，也是這個原因。正是毫不掩飾的赤裸裸的狀態打動了人心。

參加聚會的人也會在私底下相邀遊玩或者聚餐。

雖然才在年末聚會見過面，但有時洋次郎會找我吃飯，說：「新年很閒，不如一起吃飯吧。」當然這時候我們不會談論工作上的事情，只是朋友間的新年問候。

藝人和工作人員變成一個團隊，像家人一樣融為一體。我覺得這是RADWIMPS這個樂團的一大特質。

之後在這個共同體當中，出現了一個又一個決定，而迎接我們的是龐大的工作量。

108

13　出道前夕

為了讓樂團盛大地出道，《RADWIMPS 2～發展中～》必須滲透到更多聽眾。

我慎之又慎地思考了出道前的準備。

首先是讓唱片店負責獨立專區的年輕店員去向客人推銷：有個不錯的樂團，叫 RADWIMPS！

就算店長還沒聽過 RADWIMPS 也沒關係。

出道專輯是由東芝ＥＭＩ的銷售部直接對應各個店長的訂單。我的理想狀態是，當我們收到訂單的時候被告知，「我們店的年輕店員積極推廣的樂團終於要主流出道了嗎，我記得他們獨立時期的專輯賣得很好呢。」

但要是被告知「我們的年輕店員進行了廣泛的推廣，可惜還是賣得不太理想。」那就沒有後續了。因此，支持我們的唱片採購員就像戰爭電影裡出現的攻防用的橋梁，不惜一切代價也要守住。

所以我跟全國各地的東芝ＥＭＩ的員工說，如果有願意主動支持RADWIMPS的人請一定要告訴我。要是有這樣的採購員，那巡演也會考慮去那裡的話，還想讓成員去店裡打招呼，更要讓那個地區的廣播電臺也進行宣傳。

一定要這麼認真地請銷售協力者幫忙擺放CD。時至今日，已經有很多唱片行的店員在支持RADWIMPS。

況且，讓我遇到RADWIMPS的也正是唱片行。

雖然沒有跟所有人見過面，但在我心裡把他們當作是與我並肩作戰的戰友。我們該守護的橋梁出現了。

我聽說TOWER RECORDS高知分店正非常積極地推廣我們樂團。我們該守護的橋梁出現了。

善木馬上就把高知納入巡演中的一站。我也聯繫了高知地區宣傳部門的員工，拜託他安排電臺播放。

高知店的銷量開始一點點增加。專輯發售三個月之後，《RADWIMPS 2～發展中～》儘管是獨立作品，卻成了他們店裡的銷量冠軍。這是空前的成果。這則消息迅速在TOWER RECORDS內部傳了開來。

「有個很紅的樂團，推廣一下就成了銷量冠軍。」就這樣，其他店鋪也加大宣傳力道。

巡演時是在高知的 livehouse。當時其他地區的觀眾只有五人，最多也就二十人，但高知卻來了九十人。

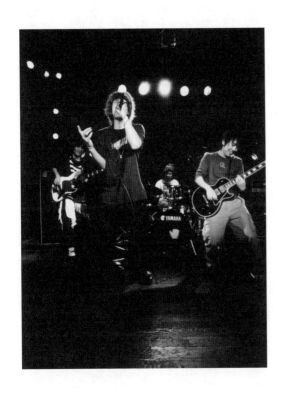

二〇〇五年五月發行限定單曲〈HEKKUSHUN／
愛〉時的宣傳照。成員們看起來很開心。看到
這張照片的時候我想起來了,這個時期的武田
常在腰上圍一些布條,而智史總是戴著毛線帽。

被海鷗盯上的影片拍攝

我們乘勝追擊，決定製作〈愛〉的音樂影片。

當我們工作人員在商量找誰當導演的時候，「島田大介」的名字出現了。

這是我們與這位長期為 RADWIMPS 拍攝影片、並成為樂團成員和工作人員的好朋友的影像創作者的最初邂逅。

他聽了 RADWIMPS 的音樂之後欣然接下了工作。

關於〈愛〉的影片拍攝，他給出了這樣的說明：白天在戶外拍攝演奏場景，太陽光加上強烈的燈光，能拍出非常明亮的質感，以此為基礎上再混入其他地方拍攝的帶有顆粒感的黑白影像。

海邊的拍攝現場搬來了許多貼有「黑澤 film studio」標籤的燈光設備。在擺放設備的時候，樂團成員也在一旁做準備。

這時成員們穿的都是自己的衣服。我讓他們每人帶幾套衣服來，然後在停車場將衣服依序擺在車上，大家一起挑選，想看試穿效果就在車後面換裝。

洋次郎帶來了兩套衣服，黑色帽 T 和稍顯正式的襯衫，糾結之後選擇了帽 T。

但他為了搭配襯衫，鞋子穿的是皮鞋，他說再帶運動鞋太麻煩了。

「帽 T 配皮鞋會很怪吧。渡邊，你跟我的腳差不多大吧，你的鞋借給我可以嗎？」

「我這雙可以嗎？」

「嗯，正好。」

他穿著我的黑色運動鞋出現在影片裡。

在拍攝空檔的午餐時間，大家分到了便當。找到各自吃飯的地方，打開餐盒。

「啊！」

很快，洋次郎尖叫了起來。

我嚇得轉過頭，看到傻站著的他拿著便當盒，正仰頭張著嘴看向天空。海鷗俯衝下來啄食便當，又飛回天上。之後，海鷗也不斷飛下來啄菜。

因為無處可躲，大家都邊跑邊發出了跟洋次郎一樣的叫聲。

「竹輪，是竹輪！牠在瞄準竹輪！」

「扔掉竹輪吧！」

跑的時候聽到有人這麼說，於是大家都扔掉了竹輪。因為無法大快朵頤，工作人員就為我們買了麵包。

「在這吃便當太危險了，還是吃麵包吧。」

要是海鷗衝下來啄到腦袋，受傷了可就麻煩了。過了一會兒，又有人大叫了起來。

「啊！麵包也不行！」

其他成員也邊叫喚邊望著天空，東躲西藏似地吃完了飯。午餐後又繼續拍

攝，因為海鷗總是來搶麵包，於是工作人員靈機一動，就在拍攝演奏場景的時候，工作人員在後面扔起了麵包，以此吸引海鷗。所謂的創造力，就是要隨機應變。

雖然發生了這樣的插曲，但拍出來的影片非常出色。

宣傳團隊馬上展開行動，以衛星電視的音樂頻道為中心進行播出。對音樂高度敏感的電視臺員工也提出要播放這支影片。於是，影片裡的 RADWIMPS，再一次成為了傳說。

急遽擴散的 RADWIMPS 傳聞

我們定期開會討論主流出道的籌備事項。

善木開始發言：

「他們畢竟還是學生，很難撥出足夠的時間，只能在暑假期間集中精力錄音了吧。後面不是還有三月發行的第二張專輯的巡演嗎？如果還要出演夏季音樂節的話，那要在暑假裡完成下一張專輯就相當困難了。」

「現在已有的創作靈感，必須在寒假時做出來。」我也做好了心理準備，這會是艱苦卻至關重要的一年。樂團從暑假開始錄音，再從錄好的歌曲裡選一首當出道單曲，而剩下的歌曲就要在寒假裡製作完成。

按照這個日程，要在十一月發行出道單曲，明年年初發行主流出道專輯。

善木再根據這個排期策劃了《RADWIMPS 2～發展中～》的巡演。

因為是從春季巡迴到夏季，巡演名字就定為了「春夏巡演」。

巡演在五月的時候告一段落。

隨著《RADWIMPS 2～發展中～》迅速被越來越多的人聽到，率先發現 RADWIMPS 的全國各地的樂迷都跑去看演出。一旦進行全國範圍的巡演，即使還只是三、四十分鐘的演出而不是專場，也能切實感受到傳聞擴散速度之迅猛。

五月十四日在代代木舉辦的演出，是唯一一場東京地區的公演，所以聚集了許多媒體人士。

我想著好不容易來了這麼多人，就想在演出結束後安排成員和媒體人見面，但不幸的是被 livehouse 的人告知：「人太多了，不然在旁邊的停車場見面吧。」

在昏暗的停車場，藉著月光，我為成員們一一介紹「雖然看不太清楚臉，這個是哪家的誰誰誰」。

後來樂團創作了新歌並在暑假錄製完專輯，又繼續巡迴演出了。

樂團第一次在橫濱 CLUB 24 舉辦專場演出是在九月三日，於是決定在那一天，在橫濱 BLITZ 舉辦巡演的最後一場演出。容納人數是一千七百人。當時幾乎沒有獨立樂團能在這麼大的場地開演唱會。

RADWIMPS 的傳聞，風馳電掣般擴散開來。

獨立時期的最後一場演出，正是在橫濱 BLITZ 舉辦的專場演出。

樂團將在現場公布於十一月二十三日主流出道的消息。

越臨近主流出道的日子，我與大瀧先生的意見不合也漸漸顯現出來。

如果無視小分歧就那樣出道的話，之後雙方都會很難做。

經過討論，樂團決定出道以後與大瀧先生分道揚鑣，組建新的經紀團隊。

但成員覺得都走到這一步了，不太能接受新的工作人員，想讓善木來經營事務所，於是善木就為他們成立了事務所。

事務所的名字取自 RADWIMPS 的歌名，就定為「voqueting 有限公司」。

善木成為社長，次年二月小塚（塚原聰）做為經紀人加入，形成了新的團隊。

14 用抒情曲出道不好嗎？

這時候，名古屋的廣播電臺ZIP-FM也來邀請樂團主持常規節目。

他們的廣播電臺，從週一到週四，會由ZIP-FM主推的新藝人來主持節目，而節目製作人山口裕寬聽了《RADWIMPS 2～發展中～》之後，很熱情地傳來了邀約。

為了讓聽眾和樂團親密交流，電臺還要求，每月要在名古屋的ZIP-FM播音室邊讀來信邊錄節目兩次。

所謂的常規節目就是，不管發生什麼，每週都必須主持節目。

這對除了錄音和巡演之外還要上學的樂團來說，會是個很大的負擔。在出道前的忙碌階段，樂團每個月還要去名古屋兩次，老實說我覺得這行不通。要做的事情越來越多，每週只是做Fm yokohama的直播節目都快吃不消了。要是再加上ZIP-FM，光是調整日程就要花費很多精力，成員必然筋疲力盡。

我去名古屋見了山口製作人。

即使回絕也要鄭重其事，我還想讓他今後也多支持 RADWIMPS 呢，更想跟這個因為聽了專輯而為樂團策劃節目的人聊一聊。

我在 ZIP-FM 會議室裡見到了山口先生，他很年輕，銀色邊框的眼鏡也很適合他。聽說他才當上製作人沒多久。

我向他表達了謝意，同時說明了樂團要兼顧巡演、錄音和上學，日常已經排得滿滿當當，並告訴他眼下難以答應他的邀請。

但他一再勸說我們再作考慮，並講述了 RADWIMPS 是多麼優秀的樂團，甚至還說他可以讓整個廣播電臺傾力支援樂團。

最後無論我怎麼說也談不攏，難以得出結論。

沒辦法，我只能帶著他的意見回去跟大家商量。

既然積極到這分上了，我們就提出「忙於錄音的時候就在東京錄節目」的要求，以此為條件接受了這檔常規節目。之後，指名讓山口製作人擔任該節目的導演的岩須直紀也加入了。就這樣，山口、岩須、RADWIMPS 四人組成一個團隊，推出了名為「HEAT PHONIC Sfeat. RADWIMPS」的節目。

樂團每次去名古屋錄節目都會錄到很晚，當天就要住在那裡。大家習慣錄製完節目後就去聚餐，吃完飯再去通宵營業的保齡球俱樂部玩耍。

球道上方的螢幕會顯示分數和各個玩家的名字。只要在前臺說出名字，工作

人員就會幫忙將名字輸入進去。

可能是工作人員沒有聽清「岩須」這個姓氏，「IWASU」變成了「IEYASU」（註1）。

看著顯示螢幕，RADWIMPS四人紛紛捧腹大笑，隨後笑得倒地。從這天開始，他被所有人都稱呼為「家康」。洋次郎總是很快就給別人起綽號。

因為他說，「加上先生女士這類尊稱的話，總覺得很難拉近彼此的距離，就算以後成為朋友也不好意思突然改稱呼。」

主流出道發言宛如結婚致辭

樂團一邊做著Fm yokohama和ZIP-FM的常規節目，一邊進行著為出道準備的錄音工作。

一天，在Fm yokohama直播節目之後，返回東京時已是凌晨一點，在已然成為每週定期例會的我們兩人的聚餐上，洋次郎對我吐露了心聲。

「用抒情曲出道，會有難度嗎？」

註1 岩須（IWASU）誤聽為「IEYASU」，與日本戰國時代的德川「家康」同音。

出道算是一個開始，藝人通常都會選擇有朝氣的歌曲。因為這樣的歌，無論早中晚任何一個時段都會更適合在電臺播放。而抒情歌曲大多在晚間靜靜播出，讓聽眾「精神抖擻地出門吧」的晨間節目就很難會選這類歌曲。

我稍做思考，繼而覺得這種慣例對綻放著新鮮光芒的 RADWIMPS 來說是毫無意義的。

「不會啊，沒這回事。出道曲你想做抒情的嗎？」

「出道曲，想做最能說明 RADWIMPS 是怎樣一支樂團的歌曲，即使十年後、二十年後我也能自信地唱出來，我現在已經寫了這樣的一首歌，不過是抒情的。」

「既然是十年後、二十年後也能驕傲唱出來的歌，那就用這首歌吧。」

在 RADWIMPS 這個「計畫」當中，大家最重視的是成員的意向和意志。計畫能不偏不倚地持續至今，主要是因為這部分從未動搖——洋次郎的意志就是大家的心之所向。

之後話題轉向了該以怎樣的形式，在橫濱 BLITZ 公布主流出道的消息。

「請東芝 EMI 的小林先生上臺發言，怎麼樣呢？就像結婚致辭那樣，索性不告訴其他成員和工作人員，給舞臺內外都來個驚喜。」

他那個令人熟悉的搗蛋鬼表情又浮現了出來。

小林是東芝 EMI 的 RADWIMPS 所屬部門的負責人，我的上司是長井，而

長井的上司是小林。大家都叫他小壯，是小林壯一的簡稱。下週一，我在公司喊住了小林。

「哈哈，有意思。」

我們露出了得意的笑容，將戰略會議進行到深夜。下週一，我在公司喊住了小林。

「小壯先生，有個祕密……」

「什麼？上臺發言？是洋次郎的主意？又來了，他就喜歡做這種事。既然被拜託了那我只能答應了，但是要什麼樣的呢？」

「一本正經的感覺比較好，讓人覺得是唱片公司高層的人出來講話了。剩下的就交給洋次郎，他應該會做些有趣的事。」

「好的，明白了。我想想要說什麼。」

「那就拜託你了。」

說罷，我傳了訊息給洋次郎：「小壯搞定了。」

出道曲的名字想讓大家一起決定

即將開始的大進攻，終於迎來了第一步。

我一直堅信 RADWIMPS 能改變歷史，也想給最先來觀看演出的業內人士一份見證這一刻的紀念品。

於是決定在相關人員接待處發送出道曲的音源和相關資料。平時這類東西都會裝入公司的信封之後再給他們，但我覺得這樣太沒意思了，就自己去買不一樣的信封。

我還找到印章店訂做了「RADWIMPS at YOKOHAMA BLITZ 2005.9.3」的印章，並檢查了好多次有沒有拼寫錯誤，也再三叮囑店裡的人：「這是非常重要的東西，請不要弄錯。」

之後在發給相關人員的袋子上都蓋了這個章。因為是瑣碎的工作，也想過不如就交給打工的人來做好了，但畢竟這是重要的第一步，因此我親力親為，將信封一一蓋章，再裝入CD和資料。

我帶著宛如電影主角的心情將資料裝進袋中，一邊想著：「歷史將從這裡改變，就是從這種小事開始，一步步踏實地走出來的。」

樂團決定以抒情歌曲出道，但為了後續的發行得盡快定下歌名。

洋次郎總是在最後關頭才決定歌名。

也就是說，歌曲全部製作完成，最後一個步驟就是決定歌名。因為歌名一旦敲定，他對這首歌就沒什麼可做的了。他說，歌名沒定下來之前那是自己創作的歌曲，就像自己的孩子一樣，但在告訴工作人員歌名的那一瞬間，歌曲就會鬆開自己的手，去往聽眾的身邊。

在橫濱發給業內人士的紙袋。這個印章我至
今還保留著，好想在誰的額頭也蓋上一個。

這令人開心，卻也有一絲寂寞，所以他總是猶豫到最後關頭。

這個時候也是遲遲定不下來。

「畢竟是出道曲，我想跟大家一起決定。」

被洋次郎呼喚之後，我和成員們聚集在家庭餐館。

「歌曲的最後是說今後有了孩子，想讓一些東西刻入染色體，想把這個想法用在歌名裡，但是怎樣做比較好呢？」

屬於我們兩人的生命　誕生之時

請一定要讓她和妳一模一樣

雖然這不可能實現　但還是希望她百分之百遺傳妳的基因

一絲一毫都不要像我

我在每晚臨睡前雙手合十祈禱

每當我這麼說的時候　妳總會說希望能夠像我

但我絕對不要那樣　退一萬步說的話

那我希望將我的快樂運和好運

載入她的染色體吧

大家只是盯著列印出來的歌詞，不知不覺時間就過去了。智史開了口，「快樂

124

「運和好運。」

「這會不會太可愛了？」

「百分之百妳的基因。」

「這不太對。」

時而抱臂思考，時而來回拿飲料，大家思考了良久也沒辦法定下來。

最後變成了「全權交給寫出歌詞的洋次郎」。

關於歌詞，洋次郎集中了異於常人的精力，經過漫長思索之後編織而成，關於這一點在場的人再清楚不過了。他想讓大家一起決定的想法令人欣慰，但我不覺得我們能勝過洋次郎所走過的那段漫長的深思之旅。

過了一會兒，洋次郎說出了歌名：「第二十五對染色體。」

一開始，其他成員和我都沒明白當中的意思。

「一個人有四十六條染色體。從父母身上各獲得二十三條。二十三條後再加上二十五條染色體。」

「這名字真不錯！」

「真的嗎？這個可以嗎？」

「可以啊！出道曲就是〈第二十五對染色體〉了！」

「好棒啊！」

全體起立，互相擊掌。即使只是細微小事，四人看起來卻是那般的耀眼奪目。

橫濱 BLITZ

這一年的巡演最後一站定在九月三日。

雖然這天在橫濱 BLITZ 的票沒有售罄，但到場人數超過了一千人。

東芝EMI的員工一直在宣傳《RADWIMPS 2～發展中～》，許多業內人士抱著「想看看傳說中的新人」的心情趕來了現場，二樓坐不下只能站著看。

我提前到場，中午就進了會場。

不久成員們也來了。看著會場和舞臺，大家都激動得滿臉通紅。

回到休息區，身後傳來了洋次郎的聲音，「真的嗎！」原來是被告知，演出人員可以在休息區的走廊牆壁上簽名。我用手機拍下了正在簽名的樂團成員。

值得紀念的獨立時期的最後一場演出。

我想用影片記錄下來，還安排了攝影團隊。身穿黑色T恤、扛著攝影機的攝影師在走廊來來回回忙碌。錄影需要不少花費。但這是 RADWIMPS 獨立時期最

後的演出，怎麼可以不記錄下來呢？儘管不一定會公開，但就算不公開，做為載入史冊的樂團的工作人員，為了樂團的未來，我覺得我有責任記錄這些。

有一種自己在即時觸碰歷史的真實感和信念。

演出分為上半場和下半場，中間還有名為「～更換盛裝～〈第二十五對染色體〉」的歌詞～」的休息時間，成員們趁此時返回後臺更換衣服。

〈第二十五對染色體〉的歌詞將用綠色雷射投射在舞臺布幕上。

從更換盛裝到讓小壯先生自後方上臺致辭，洋次郎計畫將整場演出辦成「與主流音樂的結婚儀式」。

雷射燈開始投射出文字，我想確認觀眾席是否能看清歌詞，就朝著一樓觀眾席的中央走去。

「渡邊先生？」

循著聲音回頭一看，是洋次郎的爸爸。

「這個歌詞，是洋次郎寫的吧？」

「是的，很厲害的歌詞。」

雖然只是這麼簡短的交流，但我不禁思考，要是自己的孩子寫出這樣的歌詞，父母會做何感想呢。

那裡已經蘊藏著今後將席捲全日本的怪物級的東西了。

結婚典禮似的主流出道發表會

下半場拉開了序幕。

「雖然歌詞還沒寫好，但這首歌是我為了這一天而寫的！今天就這樣演吧！」於是樂團演奏了一首屬於九月三日的歌曲——〈九月先生〉。這是樂團在暑假錄音時，為主流出道專輯所準備的歌。

還沒寫好歌詞就公開，這的確是洋次郎的作風。

我去休息室接了將要出場的小壯先生，我們兩個在舞臺一側待命。

略顯緊張的小壯先生被人遞了麥克風。

洋次郎瞥了一眼，看到我們準備就緒，便走出來說話。「今天有個重大消息。RADWIMPS 將在十一月，從東芝EMI主流出道！」

觀眾席一片驚呼，繼而響起了掌聲和「恭喜！」的歡呼聲。

「另外，今天還請到了接納我們的東芝EMI的高層人士——小林壯一先生！有請小林先生上臺！」

小壯先生從舞臺側面跨出一步。明亮的聚光燈對準了他。

我在舞臺一側偷偷注視著突然挺起胸膛的小壯先生，以及一臉茫然地望著這一切的樂團成員。

只有洋次郎笑嘻嘻地看著我。而他的身後是密密麻麻的觀眾。

我以為小壯先生會走到洋次郎的身邊，然後來一段類似即興相聲的演講，想必洋次郎也是這麼計畫的吧。他將背著的吉他朝斜下方一擺，向小壯先生招了招手。

「小林先生，請到這邊。」

「不，這就不用了。」

小壯先生拒絕了邀請。

他只是從舞臺側邊走出了一步，就那樣在聚光燈下拿著麥克風突然說了起來。簡單做完自我介紹之後，表示會對RADWIMPS負起責任，一定會壯大樂團，為此他將竭盡所能，因為真的是非常出色的樂團……等等。

就像新郎父親的致辭那般生硬，這點也很像結婚典禮。

洋次郎苦笑著聆聽。

「謝謝，這段有點長了。」

洋次郎終止了他的發言，惹得觀眾哈哈大笑，而小壯先生笑著做了個向後倒的假動作，最後稍稍低垂著頭走下了舞臺。之後，在安可環節的最後，樂團演奏了出道曲〈第二十五對染色體〉。

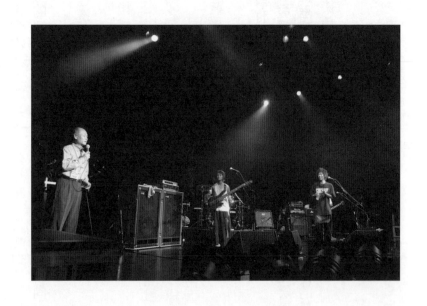

微微緊張的「東芝高層」小林壯一先生和一臉得意的野田洋次郎。
面對突然登場的小林而不知所措的武田祐介，而吉他手和鼓手大概
是嚇得躲起來了吧。這就是當年在橫濱宣布主流出道的場景。

抱歉讓大家看了那樣的演出！

成員們的熱烈表演讓橫濱 BLITZ 的演出完美落幕。往常在 livehouse 的公演結束後，成員們會來到觀眾席，親自賣周邊商品，還會跟觀眾合照、簽名。樂團本著「只要觀眾開心就好」的態度，真誠地照應完最後一位觀眾。洋次郎強烈主張，在橫濱 BLITZ 也想做同樣的事情。

但工作人員很擔心，成員要是為一千名觀眾簽名，不知道要幾個小時才能簽完。

此外，會場規定了撤場時間，觀眾能不能趕上末班車也是一個問題。

而且既然公布了出道的消息，我還想讓他們向那些業內人士打招呼。

我們希望以這場演出為分水嶺，今後不再讓成員直接跟觀眾接觸。

跟洋次郎商量之後，最終決定，演出結束後等觀眾離開會場，馬上在大廳跟業內人士們進行寒暄，之後再去場外，在規定的時間內與觀眾簽名、合照留念。

演出結束後，我們將相關人員都召集到大廳，像站著吃喝的聚會一樣給他們發了飲料。

負責演出的工作人員來問我，既然在大廳會面那不如用麥克風吧？

但我覺得這樣太麻煩了，於是讓他借了擴音器，我覺得這種施工現場的感覺會更有趣。

我站到相關人員面前，拿起擴音器。

「感謝大家今天來到橫濱。接下來有請 RADWIMPS。可以的話，請給個掌聲吧！」

洋次郎帶頭走出來。他光腳穿著拖鞋，寬鬆的軍褲像是被拖曳著似地緩緩走上前。走到我身邊之後，他突然跪坐下來。

其他三人也跟著跪坐。

「抱歉讓大家看了那樣的演出！」

跪坐的洋次郎迅速低下了頭，其他成員也跟著低下了頭。工作人員大笑，甚至鼓起了掌。

「既然如此，那就讓洋次郎來召集大家乾杯吧。你是第一次這樣吧，不知道怎麼說吧。只要拿起飲料大聲說，『大家來乾杯！』大家就會喝了，也會鼓掌的。」

這種事我也用擴音器說了出來，全場都聽得一清二楚，工作人員哈哈大笑。

洋次郎站起身，接過飲料。

「這樣就行了嗎？今天感謝大家前來。下次我們會演好的，請再來看我們。那麼，乾杯！」

掌聲響徹大廳。而樂團成員們彎著腰，對左右的客人點頭致意，然後低著頭退場了。

我留在這群業內人士中，收穫了許多對樂團的讚美。

今天聚集在這裡的唱片行和媒體人，一定會在他們主流出道的時候給予熱烈

的推廣。

　我對每一個人道謝的時候，腦中想著：要跟這些人合作了呀，要跟這些人一起創造充滿愛的場所，共同向世人推出 RADWIMPS。

　洋次郎說，「抱歉讓大家看了那樣的演出！」跟我第一次在 CLUB 24 見到成員時聽到的一樣。

　新時代已經蠢蠢欲動。我們正處於風雲變色的歷史洪流當中。

在橫濱 BLITZ 的獨立時代最後一場演出。問候業內相關人員的場景。當
我把樂團成員叫出來的時候，他們突然跪坐下來，讓我嚇了一跳。這之
後，智史也跪坐，小桑也無奈地照做，很像《笑點》節目呢。

16 穩步前進

幕後籌備在穩步進行。

橫濱 BLITZ 的演出結束之後，出道專輯的製作也正式進入了最後階段。

當時東芝EMI為了培養年輕樂團，跟位於江戶川橋的「light studio」簽了約。

樂團自己打電話過去，報上樂團名就可以免費使用排練房，經費由公司承擔。

雖然這個排練房現在已經不存在了，但跟東芝EMI簽約過的搖滾樂團大都用過，在大廳裡大家自然地相認識相知，就像一所學校，聚集了學長學弟。

RADWIMPS 只要有時間，就會四人齊刷刷地泡在這個排練房裡。

預約排練房是小桑的任務。雖然洋次郎負責作詞作曲，又是主唱，是樂團的核心，但當時的隊長是通過猜拳決定，最後小桑成了隊長。

「下個月的排練日程怎麼安排？先約先定，慢了的話就可能被其他樂團約走

「我的話跟這個月一樣就行，智史和武田怎麼樣？」

洋次郎這麼一說，兩人開始商量起來。

「我們也跟這個月一樣。小桑，拜託你了。」

「好，那就跟平時一樣，預約下午一點到晚上十點。」

雖然這樣約好了，但很多時候到了晚上十點也還是結束不了。超過十二點的時候得告訴前臺用到幾點為止。

日期不同，接待人員也可能不一樣，當時有一位膚色白得有點可怕的女生，可能是因為妝容化得比較搖滾吧。

「不覺得那個人像美國男歌手瑪麗蓮·曼森嗎？」

聽智史這麼一說，其他三人都笑了出來。

「喂，被她聽到的話要遭殃了哦。」

說著，偷偷給她取了綽號「曼森」。

某天晚上，小桑說道：「馬上過十二點了，再不去前臺就不妙了。」

「誰去呢，我們猜拳吧？」

洋次郎說完，大家開始猜拳，由輸掉的武田去前臺報告。

回來的武田一關上隔音門就開始大喊：「前臺的人，是曼森！中午還是別人，沒想到換成她了，嚇死我了！一到前臺我都絕望了！」

了。

其他三人笑得癱倒。

排練結束之後，四人常去附近的松屋，我沒有陪同，而是先回去了。有一天，我問小桑：「總是在松屋吃牛肉蓋飯，不會膩嗎？」

「我們沒怎麼吃牛肉蓋飯。通常只吃白飯。只點白飯，也會送味噌湯的，這樣就夠了。」

「真年輕啊。」

「前幾天智史還拿到了能把味噌湯換成豬肉醬湯的『變更券』，一直在排練房裡跟我們炫耀，把我都說煩了。那天排練結束，我們四人也去了松屋，智史得意地點了白飯再拿出變更券，結果被店員告知『只有買了牛肉蓋飯才能變更』，把我們笑得都從椅子上摔下去了。」

這時候的四個人經常說著「笑死我了」、「不行了」，然後倒在地上哈哈大笑。我覺得，比起曼森和豬肉醬湯變更券，能笑到這個程度的他們四人更有趣。

搭配曲的作用

在小桑預約的排練房裡，四人一起演奏。大家致力於將洋次郎帶來的曲子塑造成型，在沒完沒了的演奏或討論的空檔，四人會互換樂器彈著玩，也算是一種放鬆。

業餘樂團需要從打工的收入裡擠出排練費用，也就買不起別的樂器了。這樣一看，對他們來說這或許是個不錯的環境。

互換樂器的時候，因為智史只會打鼓，他就變成了主唱。晚安，我們是味噌湯們」，正是在這個「light studio」排練室。暑假裡的錄音，出道專輯的骨架已經成型，而出道單曲〈第二十五對染色體〉已經錄製完成。

這首歌的後半段裡出現的饒舌部分原本是吉他獨奏，因為伴奏都錄完了，洋次郎錄製主唱時其他成員都不在錄音室裡。

「我在唱的時候突然想到了很多，就當場加了歌詞，也許小桑會被嚇到吧。」

「我聽了錄好的曲子，雖然有被驚到，但一想到這樣一來就不需要吉他獨奏了，我也就少了一個壓力。」

這段洋次郎和小桑這樣的對話，我是後來才聽說的。接下來，樂團開始製作單曲的搭配曲。

「感謝大家今天來看我們的演出。

對所有歌曲的創作都做到盡善盡美的洋次郎說道：「我不太懂搭配曲的作用。」

從專輯中選出一首並廣泛宣傳的歌曲稱之為單曲，但只收錄一首的話分量不夠，聽眾也會覺得不划算，所以需要另外製作一首搭配曲加進去。搭配曲幾乎不會被收錄在專輯裡，而只存在於單曲裡。

「如果說專輯是最完美的狀態，而搭配曲又不會放進專輯裡，意思是做一首不

怎麼好的歌嗎？因為好的歌一定是想放進專輯裡的，那這樣的話就不能當作搭配曲了，不是嗎？這很矛盾呀。」

他說的一點也沒錯。我被他問得啞口無言。

明明我之前就想過 RADWIMPS 是不適合這些慣例啊準則啊什麼的，可我們還是在按照慣例做事。

既然單曲展示了樂團的「現在」，那就把搭配曲當作是摸索下一個樂團形象的實驗室不就好了嗎？所以這樣的作品不能放進專輯。而做為實驗的成果又會產生另一首歌，那首歌就會成為下一次單曲，這樣無限輪迴下去怎麼樣呢？絞盡腦汁之後，我說出了這番言論。

看洋次郎的表情，似乎並不能接受這個解釋。

「實驗的話那就當作實驗就好了，有必要當作作品發表出來嗎？有必要拿出來賣，讓聽眾聽嗎？」

這話也沒錯。我又無言以對了，但洋次郎並沒有再追問。「雖然是首不錯的歌，但氛圍不一樣，不適合加入這次的專輯，我就往這方向創作吧。」

之後也做了很多搭配曲，但每一首都有獨特的風格。

當作搭配曲創作的歌，變成了「想放進專輯裡的好歌」，於是又緊急創作了別的歌，當中也有一些後悔沒放入專輯裡的歌。

這樣那樣的煩惱，都是因為每首歌的完成度都太高了。最後創作了〈反複製

人〉，用作〈第二十五條染色體〉的搭配曲。與抒情歌曲相對，這是一首吉他連複段很酷的快節奏的歌曲，兩首歌起到了相輔相成的作用。

盡量選擇不讓人先入為主的封面

收錄曲目定下來了，接著要製作出道單曲的封面。

我們找了剛成立「雙葉七十四」公司的佐佐木千代擔任設計師。

為新樂團安排新設計師，讓雙方共同壯大起來。這是我的想法。

關於 RADWIMPS 出道的方向和需要重視的東西，我們討論了很多次。

重要的是，不給聽眾提供多餘的資訊。希望聽眾自由發揮自己的想像。是什麼人在唱什麼樣的歌，這些資訊就留在以後揭曉。

首先，只想讓他們聽歌。

這樣一來，封面就不需要加入成員的照片了。

我還說了我們決定歌名時的趣事、歌名的意義，以及關於染色體的想法。還聊了怎麼拍攝用於宣傳的叫作「公式照」的成員照片。我擔心照片拍出來會不自然，因為樂團成員不擅長被拍照。不想弄成穿著皮夾克、抱著手臂的那類搖滾樂團的照片，我鍥而不捨地找佐佐木談了好多次。

「要想避免不自然，我覺得不要在攝影棚拍，選擇外景或是居家風工作室會比較好。」

「居家風工作室的話，應該會放得開吧。」

「人在不知所措的時候就會露出不安的神情，所以放一些小東西，讓他們拿著玩，我們再進行抓拍，這樣表情就會自然了。」

「畢竟是做音樂的人，就放樂器吧。」

幾天後，佐佐木和成員們來到東芝EMI，就封面和公式照展開討論。男女兩人面向正前方，像標本一樣站立。

佐佐木拿出草圖，為我們解釋封面的設計。

「這首歌唱的是男生想為女生傳遞快樂運和好運的染色體，那就讓男生戴著耳機，而男女之間連著臍帶。」

洋次郎馬上做出反應。

「這個不錯耶！」

其他成員也紛紛說道「不錯」。

「那太好了！不過，還在考慮這個臍帶要怎麼弄，要是弄得跟真的臍帶差不多的話，那就很獵奇了，我覺得還是用別的代替吧。」

「真的臍帶，確實怪怪的。」

洋次郎也這麼認為。

「有什麼能代替的嗎？」

其他三人也仰著頭在思考。

「臍帶，是輸送養分的吧？類似軟管的作用？」

「那就用軟管。」

「軟管也不太⋯⋯」

「啊！這個可以！」

大家幾乎同時鼓掌。

聽著大家的對話，我突然想到⋯

「既然是戴著耳機，那用耳機線怎麼樣呢？音樂就是養分，然後通過耳機線這個臍帶輸送給女生。」

「雖然將耳機線連到肚臍看起來會比較疼，但我會跟負責美術的員工再聊聊的。」

佐佐也露出了笑容，封面就此定案。

「接下來說說公式照，就是用於宣傳的樂團成員的照片。」我跟成員解釋之後，佐佐木開始說。

「之前工作人員之間討論的時候，說是想看起來盡量自然一些」，我跟攝影師談了之後，想在居家風工作室拍攝。」

「居家風工作室？」洋次郎歪著腦袋問。

142

「就是有自然光進入的普通房子，但是專門用來拍攝的，一般會比較時髦，也很舒適。」

「嗯。」

「福生就有一個不錯的工作室，想在那裡拍。」

說著拿出了商品目錄，看到了許多照片：擺放著沙發的房間、時尚的廚房、位於二樓的木地板房間等。每個房間都布滿自然又溫和的光線。「感覺不錯啊。」

「很舒適的。把你們的樂器或者最近玩的玩具啊、遊戲啊都帶去，放鬆點，快快樂樂地去拍照吧。」

「sexy？」

「有道理，帶上樂器會比較容易拍吧。」

「沒錯，這次幫你們拍照的攝影師叫作 sexy。」

「sexy？」

全員目瞪口呆。

「是的，他的名字就叫 sexy。介紹的時候他肯定會說：初次見面，我是 sexy。」

「為什麼叫 sexy 呀？」

「是他的師傅幫他取的暱稱，然後他就一直用這個名字。」

拍攝當天，大家一起坐著戶外拍攝專車前往福生，早就等在那裡的攝影師果然迎面說了句「初次見面，我是 sexy」。sexy 的本名是羽田誠。

戴著賽璐璐眼鏡，露出和藹的笑容，每當成員們神色緊張，他就會很自然地

上前搭話，引導他們露出柔和和自然的表情，並在不經意間按下快門。

拍照這方面洋次郎還算自然，但其他三人一被鏡頭對準，表情就會僵住。然

而，sexy 拍的時候就沒有這類問題。

主流出道專輯《RADWIMPS 3～忘記帶去無人島的一張～》的歌詞裡印有當

時拍下的照片。

就這樣，一直到專輯《RADWIMPS 4～配菜的白飯～》，sexy 和佐佐木合作

拍攝了 RADWIMPS 所有官方照片。

封面和公式照都有了，接下來準備拍攝《第二十五對染色體》的音樂影片。

跟上一個作品〈愛〉一樣，這次也由島田大介擔綱導演。我們開會時聊到了

服裝問題，〈愛〉的時候是讓成員穿自己的衣服，但這畢竟是主流出道曲，我想至

少要請個造型師吧。

但洋次郎說想盡量穿自己的衣服出鏡，要是有不足的地方再讓造型師來調

整。我覺得，他是擔心突然由造型師來負責，會給人一種「被迫穿著」的不自然

感覺吧。

其他三人則是希望造型師為他們準備，因為自己沒什麼衣服可用。

就這樣，隊伍中又加入了一位造型師藤本大輔，至今也仍有合作。

他是 RADWIMPS 有史以來「最能聊的造型師」，從未有人撼動他這個地位，

總之就是一直在說話。

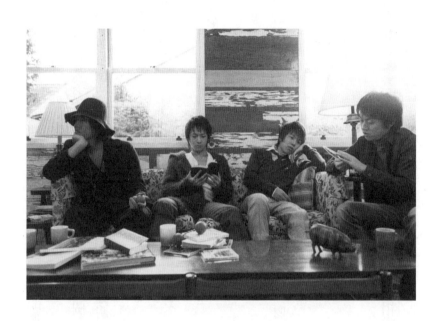

在福生的居家風工作室拍攝的宣傳照。洋次郎手上拿著的樹果似的東西
是一種名為「ASALATO」的西非民俗樂器，是我的私人物品。錄製
〈TREMOLO〉的時候正式登場了。我自認為能做出〈TREMOLO〉是因為
有 ASALATO，雖然我並沒有求證過，因為如果不是的話我會失落的。

導演島田大介的名字雖然和大輔同音（DAISUKE），卻總是沉默寡語，拍攝現場只充斥著藤本的說話聲，真的很吵，當然也很有趣。

成員們也總是嘎嘎笑著換衣服，影片裡武田穿的衣服是個名牌。

「別弄壞了，別勾到了。皮膚刮一下，就算流血，只要塗點口水就會好的，但這衣服用口水可沒救，只能買下來了。」

藤本逗得大家哈哈大笑。影片的拍攝是在倉庫裡進行。

倉庫樓下看起來很像戰爭電影的布景，那裡有蜿蜒如迷宮的道路，牆壁和窗戶上還有彈孔。

「那也是拍攝用的布景嗎？」

我問島田大介，結果武田搶過話：「玩生存遊戲的地方。生存遊戲你懂嗎？用空氣槍玩的槍戰遊戲。」

「啊，是生存遊戲啊？原來是在這麼逼真的地方玩的呀。你怎麼知道這些的？」

「下次一起玩吧！」

「真好，我也想玩玩看。」

「我也會玩啊。很好玩的，可以戴護目鏡。」

這時候的成員和我，跨越了年齡的鴻溝，就像朋友一樣相處。

影片拍完之後，收錄在專輯裡的歌曲也就差不多集齊了。成員和工作人員又

進行一次討論。因為十一月要發行抒情風的出道單曲，就想趕在明年二月份的專輯之前再發行一張硬派的單曲。

最後選擇了《ＥＤＰ～飛向烈火的盛夏的你～》。據說「ＥＤＰ」這個詞並沒有特別的意思。

洋次郎受到了自殺式恐怖主義的衝擊而寫出這首歌，歌裡蘊含了政治意味。最初用的是別的名字，但因為太過偏激，不能發售，而且就算能發售也沒有媒體敢介紹，不得已只好放棄。既然不能用原來的名字，那就用這個不帶意義的名字。

《第二十五條染色體》、《ＥＤＰ～飛向烈火的盛夏的你～》。兩張單曲就此敲定，出道專輯的廬山真面目也即將揭曉。

17

出道專輯完成

二〇〇六年二月發行的主流出道專輯的錄音沒有在「light studio」進行，而是換到了東芝ＥＭＩ自己的錄音室 Studio TERRA。

本打算將「light studio」雕琢出來的東西在 Studio TERRA 重新錄製，以取得更好的效果，但洋次郎不斷提出新的想法和想要嘗試的東西。

不斷將歌詞精益求精的過程中，也一點點地脫離原定時程，甚至到了不知能不能趕上截止日期的險境。已經定好二月十五日發售，就要嚴守將母帶寄給工廠的最後期限。

而且，小桑之外的其他成員都是學生，又要上課，又有期末考試。Fm yokohama 和 ZIP-FM 的常規節目也簽到了主流出道後的二〇〇六年三月。每位成員都過著極其忙碌的日子。

錄音也不是一帆風順，雖然有很多想做的事情，卻沒有時間去做，大家也就

148

越來越焦慮。早該完成的事情卻沒有完成。

那一天，小桑在錄製吉他的音軌，卻彈得不盡人意，總是出錯。其他人就只能等他錄完。他這部分不做完，就無法進行下一步。但即使如此，他還是怎麼彈也彈不好。

洋次郎看了一眼時鐘。

「你彈了好久了吧，應該是你這一版太難了吧？不如換個好彈一點的樂句？」

被這麼一說，小桑就靜止不動了。

製作專輯的過程，要說洋次郎面臨的最大壓力，就是這種狀況了吧。

樂團在錄音室裡一起編曲的時候，洋次郎一說「還有別的版本嗎？要更適合唱的」，其他三人因為不能馬上應對，直接就愣住了。

「下次排練之前會想好的。」

為了尊重這樣回應的樂團成員，洋次郎就不得不再等待一個星期。

如果是吉他的話，通常過了一週後，小桑會提心吊膽地彈奏他新想出來的版本。

「這不對啊，你有認真想了嗎？都過了一週了，沒別的了嗎？」

好不容易彈了另一個版本，又被說「不對，這不是我想要的」。就這樣過了幾十分鐘。

因為一直重複這樣的過程，小桑終於忍耐不住，眼淚奪眶而出。

看到這樣的情形，有時候智史和武田也會跟著抽泣起來。洋次郎一臉困惑地看著他們，回家後自責得哭泣，「我到底在幹什麼呀？」接著會哭著打給女朋友：

「我玩樂團是因為這樣讓我開心，但我為什麼要把最重要的樂團成員弄哭呢？我真是個討人厭的傢伙。」

截止日當天錄製的〈4645〉

這一天，小桑也在錄音室裡說著「啊，抱歉」就愣住了。洋次郎見狀就拿起了旁邊的吉他，已經沒有時間可以說「下次見面之前再想想」了。

「我們一起想新的版本吧。你先回這裡來吧。」

於是小桑垂頭喪氣地回到了小隔間，一臉憂鬱。

洋次郎彈著吉他，不一會兒就創作了兩個版本。

「這個和這個，你覺得哪個好？」

洋次郎繼續彈吉他，並問道：「這個更好吧？你覺得呢？」

小桑面無表情地看著洋次郎的手指。「你說哪個好就哪個。」

話音剛落，洋次郎拿起桌上的鋁製菸灰缸，猛地扔了出去。

菸灰缸飛向牆壁，噹啷一聲掉在地上。洋次郎隨即奪門而出。

其實兩人都是真心實意的，但終究還是沒有交集。

洋次郎想跟小桑一起創作。

而小桑希望洋次郎來做決定。這就是小桑的心聲。小桑只想在洋次郎的身邊，為 RADWIMPS 彈吉他。

截止日期迫在眉睫，當大家都以為專輯只收錄十一首歌的時候，洋次郎突然說：「想再加入一首。」

其實這個時候，〈兩人故事〉的原型已經做出來了。如果時間充裕就把這首歌加進去，但實在來不及了，只能另做一首。

而那首歌就是〈4645〉。

迫在眉睫的截止日當天，他們錄製了這首歌。

雖然創作出來了，但因為樂團沒有時間排練，就直接進入錄音階段。

後來智史還笑著說道：「現在回頭再聽，能聽出這首歌的鼓是在沒記住歌曲結構的情況下打出來的。」

當時洋次郎因為要準備學校的考試，據說他在電腦上同時開著學習用的視窗和寫〈4645〉歌詞的畫面，邊念書邊寫歌詞。

辛苦終得回報，做為專輯裡的第一首歌，它宣告了一支新樂團的驚豔登場。

二○○五年年末錄音結束。

母帶處理之後，洋次郎發了三十九度高燒，又一次病倒了。跟上一次一樣，又是一次嘔心瀝血的製作。也許肉體跟不上他那過度集中的精力吧。

在錄音的最後階段，他一直在問：「什麼時候開專輯完成的慶功宴？」最後只能全部延期。

第三張專輯命名為《RADWIMPS 3～忘記帶去無人島的一張～》。「如果用『帶去無人島的一張專輯』就顯得太正經了，『忘記帶去』就剛剛好，哎呀，忘了帶了，就像這樣。」

比《RADWIMPS 2～發展中～》更精妙的內容深深打動了我，而且被打動的不只有我一個，聽過專輯的人都對其讚不絕口。

一開始大家在公司的會議室裡一起聽專輯，聽完後我被在橫濱BLITZ做過主流出道發言的小壯先生叫住了。

「我們要牢牢記住，交到我們手上的是多麼偉大的才能。」正因為自己目睹了洋次郎嘔心瀝血的過程，才覺得無法用「才能」來說明這一切，但我也理解，人在接觸到魔法般的音樂之時，只會覺得「這就是才能」。

為主人送去「忘記帶去無人島的一張專輯」的狗

接下來要準備專輯封面。

設計師佐佐木和成員們相聚在東芝ＥＭＩ。「有想法了嗎？只是大概的感覺也可以。」洋次郎率先開口。

152

「帶點衝突的違和感，但又能讓人噗哧一笑的感覺。比如說整齊有序的場景裡突然冒出雜亂的東西。」

「違和感又幽默，怎樣的比較好呢？」我也抱著手臂陷入沉思。

「例如一條交通堵塞很嚴重的公路，有一輛很大的麵包車，穿著夏威夷襯衫的渡邊先生就涼爽地躺在車頂，面帶笑容。」

「啊，這個有趣！」

佐佐木拿著筆，在紙上輕快地畫起了素描。如果有迅速畫出素描的設計師參與討論，就能馬上看到具體的形象，討論也就能順利進行。

大家都看著圖。

「這個很有趣呢！」

其他成員也都表示贊同，之後就是要做調查，能否在大排長龍的塞車情境下進行拍攝。於是我們決定幾天之後再做進一步討論。到了第二次討論。

這種事情，我並不在意別人會怎麼看我。

聽說佐佐木跟 sexy 商量過了，為了拍攝而製造水洩不通的塞車場面，就得封鎖道路，但當時完全沒時間去找符合拍攝的地方。

佐佐木帶來了替代方案，那就是，一隻頭上頂著ＣＤ的狗，要為主人送去

「忘記帶去無人島的一張專輯」。

聽他拿著素描畫解釋完，大家都拍手叫好。

以此為基礎的討論十分熱烈，各種想像噴湧而出。

「想拍盡可能勇猛的表情，像是在說，勇士現在要出發了哦！使命必達！」

「要是有在沙灘奔跑的照片也會很有趣，像是在宣告：我送到無人島了哦！」

「能從水中拍一下牠拚盡全力游泳的樣子嗎？」

這個想法很有品味，又有惹人噗哧一笑的怪誕不經，RADWIMPS樂團不就是這樣嗎？

這一幕就像是許多有才能的人為了實現我的夢想而聚集在這裡，時至今日我還是有一種自己是電影主角的感覺，是我點燃了RADWIMPS這顆炸彈。

這個想法全場一致通過，我們從動物演員公司要來了一些資料，大家開心地挑了又挑。

既可愛又勇猛，出於這個理由，我們選擇了名叫小桃的狗。幾天後，照片洗出來了，全員再次聚首。

「哇！超棒啊！」

「好有趣！」

大家紛紛發表了喜悅之情。封面的設計就這樣做出來了。

在CD試聽機上聽到第一張專輯的時候是二〇〇三年。而三年後，我正在準備發行他們的主流出道專輯。

人生啊，真是精采呢。

這是《～忘記帶去無人島的一張～》封
面遺珠照。小桃看起來游得很優雅,但
其實一直在啪噠啪噠游個不停,很難拍
好。這是當然的了,狗狗的天性如此。
更何況頭上還被戴上了ＣＤ,自然更不
好拍。但這張照片的她看向了鏡頭,真
是奇蹟般的一張照片。

臨近出道的那段時日，樂團既要錄音又要上學，還要做宣傳，每天都忙得不可開交。

洋次郎的學校在湘南，武田和智史的學校在橫濱，而樂團接受採訪的地方則是東芝ＥＭＩ所在的溜池山王。

洋次郎、武田、智史總是三人商量之後再選課，盡量騰出三人一起的空堂，再利用這段時間進行錄音和採訪。

如果還有做不完的事情，就會在每週五 Fm yokohama「金九」節目播出之前解決，因為只有這段時間四人才能聚在一起。

每次都在同一個地方，就是 Fm yokohama 所在的橫濱地標塔大廈裡飯店的地下餐廳。

入秋之後直至出道日，樂團幾乎每週都在那裡接受採訪。一天要接受兩、三

18

怒濤般的日子

家，每換一次採訪團隊，光是飲料就要點上幾十杯了。漸漸地都不用我們說什麼，飯店就會主動提供開有東芝EMI抬頭的收據。

在禁止穿著沙灘拖鞋和短褲入內、有著著裝要求的餐廳裡，雖然熟練使用刀叉的紳士、淑女們會時不時投來奇怪的目光，但所幸的是店員們都很親切。

無論我們人數多寡都可以入內，還允許我們帶入大型行李。採訪的時候店裡既不吵鬧，我們不吃飯只點飲料也沒事，而且搭手扶梯上去就是Fm yokohama。

因為要在十一月發行《第二十五對染色體》，也就意味著樂團要登上十月發售的音樂雜誌，那麼八、九月就要接受採訪了。

考慮到下一年一月的單曲、二月的專輯，許多雜誌社都想連著採訪，接下的採訪數量非常龐大。

在密集如雨的採訪開始之前，我跟洋次郎做了簡單的說明。

「樂團名字有什麼含義，組建樂團的經過是？諸如此類，大家都會問同樣的問題，所以一天要說好幾遍一樣的話。」

「確實經常聽說這類問題。」

「因為經常被問到同樣的問題，可能你會想不如發資料給他們好了，但每個媒體都會以自己獨特的切入點去寫文章，所以才想直接詢問本人，希望你能耐心地回答他們。」

「嗯，明白了。採訪也是一種現場演出呢。」

「是的，還有就是，可能他們都會來問歌詞相關的問題。可能會把你問煩，甚至想說 RADWIMPS 不只有歌詞啊。」

「你怎麼知道這個？」

「因為你們的歌詞很厲害啊。當然，旋律和編曲也很厲害，但歌詞更容易用活字印刷表達不是嗎？歌詞更容易用文章介紹，這個也希望你能耐心應對。」

洋次郎一臉詫異地點了點頭。採訪連續轟炸了幾天之後，他嘟囔道：「還真的全都在問歌詞，還好你提前跟我說了。」

不過即使是同樣的問題，洋次郎面對不同的媒體會稍稍改變回答。對於樂團相關的雜誌，他會說一些樂團之間的趣事，而如果是樂迷取向的資訊類雜誌，他就會簡潔明瞭地介紹新歌的亮點，真是個人才。

專輯發售在即還要錄什麼音？

剛製作完《RADWIMPS 3～忘記帶去無人島的一張～》不久的二〇〇五年聖誕節，跟女朋友相處不太順利的洋次郎，突然把工作人員叫出來，說是想開個會議。

考慮到是聖誕節，就沒有召集小桑、武田和智史。我們一行人來到東芝ＥＭＩ的會議室。

洋次郎高聲宣布：「明年我們還要再出一張專輯。」

畢竟是前幾天才因高燒而倒下的人誇下的海口，大家並沒有信以為真。

明年二月發行主流出道專輯，那麼三月就要開始巡演了，而且夏天還要參加音樂節。小桑之外的三個人還要上大學。再說，不管哪個樂團，一年出兩張專輯，這難度也太大了。

我覺得很難再製作一張專輯。

邁入二○○六年之後，樂團在忙碌的宣傳期擠出時間進行錄音。

就是那首想放進無人島專輯，卻因為時間來不及而不得已放棄的歌——〈兩人故事〉。

這個時候，我和媒體之間還有過一次非常有趣的對話——

「我們想採訪 RADWIMPS，他們什麼時候方便呢？」

「謝謝，但是，他們正在錄音呢……」

「啊，我已經拿到了專輯的音源，那個不是最後的成品嗎？」

「是成品。」

「那，還要錄什麼？出道專輯馬上就要發售了。」

「就是說呢，出道專輯發售在即，這群人到底要做什麼。」

錄音、上學、宣傳、演出。

二○○六年是 RADWIMPS 隊史上最混亂、最忙碌的一年，但也洋溢著只有

在混亂中才能生出的氣勢和力量。

決定巡演名稱的深夜聚餐

　　主流出道專輯即將發售，於是 FM802 從專輯中選出了〈最大公約數〉來反覆播放。FM802 是深受藝人和聽眾喜愛的充滿活力的電臺，正如現任會長栗花落光所說，「DJ 最大的作用是擴大歌曲的魅力，並將其介紹給聽眾。」充滿愛意的主持無限放大了歌曲的光芒。

　　第三張專輯《RADWIMPS 3～忘記帶去無人島的一張～》於二月十五日發售，創下了首次登上 ORICON 公信榜就位居第十三名的傲人成績。

　　三月五日至四月九日，樂團排除萬難進行了紀念專輯發售的巡迴演出。

　　這個巡演的名字也是在「金九」節目結束後的一次深夜聚餐時決定的。一直以來的深夜聚餐都只有我和洋次郎參加，這時善木和小塚也加入進來，變成了四人聚會。

　　「再不決定巡演的名字，就來不及印宣傳資料了。」

　　善木說著邊將寫有演出詳情的「巡演概要確認書」拿給洋次郎看。上面寫著日程和門票價格等詳細內容，唯獨「巡演名」一欄卻還空著。

　　看著資料，洋次郎露出不解的神情。

「我一直很納悶這個『飲料費另付』的意思，就算不想喝飲料也要付費是吧？那為什麼不直接說總價呢？是為了讓票價看起來便宜些嗎？」

「因為演出主辦方只收取票房費用，而飲料費是 livehouse 收的，所以要把飲料費單獨寫出來，這也是 livehouse 特有的習慣。所以，演出廳和體育館級別的會場就沒有飲料費了。」

善木回答。

「考慮到有人是第一次來看演出，要不把這件事寫進巡演名稱裡？和宣傳，這樣會不會有趣呢？」

RADWIMPS 去無人島巡演二千五百日圓『飲料費另計』，聽起來像旅行社的廣告。

洋次郎笑著說道，善木則開心地將標題寫在紙上。

我看了之後，說道：「不寫準確的金額，就沒那麼像真的旅行社了，這樣不是更好嗎？」於是就在二千五百日圓後面加了「？」的符號。

接下來的巡演，無論哪個會場，當觀眾席的燈光一暗下來，歡呼聲驟起，觀眾就像雪崩似地快速衝向舞臺前。「今天也請多指教！」喊完這句，洋次郎唱起了〈4645〉，整個會場的地板都在震動。大家都酣暢淋漓地蹦著跳著，面帶笑容地大聲叫喊著正在演奏的這首歌的歌詞。

這一幕讓我無比震撼。

樂團一點一滴的積累，帶來了遠超預期的迴響。回想起每首歌錄製時的場

景、樂團接受的採訪和他們出演的廣播節目，我真切體會到了努力帶來的成果——歌曲完完全全傳遞到了觀眾的內心。

而更讓我信心倍增的是樂團將在這次巡演結束之後發行新單曲〈兩人故事〉。

〈兩人故事〉也是開啟樂團新篇章的一首新穎的歌。

樂團每創作新歌就完成一次非同凡響的進化，我甚至開始擔憂他們能否一直保持這個步調繼續下去。

早在發售之前，樂團就在演出的安可環節說著，「接下來演奏一首新歌！」並演奏了這首歌。

他們演奏著恢弘的「新歌」，是那樣的灑脫自在，就像是在高聲宣告勝利。

窮途之策——宣傳紙

巡演落下帷幕，〈兩人故事〉也在五月十七日順利發售。蘊藏在歌曲裡的、寫給「你」的無比真摯的訊息，「就在此刻，使用一生僅有一次的時光穿梭機吧」的獨特感性也引發了爆點，為這首歌帶來了熱烈的回應。

它被全國各地的電臺頻繁播放，由島田大介擔任導演的 MV，還被選入「PACE SHOWER TV POWER PUSH」。

很多人因為這首歌知道了 RADWIMPS，他們開始深入瞭解樂團，於是聽到了

《RADWIMPS 3～忘記帶去無人島的一張～》。

最後，出道專輯在排行榜的名次也跟著上升了。

我們決定再次生產三個月前發售的CD，因為很多店都銷售一空而沒有庫存。

店鋪平時不會下單舊作品，於是公司內部展開討論，為了拿到更多訂單想給店鋪提供贈品。

「採購多少張以上就會贈送RADWIMPS的貼紙，這樣一來店鋪就可以用它做促銷了，怎麼樣？」說是想以此推動銷量。

我對「贈品」有些抗拒。

「提前預購或者當天購買的粉絲都沒有拿到的東西，後來買的人卻能拿到，我覺得這樣不合理。萬一有人為了貼紙又再買一張專輯，總覺得對不起那人。雖然我也能理解原沒有贈品的話，店鋪不太願意回購。」

於是我們想出了最後一招：「voqueting 免費文宣。」

我們會在採購一定數量的舊作品的店鋪裡擺放文宣。因為這是免費的，誰都可以拿，對顧客來說也就不存在不公平了。

而製作宣傳紙的任務就落在提出這個建議的我身上。當時正值繁忙時期，我剛意識到必須抓緊找撰稿人寫稿了，結果就到了截稿日期。但要讓對方一天之內就寫出來是不可能的，沒辦法只能自己硬著頭皮上了。

慶幸的是，樂團所有的採訪我都有在場，而且我每週都有跟洋次郎吃飯聊

天，素材倒是多得數不過來。

後來，樂團成員因為忙於錄音，沒時間更新由成員自己寫的日記，洋次郎就對我說，「由你來代替我們寫日記吧。」於是就有了樂團官方網站裡的「工作人員日記」的專欄。

voque ting 免費宣傳紙。右上角的天婦羅蕎
麥麵的照片是我在小桑剛吃完的時候拍的。
「不吃天婦羅嗎？」「太睏了，吃不動了。」
在錄音室裡等待著久久不能結束的錄音時，
不小心睡著了的小桑，以及一大堆成員們的
能量之源── DEKAVITA C 能量飲料。他們
並不知道我會用什麼照片呢。

這時候洋次郎有了視若珍寶的女朋友。

在「金九」節目結束之後的定期聚會上，他也總是提到這個人。他們很多時候都形影不離，所以我也很瞭解她。

「我的高中學校很嚴格，總是要我們好好學習，但我一直跟她膩在一起，一起散步。」

「那你怎麼能考上那麼難考的大學呢？」

「嗯，但真的幾乎沒怎麼學習。我一直跟她在一起，回到家又打電話。」

「如果一直在一起，要聊些什麼呢？」

「很多時候，我們什麼都沒聊就三個小時過去了。」

聽洋次郎的描述，比起「女朋友」，更像是他的精神支柱，是改變他人生觀的人。

19 重要的人

「但是，我們經常吵架。」

「既然她那麼重要，為什麼吵架呢？」

「因為喜歡啊。」

「因為喜歡？」

「是的，我不喜歡的人就不會認真對待，也不會生氣。不喜歡的人，我是不會跟她吵架的。」

而我的想法是，不想跟喜歡的人吵架。比我年輕、精神世界的層次又比我高的洋次郎，我想我不可能完全理解他說的話。

她常常來看演出，也會出席野田家的年末聚會，所以我也很清楚她的個性。

我喜歡看他們兩人待在一起。

洋次郎通過《祈跡》和《RADWIMPS 2～發展中～》，不停地唱著關於她的歌。

主流出道曲〈第二十五對染色體〉唱了：「在你死去的前一天請停止我的呼吸這是我畢生所願」。

然後，下輩子要「投胎到同一個生命」。唱得如此深刻，但遠沒有結束。

即使藉由製作三張專輯來吶喊對她的愛也還是不夠，於是又進入了第四張專輯的製作。

我第一次聽到〈兩人故事〉和它的搭配曲〈搖籃曲〉時，心裡想的是：要寫

到這個地步嗎，一定要唱出來嗎？

〈兩人故事〉裡唱了她的父母「不知不覺不願再對視」，細膩地刻劃了他想傾盡所有語言來安慰因此受傷的她。另一首〈搖籃曲〉則是對「媽媽」唱了「我多希望您看看我，而不是總是關注哥哥」。

「此刻自己的所思所感，想完全全地、準確且清晰地演唱出來。」這種態度一定要做到這麼極致嗎？

要訓練到倒下為止，不然就無法安心，這是一種類似運動員的心態吧？

我甚至擔心，像這樣什麼都赤裸裸地唱出來，真的沒問題嗎？

然而，洋次郎是這麼說的：內容不夠真實，就無法走進聽眾的內心。

在我看來，那類似信仰又酷似十字架的紐帶，緊緊繫著表達者的情感與才能，讓傷痕愈來愈深。

接受採訪的時候，他也會毫不避諱地聊起女朋友。

「她的單純，就像不知道懷疑一詞是何意，我很震驚世上居然有她這樣的人。」

這種紀實感讓人消除了內心的不安，無比迷人，閃閃發光，就好像只有RADWIMPS的周圍吹著清新的風。

永遠、沒有任何謊言，那正是洋次郎，是RADWIMPS。為了能一直這樣，必須要變強。

他的內心一定會有這樣的負擔吧。

不知是負擔太重，還是吵架太多，洋次郎有時會不小心說出口。

「最近不太順利。」

「因為喜歡才吵架」，對我來說這是不可思議的感覺。就算洋次郎這麼想，但對方也不一定是這麼認為的吧。

他們時常吵架，吵完又復合，如此持續交往著。看著這兩人，聽著這兩人的故事，我漸漸理解了，世上也是有這種關係存在的。

RADWIMPS 是我用來對她表達愛意的裝置

在錄製《有心論》之前，好像就註定了他們的緣分已盡。原本以為他們又能馬上復合，結果並沒有要復合的跡象。某天在公司的時候，突然收到洋次郎發來的簡訊，「我跟她要不行了，我寫不出歌詞。」

「渡邊熱愛的 RADWIMPS，已經不復存在。因為 RADWIMPS 是我用來對她示愛的裝置。抱歉。」

看到這個，我感覺自己的雙腿正在往下沉。樂團持續存在著解散的危機。

然而，我最擔心的還是洋次郎。我想當面鼓勵他，於是邀請他「一起去吃點好吃的吧」。

他馬上回了個「嗯」。

但那天我因為要開會聊別的事情，不能馬上離開公司，就打給小山求助。

鈴聲持續響著，我祈禱他快點接電話。

「喂，渡邊，我是山口。」

「洋次郎好像跟他女朋友鬧彆扭了，似乎非常難過，我請他一起吃飯，但我還在公司，一時半會走不了，你接下來有空嗎？」

「我懂了。真令人擔心，我可以馬上出去。」

我預約了認識的小餐館，把地址傳給了小山和洋次郎。我著急地開完會之後直奔餐館而去，到了之後發現小桑也坐在那裡。

三人正喝著紅酒，洋次郎臉上紅通通的。

店裡充斥著笑聲，刀叉和收拾餐盤的聲音，熱鬧非凡。洋次郎說，「你來太晚了。」

「抱歉、抱歉，小桑怎麼也來了？」

「是洋次郎約我的，說要和渡邊、小山喝酒，問我來不來。」當時我就察覺到了，洋次郎果然很孤獨。

而且有小桑在的話，他可以不用直接聊工作和女朋友的事情，大概也是出於這個目的吧。

選擇這家店是因為這裡的員工都很開朗，想著這或許能為他分憂。店員端著大大的餐盤拿來了食物。

170

「大家說你會晚點來，就把點過的菜都夾了一點出來，給你留著呢。廚房裡的大家聽說是你，就全部放到大盤子裡了。」

這一晚我最想讓他笑的那個人，終於笑了。

「哇，都是剛剛吃過的東西，好像時間膠囊呢。這個很好吃哦。我可以要一點嗎？」

「不行哦，既然那麼好吃——」

「就一口嘛。」

就這樣，四人都笑了。

我很開心洋次郎比我想像得有精神。但我轉念一想，他應該不會這麼輕易就開心起來的。

那一晚，我們到最後也沒問他女朋友的事情。也可能是在我去之前就聊過了，但我沒有開口。

為了轉換心情，我也盡量不說工作的事，不過最後還是提到了新歌。

「怎麼辦？實在不行，我們可以考慮延期發售。」

「無論怎樣七月一定能出。不過要趕到最後期限了，有點不好意思。」

「可以嗎？」

「歌詞我也已經有了想法，想加入論者之類的，今天我就在想這個。」

「這樣啊，原來你不是什麼都沒做啊？」

「當然不是啦。」

說著洋次郎就回去了。

雖然看不出轉換了什麼心情，但幾天之後洋次郎交出了那個令人震驚的歌詞。

聽完歌曲的我，逢人就說「RADWIMPS 下次要出的新歌，超厲害！」

「什麼樣的歌？」

「副歌是『為了不讓任何人蜷縮在角落哭泣　於是你把地球變成圓的了吧？』」

只要聽到這一句，大家就會尖叫，或是驚得啞口無言。

《有心論》在那年七月二十六日發行，《RADWIMPS 3～忘記帶去無人島的一張～》的銷量排名再次上升。

想讓女朋友出演音樂影片

包含兩張單曲在內的新專輯錄製正在展開。

這時候，雖然我覺得他們已經分手了，但我並沒有問過洋次郎。因為只要看了新歌的歌詞就能想像出來了。

就像〈05410-（n）〉的歌詞裡寫的「這是第五次分手」，似乎有過幾次波瀾。又聽了之後寫出來的〈me me she〉，不覺有些痛苦。同時，因為這首歌實在太美了，我又有些興奮。

聽著別人的悲傷，難過的同時又興奮。那魅力就像是偷嘗了禁果。

接著，我又想說：非要毫不遮掩到這種地步嗎？所謂表達者的「情感」，窮盡一切的創作方式。為什麼要寫到這個地步呢？

「必須要寫到這樣嗎？不然就過不了自己那關嗎？」好多次都想這麼問他，但作品就擺在那裡，問了也意義不大。

更令我吃驚的是，後來洋次郎和我、小山、善木、小塚一起討論〈me me she〉的音樂影片時，他提出：「我想讓女朋友來出演 MV。」

大家都驚得無言以對。

「當然是不露臉的。只是兩個人一起走著，只拍肩部以下。」

「你女朋友也願意嗎？」

我不禁問道，心想肯定不願意的吧。「嗯，她說不露臉就行。」

在《有心論》的時候，因為他跟女朋友分手了，我還以為「渡邊熱愛的 RADWIMPS 真的已經不在了」。用洋次郎自己的話說，因為他持續不斷地「全力說服和爭論」，那段時期他們總是分分合合。

在一起會互相傷害，分開了又開始想念對方。戀戀不捨，這就是〈me me she〉。

與我四目相交的的善木說道：「雖然是不露臉，但她畢竟是圈外人，真的可以嗎？」

重要的人 173

「如果由模特兒來演的話，光從走在一起的氛圍就能被人看出來是在演戲。」

似乎由洋次郎鐵定了心要跟女朋友拍影片。

「也跟影片拍攝的工作人員商量看看吧。導演你想找誰？」

小山這麼一問，洋次郎馬上就說：「想找島田大介。」

幾天後大家聚在居酒屋吃飯聊這件事。

面露笑容到場的大介開口第一句就是：「我都嚇了一跳，不過這還真是洋次郎的作風。」

「是嗎？」

「嗯，挺有趣的。有些氛圍當然只有朝夕相處了幾年的你們兩個身上才有。」

「果然這樣嗎？是吧，我就說是這樣。」

「那當然了。要是讓模特兒來演，還不如不拍呢。」

兩人神采飛揚，聊得越來越起勁。

那一刻我也看到了表達者特有的「情緒」。這兩人都是出色的表達者。

讓真正的女朋友來拍影片真的沒事嗎？我們的擔憂被一掃而空。儘管我內心仍有些期待製作影片的大介能幫忙阻止這件事。

「那就讓我來拍吧，用一鏡到底的方式把你們倆走路的樣子拍下來。為了拍出真實感，我們不做任何剪輯，而是一次性拍攝。」

「這主意不錯。」

「我還有一個想法，既然是女朋友出演，我想錄一下你們倆說話的聲音，因為這只有真實的情侶才能做到，當然如果你覺得不行那也沒關係。」

我心想，這也太超過了，於是插嘴道：「還要錄聲音？這不好吧？」

「不會，很輕的那種，聽不清在說什麼，分不清到底有沒有在說的那種程度。」

「嗯嗯，我覺得挺有趣的，就這樣做吧。」

於是我又一次想：有必要做到這個地步嗎？一定要把現實的一切全都原汁原味地表現出來嗎？

虛構的歌曲聽起來很彆扭

洋次郎第一次憑藉想像寫出了一首歌。

即使說著「RADWIMPS是我用來對她表達愛意的裝置」，他也試圖向前邁進。

對此我並不覺得驚訝，因為他一直竭力將自己的心情百分之百灌注到歌曲裡。即使受傷，有過掙扎，也還是要創作。這也是表達者的一種「情緒」嗎？

這首歌就是〈遠戀〉。

一開始聽的時候我覺得有些彆扭。總覺得跟平時的歌不太一樣。那感覺就好像迄今為止沒有任何謊言的東西裡突然摻雜了謊言，我並不太喜

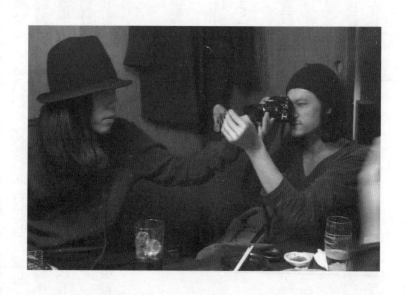

右邊就是盟友島田大介。左手拿著大蝦，右手拿著相機，他説
「太暗了，鏡頭有些虛」。於是洋次郎幫忙撐著鏡頭。據説是想拍
大蝦後面的洋次郎。真是奇妙的兩個人。不過，跟他們相處的我
可是吃盡了苦頭呢。

歡。

不過，之前的歌曲未免也太赤裸裸了。

我害怕關鍵的軸心會有所鬆動，於是戰戰兢兢地問洋次郎為什麼寫「遠距離戀愛」。

「你有經歷過遠距離戀愛嗎？」

多希望他回答我「有」啊。這樣一來就不是完全的虛構，本質上來說還是真實的內容，跟平時一樣，那我也就能安心了。

「當然沒有。」

聽到這個答案，我不假思索地說道：「果然還是覺得跟之前的不一樣。雖然我不想在你不好過的時候說這個，但還是不要寫虛構的歌了吧？如果找不到要寫的題材，那就把沒有題材這件事本身寫成歌，這樣做會很困難嗎？」

「渡邊對這首歌很不舒服嗎？我自己倒還好，一旦決定寫虛構的內容之後很愉快地就寫出來了呢。又不是今後也一直寫虛構的內容，不用擔心。」

沒過多久，他傳給我〈Bagoodbye〉，聽完之後我大受震撼。我很懊悔，只是因為他寫了一首虛構的歌，就對洋次郎說了那麼淺薄的話。

「寫歌詞能讓我逐漸發現自己是怎樣一個人。說不定，我一直在歌唱『你』，實際上則是在唱『我』，像是在探尋自己究竟是誰呢？」

洋次郎時常這麼說，而我覺得〈Bagoodbye〉正是這一趟探索之路的終點，也

是新的出發點。

類似一種極端的心情：失去「地球上遇見的唯一神明」之後，奮力去擁抱下一個神明。

同時，就連分別也必然成為他下一個表達方式，我甚至覺得這也是他的一種宿命，想到這我有些不寒而慄。

20

真正意義上「RADWIMPS 的專輯」

度過《有心論》時的危機之後，從〈遠戀〉、〈me me she〉、〈Bagoodbye〉開始，創作像決了堤似地一發不可收拾，歌曲接二連三地完成。

這時，他們也把自己關在江戶川橋的「light studio」，一直在編曲。

一有人拋出樂句，洋次郎就會不停地說「方向不對」，有時還會暴怒、氣勢洶洶，被逼問的成員不禁哭了出來，回到家的洋次郎又哭著反省「我算什麼東西啊」。

雖然重複著這樣的日子，但四人眾志成城，非常團結。在《RADWIMPS 3～忘記帶去無人島的一張～》發售之前，錄製〈兩人故事〉的時候，說著「要將第三張專輯裡沒做完的事情全部做完」，便義無反顧地奔向第四張專輯了。

與此同時，樂團還展開了上一張專輯的巡演，過程中他們似乎感受到了炒熱演出氣氛的歌曲的重要性。暑假的行程被錄音工作排滿了，仍在暑假的後半段擠

進了兩場音樂節演出，還有九月二日和九月三日在橫濱 BLITZ 舉辦的專場演出「九月哥哥」。

當初洋次郎定了以下的策略：

「首先要在暑假前半段錄完〈Bagoodbye〉。這樣抒情或中等節奏的歌。藉由暑假後半段的演出，趁著身體還沒忘記觀眾蹦蹦跳跳的氣氛，創作出能讓大家在演唱會上興奮起來的歌曲。」

然而，前半段的歌曲還沒做好，演出就要開始了。於是，「九月哥哥」演出結束之後，樂團陷入了必須在兩週內製作五首歌的絕境。

當樂團勉強擠出餘力製作了四首歌之後，又說要再做一首「專輯裡還沒有的風格」，〈打勾勾〉由此而生。

「想加入各種咕嚕咕嚕的聲音」，說著將手指塞進嘴裡製造聲響。身心也快要達到極限了，有時候洋次郎甚至還會從錄音室突然消失。這段時間樂團總是從深夜製作到清晨，每個人都暈頭轉向的。

錄完〈打勾勾〉之後，開始綜觀專輯全貌。

「考慮到歌曲順序，〈Bagoodbye〉適合放最後一首，但用這首結尾的話會不會太沉重了？還是明快一點的比較好吧？」

於是錄製了樂團的第一首隱藏歌曲〈想哭的夜晚〉。這首可說是一發入魂，大家哈哈哈大笑著就錄完了。

180

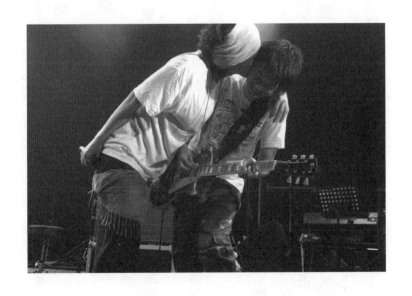

二〇〇六年九月二日以及三日的「九月哥哥」。他們關係融洽真是
再好不過了。沒想到從這兩人開始的故事，會變得這麼美好。

錄完全部歌曲，四人喊著「結束啦！」便圍成一個圈，互相擊掌。

他們邊擊掌邊快樂地旋轉，好像永遠不會結束似的。

洋次郎病倒，封面拍攝延期

由於專輯的製作一直持續到截止日期，專輯完成後就馬不停蹄地展開宣傳活動。

製作《RADWIMPS 2～發展中～》、《RADWIMPS 3～忘記帶去無人島的一張～》時，專輯一做完洋次郎就病倒了。這次會不會也這樣？

雖然我們為他很擔心，但又不好開口問他。

在不讓他倒下的前提之下，宣傳工作排得越來越多。剛製作完專輯，就要拍攝音樂雜誌的封面照。

畢竟是久違的封面，我們事先討論了許多細節。終於迎來了拍攝當天的早晨。

當我走下地鐵的臺階，要前往攝影棚時，經紀人小塚來電。看到電話的瞬間，我就有了預感。

「不好意思，渡邊，洋次郎還是倒下了。」

「沒事吧？發高燒了嗎？」

「說是來醫院看病之後，馬上被安排住院了。」

182

「什麼？住院？以前病倒也只是在家裡躺著，這次這麼嚴重嗎？」

「似乎身體透支到極限了，就怕併發其他病症，需要留院觀察。現在還在打點滴，打完了我再打電話給你。」

「打了點滴也不可能馬上恢復，今天的拍攝工作我就推掉吧。不過畢竟是封面，截止日期也快到了，我先問問最後期限吧。」

「洋次郎一直在說，不能讓封面開天窗，照片是一定要拍的。還說對不起渡邊你了。他還說，只要去攝影棚，攝影師總有辦法拍出來的。」

「你幫我轉告他，他這麼想我就很感激了，讓他好好休息吧。」

「雖然對不起雜誌社的人，但對我來說這並不是什麼麻煩事。

「沒辦法，畢竟是這傢伙嘛。好了，我來解決問題吧。」我反而是這種感覺。

剛完成的專輯讓我有種無敵的感覺，好像無論發生什麼事都沒關係。所以我才會覺得總能化險為夷的吧。

這一天我一直在車站前打電話，忙著道歉和今後的應對方案。

充過電的手機很快就沒電了。第一次切身感受到——打電話，真的很耗電。

然而要做的事情還沒結束，我去找了能充電的地方。最後在銀行ATM設置點找到了，好像是用來連接吸塵器的插頭，我插上手機充電器，但由於充電線太短，無奈只能蹲著打電話。

電話那頭的大家各自都有難處，還是有禮貌地說，「請好好養病。」

當我走出ＡＴＭ設置點的時候已經過了午餐時間，商店街一片寂靜。走過汽車咻咻開過的馬路，我在便利商店買了汽水，冷卻一下一直講個不停的喉嚨。

便利商店店員與我面相覷，但並沒有將「你真辛苦」說出口。

第二天，我去洋次郎住院的醫院看他，也打算說明一下目前的狀況。

那是個風和日暖的冬日。

想到他要一直臥床休息，我就去書店買了幾本漫畫，打算以此慰問他。

穿過醫院大門的時候，我與洋次郎的朋友擦肩而過。

「啊，渡邊先生，你是來慰問的嗎？」

「是的，洋次郎還好吧。他在哪間病房？」

「不在病房裡，正在那邊晒太陽哩。」說著便指向了左邊內側像公園似的有很多樹木的地方，並不是住院區。

布滿金黃色樹葉的銀杏，葉子簌簌落下，在陽光下形成了美麗的風景。

我向著幾個人影的方向走近，發現洋次郎正舒服地晒著太陽，邊跟朋友交談。

「喂，洋次郎，看起來挺有精神的嘛！我放心了。」

「抱歉，沒拍成照。害慘你了吧。真的抱歉。」

長長的頭髮和消瘦的臉龐，他在太陽的照耀下，瞇著眼笑了。移動點滴架立在他的身旁，而點滴就藏在袖子裡。看上去有精神，身體卻還是虛弱。

茶色睡衣外套著一件灰色長袍，

184

「我沒什麼，看你沒事就好，我也放心了。」

「我閒得要死。想快點拍照。有什麼工作要聊的嗎？」

我把要說的都說了之後就回去了，洋次郎走到出口送我。

「多保重，再見了。」

我回頭向他揮了揮手，他看著我的眼睛說道：「剩下的就拜託你了。」

每次RADWIMPS的專輯做出來之後，我就會想起這句話。因為這之後的工作只有我能做。

我接過他嘔心瀝血、不惜熬到病倒的重要作品，再傳遞給聽眾。

我跟醫院解釋了情況並打聽到預計出院的日期，又重新安排了拍攝日程。因為才剛剛出院，手腕上還戴著出院之後他接受了狂風暴雨般來襲的採訪。

住院時戴上的患者專用手環。

「這個我用不到了，不如送給讀者吧？」

說著，洋次郎塗掉帶有個人資訊的條碼之後，做為禮物送了出去。

到了十一月，《剎那連鎖》發售了。

那一天，我跟成員們在澀谷，四人稍稍走在我前面。我看到小桑好像在給其他三人看他手機裡的什麼東西，

忽然三人發出了足以吸引路人目光的大叫聲。

「哇！真的嗎！」

洋次郎、武田、智史異口同聲地喊道。原來小桑給大家看了ORICON網站。

那是RADWIMPS首次進入ORICON排行榜前十的瞬間。單曲《剎那連鎖》首次登陸ORICON榜單就是第七名。就這樣，在全國都瀰漫著「火藥味」的時候趁勢扔下了一顆炸彈，那就是《RADWIMPS 4～配菜的米飯～》。

做為他們的唱片公司的員工，我跟樂團一起極速前進，但我的感覺卻像是在製造一顆炸彈。

我想竭盡所能，把該做的都做了。

最初只是一顆小小的炸彈，隨著演出門票售罄、成為電臺關注推薦的對象、接到雜誌封面的邀約等等，就這樣一點點換成了優良的配件，變成了能引發大爆炸的炸彈。

186

21 傳說中的全國宣傳

關於《RADWIMPS 4～配菜的白飯～》，來自眾多媒體的採訪和節目邀約蜂擁而至。

我覺得不該接受全部的邀約，而應該有謀略，不要散播太廣。我希望讓聽眾自然地接觸到 RADWIMPS，而不是由媒體來強推。

如果是自己找到的優秀音樂，那聽眾自然會珍視它，並悉心灌溉。

所以，我並不想讓他們登上太多雜誌封面，也想避免多家採訪內容相似的情況，自然而然地需要謝絕許多邀請。

錄音期間，只要以「現在樂團想專注於錄音」為藉口就能應付一切，但錄音一旦結束，就只能找一些模稜兩可的藉口搪塞：「要優先學業沒時間做宣傳活動了」、「如果變得太出名，被大家認出來的話就很難去上學了」，諸如此類。

但因為《剎那連鎖》長居 ORICON 榜單，合作的邀請也就越來越多了。

我認為這張專輯是傑出之作，聽過的人也都對它讚不絕口。

我非常確信樂團已經成功，之後就要看清樂團能擴張的規模。終點已經能看到了，重要的是以何種方式抵達。

不偏不倚一路走來，其結果是 RADWIMPS 持續綻放著毫無汙點的光芒，沒有欠誰的人情也沒有向誰低頭，而是靠自己的雙手去抓住屬於自己的位置。

這支從高中開始組建的樂團，終於迎來了第一個目的地。這應該是屬於 RADWIMPS 的青春時代，是他們最天真無邪且快樂的階段。

剛製作完《RADWIMPS 3～忘記帶去無人島的一張～》不久，樂團又開始錄音，還要上學和對應宣傳活動，在如此忙碌的情況之下，他們實現了當初宣告的「明年要再出一張專輯」，一年間完成了兩張專輯。而這兩張專輯都是怪物級作品，就像是被施了魔法。

四人通力合作，一路披荊斬棘，充滿了成就感和自信。一切都是那般閃閃發光，被柔和又溫暖的微風所包裹著。

而後，樂團成員和工作人員之間展開了傳說中的宣傳活動——去全國各地與支持 RADWIMPS 的媒體人見面的旅行。

除了亮相大阪和名古屋的流動廣播站之外，其他地方都由洋次郎一個人宣傳。洋次郎、小塚、我，三人一同前往。

外出兩週再加兩場演出

在出發之前，我給洋次郎看了宣傳活動的行程並大致說明。

「這次的宣傳活動，就是參加各地的廣播節目，我跟東芝ＥＭＩ的宣傳負責人商量之後做了這個節目表，倒不是為了增加露臉的機會，而是當作一次旅行，去見見平時支持我們的人。」

「明白了。」

「為了讓對方播放一首歌，要花上幾個小時前往，這麼一想會覺得很累，但接下來在各地見到的人，對ＲＡＤＷＩＭＰＳ來說都是至關重要的人，對方也非常期待洋次郎的到來。當我們在錄音或是巡演的時候，這些人會幫忙將ＲＡＤＷＩＭＰＳ的歌曲傳遞給聽眾。這次就是去向這些人道謝的。」

「音樂真的要親自傳達才行，這樣才能被人信服。」

「是的，所以晚上還有跟他們一起吃飯的聯歡會，可能有些地方會陸陸續續來很多人，因為他們都想見見洋次郎。要是累了就告訴我哦。」

「話是這麼說，但要是真被說了『我累了』，那我也只能說『請加油』。邀請越來越多，最後行程排得密密麻麻。利用學校裡的假期外出兩週，當中還要趕著參加兩場由媒體主辦的演出。

當時在福岡發生的事，現在想來倒是一件趣事。

每到一個地方，當地的東芝EMI的宣傳負責人就會前來迎接。這天我們跟福岡的宣傳負責人高橋春菜約在FM福岡大樓前見面。

說起來，行程從一開始就很緊湊。然而自那時開始，採訪逐漸偏離原計畫，繼而失去了吃午飯的時間。

前一天晚上的聯歡會也結束得比較晚，大家都睡到出發時間前的最後一刻，所以我們也沒有吃早餐。

在前往下一個廣播電臺的計程車裡，高橋對我說：「我們會比約定的時間早到五分鐘，只能利用這個時間吃飯了。但這太對不起洋次郎了，我不好意思說出口⋯⋯」

我們分兩輛車前往，我先抵達廣播電臺。

我打給坐在另一輛計程車裡的洋次郎。

「等下要在五分鐘之內解決午餐，不然就沒時間吃飯了。現在我面前有便利商店和麥當勞，你想要哪個？」

「哪個都不要。難得來福岡一趟啊。」「知道了，我跟他說。」

我馬上進入麥當勞，買了洋次郎喜歡的可樂，還幫所有人買了漢堡和薯條的套餐。

抵達廣播電臺之後，本想在大廳的桌上迅速吃完，結果被保全人員提醒「大廳禁止飲食」，就只能在門口站著吃了。想著只有五分鐘了，我剛邁開步，廣播節

目的工作人員就來迎接了。

「歡迎光臨，早就期待你們來了。」就這樣被帶著去做了採訪，一小時之後大家只能就著融了冰、洩了氣的可樂，吃完冷掉的漢堡和薯條。

這一天，我們從福岡坐上新幹線，下午抵達廣島接受採訪，還參加了廣播節目。結束後，我跟洋次郎、小塚三人坐上新幹線前往名古屋。因為第二天很早就有要出演的廣播節目，提前一天先抵達名古屋會比較輕鬆。

想著只要這天能到名古屋就好，三人並排坐在新幹線的座位上，從車內的零食推車買了罐裝啤酒和炸雞，為慶祝跑完「福岡～廣島～名古屋」的一天，三人乾了杯。之後就在車裡疲倦地睡著了。

抵達名古屋後，我們把行李安置在飯店，因為在福岡沒吃上好吃的，想著無論怎樣今晚都要吃到福岡名產，於是三人找到一家雞肉水炊鍋店。

在名古屋吃的雞肉水炊鍋也很美味。

「洋次郎，累了吧？每次都讓你回答一樣的問題，真不好意思。」

「工作人員都為我提前準備好了，我很輕鬆。我只是出席一切準備就緒的場所而已，不累。謝謝你。」

居然還為我們工作人員著想。怎麼可能輕鬆呢？晚上參加聯歡會，第二天早上又要早起趕路。

前所未有的非常緊湊的行程安排。

飯店、機場、車站、廣播電臺、雜誌社、CD店。不管去哪個城市，都是去這幾個場所，所以根本不知道自己到底在哪個城市。

活動的最後一天是在札幌。

札幌的宣傳負責人是岡崎安紀。札幌也有很多人想要見洋次郎，於是很艱難地安排了行程。

洋次郎到了札幌後也沒有悠閒吃午餐的時間，一到東芝ＥＭＩ的札幌辦公室就接受採訪。

採訪結束，當我們走出門外，天空飄起了細雪。

「今天總能吃到美食了吧？應該沒問題吧？」

我們步行前往下一個採訪地點，一路上我跟洋次郎不停地叮囑岡崎。

「沒問題。福岡的春菜也跟我說了，她那邊的排程太滿沒接待好，讓我務必請你們吃好吃的。」

「連這種事也接洽到位了啊。」

洋次郎開心地停下了腳步，捏了個雪球扔向路邊的綠化步道。積了雪的樹葉一陣抖動，雪白又明亮。

雖然疲憊，但全國各地熱烈歡迎的陣仗，就像是特意為我們舉辦的凱旋演出，令人欣慰。

剛跟樂團簽完合約的時候，我也拿著《RADWIMPS 2～發展中～》去全國各

192

地，向宣傳活動裡見到的人介紹RADWIMPS，告訴他們「今後這個樂團就要出道了，請多關照」。但因為沒有藝人參與，大家都把這稱作「工作人員宣傳活動」。

有人因為回響熱烈而對樂團讚不絕口，有的廣播電臺還決定大力推廣專輯之後發行的《HEKKUSHUN》。「去死吧，像你這種人絕對要去死」，像這樣的歌詞，很多廣播電臺都禁止播放（我事先告訴洋次郎，有些廣播電臺不能播這樣的歌，但我也說了沒必要為此改變創作）。

負面評價當然也有，有人覺得演奏過於多樣化，從混合搖滾到木吉他彈唱，不知道到底想做什麼。

但這次的藝人宣傳活動，只聽到了讚揚的回饋。對全國的媒體人來說，RADWIMPS是當下最令人期待的樂團，也是不久之後絕對會爆紅的藝人。

我持續做著力所能及的事情，屏氣凝神地等待著《RADWIMPS 4～配菜的米飯～》的發售日。

我一直想著「我要讓這個樂團大爆發。由我來點火」，於是，點火的時刻終於逼近了。

正在進行傳說中的《RADWIMPS 4～配菜的米飯～》全國宣傳活動
的我（左）和小塚。兩人都是眼神空洞、若有所思的樣子。看起來
好像沒有交集，兩人就像這樣在對話。

22　在解散之前請聽一聽

做為唱片公司的員工，專輯一旦完成，我們就會製作媒體和門市取向的、加入歌名和歌詞的紙本資料。再搭配ＣＤ，就成了一套宣傳利器。

為了傳達我們的想法和情感，我總是在資料的封面加入簡單的解說，而不只是將歌名和歌詞複製貼上。這樣做還有一個好處──為專輯寫樂評的撰稿人和在門市製作宣傳板的工作人員都會引用這段文字，就能呈現統一感。

《RADWIMPS 4～配菜的米飯～》的資料封面上，寫的是我聽完專輯後的第一個念頭。

「RADWIMPS 做出了非常出色的專輯。已經抵達顛峰了，以後還能做出更好的嗎？請在他們解散之前聽一聽吧。」

就是如此完美的專輯，很多人聽完專輯之後都會有這種想法吧。

「沒法做出更好的了吧」，我的第一感覺就是這個。

第一張專輯，對樂團來說一切都是初次體驗，「總之就是要玩搖滾」，將這種氣勢包裝起來，專輯的錄製也就完成了。

第二張專輯，是現在的四位成員第一次一起製作的專輯。成員們還沒有完全熟絡，屬於樂團的成長期，所以專輯名也是「～發展中～」。

第三張專輯雖然是出道作品，但四人還在摸索各自的定位。洋次郎因為尊重其他三人，或許也有為了保持和諧的關係而埋沒自己的地方。

知根知柢的夥伴們聚在一起，才組成樂團。在相處之道中，為了不讓對方受到傷害，有時也會把自己想說的話嚥進肚子。但也正因為如此，他將心血都傾注於屬於自己個人的歌詞創作裡了吧。

而《RADWIMPS 4～配菜的米飯～》嘗試了新的模式，洋次郎一開始就表明自己將承擔起整個樂團的責任，自己的喜惡將成為判斷歌曲好壞的基準。格林威治天文臺般不動如山的基準。一個人要一直保持這樣的水準，需要強韌的意志力才能做到。同時，自我的消耗也會很嚴重，這卻是永不止步的表達者應該具備的技能。

四人竭盡全力創作出最強的傑作。每製作一張專輯就完成巨大蛻變的樂團做出來的、徹頭徹尾大傑作。

因為太過完美，不得不讓人覺得應該無法超越了吧。整個團隊之中，應該不只我一個人這麼想吧。

後來小桑和洋次郎前往札幌做宣傳，參加音樂節目「YUME CHIKA 18」時接受了採訪，節目製作人福屋涉提出了這樣的問題：

「我總是饒有興致地期待著RADWIMPS的紙本資料，但這次看到『在解散前請聽一聽』著實嚇了一跳。並不是真的要解散吧？對於工作人員寫出這樣的內容，成員有什麼看法嗎？」

小桑說：「好不容易走到這個不錯的位置，我們還不想解散。」洋次郎接著回答：「我覺得他是在說，樂團能做的都做了，這是盡善盡美的作品了，對此我是挺開心的。」

匠人精神的武田和求道者般的智史

因為樂團要在二〇〇六年十一月二十三日參加札幌 KRAPS HALL 的「HTB YUME CHIKA LIVE VOL. 24」音樂節，小桑、武田和智史也加入了原本由洋次郎單獨參加的宣傳活動。

三位成員的加入讓洋次郎喜形於色。

當我走進會場，發現他們已經排練完了，我想跟他們一起吃便當，於是去了休息室，卻不見武田的影子。望了一眼會場，看到他在裡面的桌子前，桌上攤著樂譜，而他正抱著貝斯坐在椅子上。

我很疑惑，他這是在做什麼呢？

「武田，便當送來了，你不吃嗎？怎麼了，怎麼有這麼多樂譜？」

「啊，這個啊，明天有考試。」

「不容易啊！也是，畢竟是音樂大學，還有術科考試。」

「嗯，我彈得很差的，不練就危險了。」

但他讀的是音樂大學爵士樂專業，電貝斯也能派上用場嗎？複雜又細緻的音符正密密麻麻地排列著。

札幌演出結束之後，樂團跟節目組的員工一起參加了慶功宴。

對我和洋次郎還有小塚來說，那是好不容易結束了為期兩週的宣傳活動之夜。經歷了漫長的旅途，明天就要回去了。

「這兩個星期，真的努力了。辛苦了！」我們活力四射地乾杯。

慶功宴結束，跟節目組的人打完招呼就走出了店門。小桑和不會喝酒的智史都紅著臉，一臉享受著涼爽的空氣。

「奮鬥兩個星期了，再去喝一點吧。」我對洋次郎說道。

小塚立刻接著說：「渡邊，我先把武田送去飯店再來跟你們會合。」

為了趕上明天的考試，他要坐早上最早一班車回東京。

「明天還要上課，不去了。我們要休息。」

洋次郎和智史都這麼說。

可能武田會被人看作是一支光鮮亮麗的樂團裡的帥哥音樂人，但反差的是，其實他為人一本正經、腳踏實地。

當樂團忙起來之後，其他成員毅然決然中途退學，只有武田讀完了大學。年輕的時候，明明很瘦卻很貪吃，還很會喝酒，有點讓人捉摸不透。他是最後加入 RADWIMPS 的，所以也還有一種「老小」的感覺。

另一方面，他又很有匠人精神。

由於手掌出汗太多會影響樂器演奏，他為了演奏時不流汗而切除汗腺，有這樣的高中生嗎？

他曾在樂團出道時的某次採訪中說過，如果自己沒有加入 RADWIMPS，從音大畢業之後就會去樂器廠工作，希望成為製作樂器的匠人。

而他的搭檔智史身上有一種類似求道者的精神，甚至超越了匠人武田。他非常清楚自己想要打出什麼樣的鼓聲，為了達到目的，無論什麼挑戰他都願意嘗試。

錄製《RADWIMPS 4～配菜的米飯～》時，有一次我跟從錄音室打完鼓回來的智史聊了聊。

當時他很喜歡穿發熱衣，因為暖和又舒服，所以他總是穿著。他在我身邊坐下，脫下了毛衣。

「發熱衣加毛衣，果然好熱啊。」

「你好瘦！這麼瘦的身體，居然能打出那麼有力量的鼓？」

「據說保持一定的體重更有利於打鼓。但我的體質很難胖起來，所以我在學習如何有效地利用肌肉和關節，不過還是挺難的。」

我當時沒有馬上理解，意思好像是，為了自如地揮動手臂，需要瞭解從鎖骨到肩胛骨等關節和周圍肌肉的構造。

「當手臂被揮動起來，根部就會大幅動起來，向著肘部、手腕和指尖，動作漸漸變得細緻。最理想的狀態是像鞭子一樣，靈活控制整體，從而影響鼓棒頭部的速度。」

畢竟樂器是人讓它動起來的，所以身體怎麼動，很高程度上會影響演奏出來的聲音，這一點我是知道的。尤其是主唱，要讓整個身體就像樂器一樣發出聲音，因此很多人都鑽研這方面的知識。只是，當時在我的周圍，還沒有鑽研肌肉和關節等學術書籍的二十歲鼓手。

札幌演出後的第二天，樂團回到了東京。

第二天又出演了 ROCKIN'ON 的活動「JAPAN CIRCUIT」。東芝EMI的前輩樂團 ACIDMAN 也參加了這次的對戰演出。

因為活動主辦方沒有安排慶功宴，就由每個樂團自行安排聚餐。

不知為何，ACIDMAN 的成員居然出席了 RADWIMPS 的慶功宴。

ACIDMAN 的吉他手兼主唱大木伸夫，曾在某次媒體問卷中提到 RADWIMPS 是「最近在意的樂團」，大家都很開心。

這次聚餐洋次郎的爸爸也有參加，他還跟我說：「渡邊啊，ACIDMAN 不錯呢，非常好。」他是不會輕易說恭維話的人，所以我知道他是真的欣賞他們。

沒想到他們本人居然到場，我跟洋次郎的爸爸、ACIDMAN 的成員們一起聊天，慶功宴變得非常美妙。

「野田爸爸，即使父子感情這麼親密，您有時還是會難以理解自己的兒子究竟是多優秀的藝術家吧？」

「大木先生，我們家洋次郎這才剛剛開始，他還太年輕了。」

他們的前面，RADWIMPS 的節奏組和 ACIDMAN 的節奏組正在乾杯。

「武田君，你在喝什麼？」

「白葡萄酒。」

「葡萄酒旁怎麼還放了味噌湯？」

「剛才點的。」

「你喜歡味噌湯和葡萄酒嗎？」

「嗯，倒也不是。」

「那是要在味噌湯裡加葡萄酒嗎？我幫你弄吧？」

「不，不是的。對不起，饒了我吧。」

與全體觀眾完成更高品質的演出

《RADWIMPS 4～配菜的米飯～》於十二月六日發行，距離上一部作品僅短短十個月。

發售日當天，我去各個唱片行逛逛。發現每個店鋪都有很多人在試聽機前聽歌，我喜出望外。我也曾是這樣，就是在 TOWER RECORDS 的試聽機裡遇見 RADWIMPS 的。

我還看到有人拿著 CD 在收銀臺前排隊。雖然很想上前道謝，但怕嚇到對方就退了回去。

發售當週就登上了 ORICON 第五名，成為史無前例的長期暢銷並大受歡迎的作品。

我收到了來自社內外的許多人的祝福。公司也發了相應的獎金。但不知為何，我並沒有特別的感觸。

我屏氣凝神、小心翼翼製作的炸彈終於被點燃，並迎來壯麗的大爆炸。因為火光衝天，身處煙霧當中的自己反而看不清周遭的一切了。

又或者是，我想到了樂團在拚盡全力之後需要面對的未來，覺得這時還不能太得意。

ZeppTour「與你同行的冬日戀歌巡演」開始了。

樂團已經出了四張專輯，演出也有了顯著的進步。不只是演奏技巧，舞臺效果也進步很多。

這時的洋次郎為了讓會場所有人融為一體，對各方面都很用心。

對樂團成員也提出了要求：「演奏的時候不要總是低頭彈琴」、「要多跟觀眾互動」。歌單自然不必多說，就連音響設備和燈光設計，他也都一絲不苟地確認。

「跟全體觀眾一起進步。一個人也不能落後。而且好像門票也不太好買，搞不好有人再也看不到我們的演出了。我們要做好，讓他們以後回憶起來的時候也能想到我們的優點。」

會場從下午三點進行設備檢查和樂團彩排。我站在沒有觀眾的觀眾席看著他們。

能看到喜歡的樂團彩排，又能看到之後的正式演出。演出結束之後，還能跟樂團成員一起吃各地的美食，而且這一切都是工作的一部分。

專輯持續大賣，門票全部售罄。巡演也太快樂了吧，我天真地想。

雖然心中也隱約有些不安，但我一直視而不見。

巡演前在當地的聚餐。洋次郎會像這樣拍很多照片，可以看出來這
是有所克制的飯局，只有洋次郎沒有喝酒。他最近更加節制，只在
自己的飯店房間裡用餐。

23 在巴黎解散

聽著他們的音樂覺得很難再超越了，這樣的想法並不是第一次了。我一直都有這樣的想法，但每次聽到新歌都會被刷新。

第一次有這個想法，是我聽到十九歲的 RADWIMPS 創作〈祈跡〉的時候。

聽到第二張專輯《RADWIMPS 2～發展中～》時也是這樣。專輯裡有〈愛〉這首歌。

〈祈跡〉是歌唱生命的終點，而〈愛〉則是關於戀愛的極致。

一般藝人需要花費幾年才能達到的高度，他們在主流出道之前就輕鬆地唱出來了，讓我感覺他們在爆紅之前就「唱完了」。

當時，曾有一次在 Fm yokohama 錄製後的例行聚餐時，我邊吃著海鮮沙拉邊跟洋次郎說了這樣的事情。

「我覺得〈祈跡〉和〈愛〉已經到達頂峰了。歌唱完生命和戀愛的極致，不就

沒有可以歌唱的內容了嗎？」

「不會啊，還有很多可以唱啊。」

洋次郎動著筷子笑道。

「顛峰上面還有顛峰嗎？你還要往前走嗎？」

「就算是現階段的顛峰，隨著時間的變遷也會發生改變吧。每個階段都有不同的想法啊。」

「會這樣嗎？」

事實是，真的是這樣。

《RADWIMPS 3～忘記帶去無人島的一張～》遠遠超過了上一張作品，而後來又創作了《RADWIMPS 4～配菜的米飯～》這樣的作品。

然而，這次再想超越那就太難了。

這次的專輯是「用來對她表達愛意的裝置的 RADWIMPS」的顛峰，是最終形態。

洋次郎似乎也感受到了四人這樣創作的極限。

採訪被問到下一張作品時，洋次郎說：「如果不加入新的東西，或許很難走向下一張作品。」我的心顫抖了一下。

已經著眼於「下一個」了，雖然他也知道「下一個」是一條崎嶇險阻的道路。

「新的東西」是指什麼呢，採訪裡並沒有問到。但我覺得，就算問了也沒用

206

吧。

我也就當不知道這回事。

應該是指，四人能做的事情已經全部做完了吧。如此深刻地凝聚了

「RADWIMPS」的一張專輯。

我才不想出現在他們解散的地方

小塚來電。「做為巡演的慶功宴，洋次郎說想跟大家一起去巴黎。」

「巴黎？要去巴黎嗎？」

當時，洋次郎的父母因為工作而住在巴黎。

「洋次郎說，可能會在巴黎宣布解散樂團，希望邊你也一起。」

「解散？」

雖然在專輯完成之後，最先說出「解散」這個詞的人是我，但那是我半開玩笑著在書面資料裡寫下的樂評。

世人都讚嘆這是「偉大的傑作」時，樂團成員和工作人員之間卻疑雲滿布：

未來在哪裡？

或許他是想消除這樣的疑慮，才說「大家一起去巴黎吧」，又或許是知道無法消除，就想「至少去一次巴黎吧」。

我回答：「要在那裡解散的話，我絕對不會去。」

他們決定解散的地方，我才不想在場。

想跟自己挖掘出來的我所喜愛的藝人，從零一起壯大。為了這份夢想我努力不懈，然而樂團剛走上正軌就要解散，這未免也太殘酷了。

另一方面，其實在成員才十九歲時我就想過，說不準什麼時候他們就會解散。從洋次郎偶爾營造出來的氣氛裡能感受到這一點。我有時想，他會不會有一天突然就消失不見了。

他會說英文，很聰明，性格又好，被大家喜愛。什麼都能做到，不管去哪裡都不成問題，就算是新鮮事物也能馬上得心應手。即使感興趣的東西變了，也一定能在那個領域成功。

正因為如此，沒必要吊在「樂團」這一棵樹上。

正當《RADWIMPS 4～配菜的米飯～》被世人熱烈追捧的時候，洋次郎說了這樣的話。

「萬一我有了孩子，我就不能做這種事情了，不能做音樂這種不穩定的工作。我要去上班，不得不上班。若真有那一天，就拜託渡邊你了。」

他並不是開玩笑，而是認真的。

一如我一開始回覆的，我並沒有去巴黎。

或許我應該去巴黎阻止他們解散，可是我真的阻止得了嗎？

208

優秀作品的代價是「失去」

樂團回來了，沒有解散。

在巴黎發生了什麼，至今我都沒有細問。

小塚說著「這是給你的禮物」，把印有艾菲爾鐵塔瓶身的威士忌給了我。至今我都沒有開封，只是當作裝飾品擺設。許多威士忌慢慢揮發，就像漏斗一樣宣示著蹉跎的歲月。

「巴黎之行怎麼樣？」

「大家各自前往巴黎，按照自己的方式度過，只是在最後一天聚在一起吃飯。」

「沒有具體聊到解散的事情嗎？」

「沒有聊到，但氣氛很凝重。說實話，真希望你也能來。」

我只瞭解到了這些。

在巴黎到底發生了什麼？而我為什麼沒有向大家問得再仔細一些呢？

當然我也想了各種對策，但又覺得已經沒有我能做的事了。

繼續樂團的人並不是我。

而是樂團成員，而我只是支持他們。感覺自己的立場再次變得清晰明瞭。

相信他們，交給他們。而交付給我的事情，我就會拚盡全力接受。

因為我覺得就算問了也於事無補，跟我不去巴黎的理由是一樣的。

樂團存在的問題，越是沒有顯露在表面，就越是深入了骨髓。做為做出優秀作品的代價，失去了很多東西。

柔軟溫和的，一直珍視的東西。一直在身邊的東西。

這樣的東西一點點失去。就像磨損一樣，一點點消失殆盡。

雖然打消了解散的念頭，但樂團之間的問題一定沒有解決。

就像我曾經擔憂的那樣，洋次郎的孤獨感更加嚴重了。只有洋次郎知道的，只有洋次郎能解決的問題。

那就是，找到「未來」。

主流出道的第二年，樂團就已經攀升到工作人員無法掌控的高度。

雖有裂痕，外人卻看不見。

RADWIMPS 如同什麼都沒有改變，就好像 RADWIMPS，看不出他們的裂痕已經嚴重到讓他們有了解散的想法。

發行了四張單曲，兩張專輯。

期間歷經兩次巡演。

那是無法令人忘懷的，壯美而偉大的二〇〇六年。

24

橫濱體育館專場演出

從二〇〇七年三月開始了真正的巡演——「RADWIMPS TOUR 2007 春捲」。

十地共十五場演出，門票瞬間就售罄了。

樂團甚至被說成是「想看也看不了」、「最難買到門票的樂團」，RADWIMPS成為大人們不明白的社會現象。

上一張專輯巡演的時候，在安可環節被演奏的〈兩人故事〉變成了這次巡演的開場曲。當聚光燈打在洋次郎身上，於歡呼聲中他唱起了「現在開始要跟你說些什麼呢」。我覺得寫出這樣的歌詞，不只是為了專輯，也是為了演唱會的開場。

專輯迎來了前所未有的長銷，在這期間舉辦的巡演充滿了無與倫比的自信。

一年裡發行兩張專輯，取得了踏踏實實的成功。樂團走在時代的最前端，並持續綻放著耀眼的光芒。

也就是這次的巡演，第一次在巡演車的車身印刷了專輯封面。

以前在 livehouse 演出的時候，都是樂團成員自己手提和搬運樂器。看著這輛車，我切身感受到樂團茁壯成長，於是開心地拍了許多照片。

我們還決定發售樂團首部現場演出的映像作品《生春捲》，而這輛巡演車的照片成為它的封面。

我沒能參與封面拍攝的討論。只是後來詢問了拍攝的具體日期和時間，並前往了約定的場地。

一如往常，由佐佐木擔任設計師，sexy 擔任攝影師。巡演車早早就停在外景拍攝場地。

我到得有些早，跟大家打了招呼：「早安，抱歉我沒能參與討論。」

「沒關係沒關係，今天拜託了。」

佐佐木和 sexy 對我笑嘻嘻的。這時，成員也到了。

洋次郎面帶笑容，走到我身邊。

「早啊，渡邊。那輛車裡放了制服，你去裡面換衣服吧。」

「制服？」

大家笑了起來。佐佐木解釋說：「那次討論會渡邊沒在場，我們說好要拍警務人員朝著在巡演車上塗鴉的人發火的照片。然後洋次郎說讓你來當警務人員，還說拍攝當天之前都要對你保密。」

車裡還真的放了警服。

是因為我跟洋次郎的身高差不多，尺碼容易準備吧。

即使是這樣的封面，映像作品也登上了攝影類排行榜第一名。

今天是一個分水嶺，接下來要前往新的目的地

接下來，樂團要在四人相遇的地方——橫濱體育館舉辦專場演出。

本打算安排在〈九月先生〉代表的九月三日，但那天場地已經有別的活動了，就將演出日子定在八月三十日。

而這演出名就叫「還沒到九月呢」，門票很快就售罄。演出當天，我前往充滿回憶的橫濱體育館。

我第一次看RADWIMPS參加樂團大賽「YHMF」的時候，觀眾少得可憐，而這時，從車站到會場的路上，所見之處都是身穿RADWIMPS的T恤、脖子上掛著樂團毛巾的人。

我在脖子上掛上工作證，進入了會場。

休息室附近總是充斥著工作人員的朝氣。我向大家打了招呼，放下行李，走進體育館。

那裡正在進行燈光和樂器的檢查程序。

我望著空無一人的觀眾席。它像是一臉挑釁的模樣，在觀望著會場裡來來回

回的工作人員，彷彿在說：倒要看看你們的本事。持續測試中的燈光和音響被捲進這偌大的會場。幾小時之後，這裡將座無虛席。如此廣闊的會場將被觀眾擠滿，而這些人都是來看RADWIMPS的。能讓橫濱體育館的門票銷售一空，感覺很不真實。

到了樂團彩排的時間，樂團成員站上了舞臺。洋次郎拿起麥克風。

「第一次的橫濱體育館專場。讓我們做好演出，創造美好的一天。拜託了！」

那是跟正式演出如出一轍的熱情滿溢的彩排。我在舞臺前看著，善木走過來。

「渡邊，站上舞臺，拍個紀念照吧。」

「可以嗎？」

善木飛快地走上舞臺，我也跟了上去。

我們在爵士鼓前拍了紀念照。站在一旁的武田為我按下快門。

終於，橫濱體育館開放入場了。

觀眾雲集，我在大廳入口的相關人員接待處一直看著他們的笑容。真想永遠都這麼看著。

橫濱體育館大廳的天花板很高，兩邊是前往二樓的手扶梯。穿著RADWIMPS T恤的樂迷們，就這樣一波波地被送上二樓。

販賣周邊商品的展臺前排了長長的隊伍，傳來了陣陣熱鬧又開心的聲音。

過了一會，洋次郎的父母也出現了。為了這一天，他們專程從法國趕回來。

野田爸爸戴著白色的巴拿馬草帽，穿著白色外套和褲子。在夏日陽光的照射之下，墨鏡框閃閃發光。

正想著「他真有派頭」，他就走了過來，摘下墨鏡。

「終於到這一天了。」

他笑著跟我用力握手，又擁抱了我。忽然，眼淚就要奪眶而出。

「終於到這一天了」，這句話讓我想起我們走過的這段路。

高中生 RADWIMPS 登臺過的橫濱體育館。並不只是四個人的相遇。

還有他們的父母、工作人員、朋友，之後邂逅的所有人，都在那一天，都在那個會場。

一切都從這裡開始。之後又踏上地下 CLUB 24 WEST 的臺階，一步一步拾級而上，終於又回到了橫濱體育館，而且是只靠自己的樂迷就滿座的橫濱體育館。

今天會是一座分水嶺，接下來，他們就會朝新的目的地出發了吧。

樂團首次的體育館專場演出。樂團所向披靡的氣勢，造就了一場令人暢快淋漓的演唱會。頃刻間，那氣勢感染了在場的所有人，這是我第一次聽見，由一萬多名觀眾共同演唱 RADWIMPS 的歌聲。

「我們居然在橫濱體育館開了專場演出，就像作夢一樣，好不真實。居然有一萬多人聚集在這裡。不敢相信。難以置信。」

洋次郎的主持惹得大家發笑。

最後，樂團演奏了出道之後一直被「封印」的歌曲〈如果〉。

這是樂團在獨立時期發行的售價一百日圓的單曲。我已經數不清自己到底聽了多少次了。

聽著〈如果〉，我覺得至此為止應該算是 RADWIMPS 的第一階段。

樂團的一個階段就此結束了。在體育館演唱了樂團最早發行的歌曲，意即為這段歷史劃上了句號。

對樂團來說，或許這是取得成功的瞬間。可在我看來，「成功」這個詞總覺得不太對勁。比起成功，「能做的都做了」的想法更加強烈。全力以赴了。該做的都做了。

這種「做完了」的感覺，從《RADWIMPS 4～配菜的米飯～》誕生的那一刻開始，每個人應該都能隱約感受到。然而，卻沒有人將其說出口。

這張完美無缺的怪物級專輯，跟我預期的一樣，幸運地成為口碑載道的作品。如果用爬山來比喻樂團的歷程，那這時就是登上山頂的感覺。

一旦登上了山頂，攀登之路也就到了頭。

現成員製作的第一張專輯《RADWIMPS 2～發展中～》牽出了下一張主流出道專輯。《RADWIMPS 3～忘記帶去無人島的一張～》則以一首因時間不足而未被收錄的〈兩人故事〉做為起點，孕育出通往《RADWIMPS 4～配菜的米飯～》的道路，這條路從一開始就擺在眼前。

216

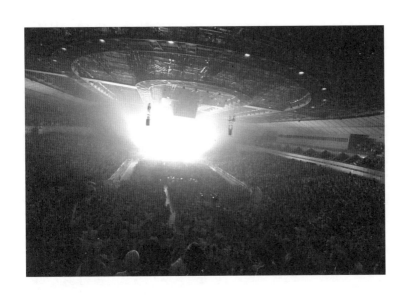

二〇〇七年，樂團第一次在橫濱體育館舉辦專場演出。「終於到這一天了。」這令人難以忘懷的「還沒到九月呢」演出。樂團從 livehouse 起步，終於走到以如此眾多觀眾填滿的廣闊會場。有段時間，這張照片一直是我的電腦桌布。

然而現在，看不到任何接下來的道路。要怎麼樣，才能走向未來。

這一天的慶功宴在中華街舉行。

體育館專場演出完滿落幕，明明可以說著「我們做到了！」舉杯歡慶的，卻變成一次安靜的聚餐。我跟善木一邊喝著紹興酒，一邊觀望著每一桌溫和有度的談笑。

四位成員和工作人員，臉上都洋溢著笑容，自得其樂。然而，我卻看到一層層白濛濛的迷霧。

25 為了能一直做音樂，想成為超厲害的樂團

成功舉辦第一場橫濱體育館專場演出之後，便迎來了秋天。

《RADWIMPS 3〜忘記帶去無人島的一張〜》和《RADWIMPS 4〜配菜的米飯〜》的未來在哪裡？

我很想跟洋次郎聊聊怎樣才能找到「未來」，於是約他吃飯。既然說過「樂團或許會在巴黎解散」，而樂團根本上又沒有任何改變，我內心充滿了不安。

「前段時間你接受採訪的時候說了，第三張和第四張專輯有種做完了的感覺吧？我很清楚這種感覺，但下一步你是怎麼想的呢？之前你說的走向下一個作品所需的新的『什麼』，已經找到了嗎？」

「對於第五張專輯，雖然只有模糊的想法，但我想做一張『不放棄樂團』的專輯。」

似乎已經打消了解散樂團的念頭，我暫時鬆了一口氣。

「不放棄樂團？」

「上一張專輯為止，其實都是以言語表達為主的專輯。但因為是我一個人在寫歌詞，因此有種能做的都做了的感覺，但我覺得還有RADWIMPS四人一起沒做完的東西。」

「確實是這樣。」

「還有就是，渡邊你之前不是對我說厭倦了的話放棄也沒關係嗎？也可能是這句話讓我安下心來了。」

「我說了不該說的話吧。」

「不是的，是這句話拯救了我。但也讓我覺得我必須做出決定了。」

「決定什麼？」

「要靠音樂一直走下去，要將RADWIMPS一直做下去。為此，我想成為超厲害的樂團。雖然延續上一張專輯去創作也不是不行，但我覺得那只是一種逃避，並不能讓我們變成屬害的樂團。」

這就是他的「覺悟」。

「萬一我有了孩子，我就不能做這種事情了，不能做音樂這種不穩定的工作。我要去上班，不得不上班。」

曾說出這種話的洋次郎，此刻下定決心要背負起RADWIMPS的命運。他有了決斷。

220

人一旦下了決心，就會脫胎換骨。

世界上只存在自己和他人，而這兩者絕不可能互相理解，單有善良是解決不了問題的。即使互相傷害，也只能繼續活下去。

只有大徹大悟的人才能脫離那樣的恐懼與孤獨，從而變得自由自在，去開拓新的天地。

在耷拉著擋住了視線的帽簷後面，我感到洋次郎正目不轉睛地看著我。

絕處求生之旅所需的裝備

洋次郎所說的「不放棄樂團的專輯」，即第五張專輯《在某個地方的定理》的創作開始了。

樂團在《RADWIMPS 4～配菜的米飯～》迎來了頂峰，為了朝下一步前進只能從正面突破，大家團結一致，創作超越上一張的專輯，只有RADWIMPS才能抵達的、更上一層的地方。

一旦抵達顛峰，就無路可走了。但即使前方沒有路，也要往前走，洋次郎似乎就是這樣決定的。

踏上絕處求生的旅途。

而那樣的旅途，光靠以往的裝備是無法前行的。

首先，洋次郎引進了錄音工程師專用的錄音軟體「PROTOOLS」。用這個軟體就能隨心所欲地編輯每道音軌的聲音。為了時刻都能進行編曲，他將自己的房間改造成接近錄音室的環境。

因為那個軟體很難用，在學會用法之前，需要熟悉「PROTOOLS」的工程師在旁指導。但這樣的話，如果工程師沒空，那就算想作曲也無法進行了。

「有合適的人選嗎？能隨傳隨到、沒有太多顧慮的工程師。渡邊，不然你去學吧？」

「對不起，這對我來說太難了。」

最終還是由洋次郎自己學習操作，實現了更快速地將想法具體化的目的。畢竟是專業人士用的複雜軟體，學起來一定很不容易吧。

我一直在想洋次郎所說的，「如果不加入新的東西的話，或許很難走向下一個作品。」他本人也只是說「新的東西」，具體是什麼東西誰也不知道。

回頭想想，《RADWIMPS 3～忘記帶去無人島的一張～》和《RADWIMPS 4～配菜的米飯～》是成對的作品。

本該收進《RADWIMPS 3～忘記帶去無人島的一張～》的〈兩人故事〉將兩張專輯聯繫在一起。

所以才能快速製作完成，在同一年裡發行兩張專輯。

而且透過這兩張專輯，「呼喊愛的裝置」的 RADWIMPS 就此完結。樂團初期

的衝勁已經發洩完畢。

因此，即使握有偉大傑作，內心的擔憂還是無法驅散。

所以，為了走向下一部作品，必須加入「新的東西」。

在和睦且愉快的氛圍之下開始的樂團，不停進化的洋次郎讓樂團正在蛻變為即使互相傷害也要向前推進的音樂團體。與其說這是洋次郎的要求，倒不如說是作品在要求四人這麼做。

不允許為了對方著想而有所妥協。重要的是，創作出只有他們才能創作的音樂。然而，要做到這點的是四個血氣方剛的年輕人。越是探究到底，成員間就越容易產生距離，四人之間也就產生了一個個小洞。

我不覺得光靠PROTOOLS就能填補所有的小洞。

除此之外，做為不停進化的表達者，洋次郎自身也有著巨大的缺失。

就像他說的「渡邊熱愛的RADWIMPS已經不復存在」，如果說缺失的東西是曾是「呼喊愛的裝置」的RADWIMPS將會如何變化？

「地球上遇見的唯一的神明」，那麼歌詞裡出現的「你」就不再是以前的「你」了。

又該如何編織出不一樣的創作方式？

困難重重的 〈訂製品〉

「為了成為很厲害的樂團，所需繞行的遠路。」

洋次郎帶著這樣的想法挑戰的新歌〈訂製品〉，可謂是困難重重。

洋次郎在家中彈木吉他時突然閃現了開頭的兩句旋律，很快就跟歌詞一起寫了出來。

最初看到歌詞時，我的真實感受是，「這是怎麼了!?」這是寓言？還是童話故事？

因為以前也有過幾次，無盡的思考和苦惱最終引發了奇蹟。

怎麼會有這麼奇妙的事情呢，但一想到這是洋次郎，那就沒什麼不可能了。

我反覆看了很多次，每次都被深深地吸引。

一直以來，RADWIMPS都在鑽研一對一的世界，即「我」與「你」，而這首歌則是在探究「我」與「世界」的一對一。

歌裡出現的「某個誰」是指神明嗎？

雖然並沒有在失去了「地球上遇見的唯一的神明」之後就藉此定義新的神明，但「我」面對對方時的那種純粹還是一如既往的閃耀。正因如此，RADWIMPS才能憑此走向下一張作品。

曲子做出來了，但編曲還沒有定下來。走向下一站音樂的「新的東西」還沒

有到來。

四人一起進入排練室。

就像往常一樣，被洋次郎問到「沒有別的版本了嗎」之時，三人全都愣住了。

洋次郎難以抑制焦躁便脫口而出：「為什麼做不到？」有人哭了出來。

於是洋次郎陷入自責，「我算什麼東西啊。」他也開始哽咽。

日復一日過著令人疲憊的日子。

漸漸地，很多時候他們在錄音室裡並沒有演奏樂器，洋次郎只是在激情澎湃地講述著樂團的目標，為了鼓勵樂團成員和他自己。

在我看來，那是朝著崇高的目標，想要重新構築、重新啟動樂團的姿態。

多達幾十個吉他音軌的複雜編曲

因為在排練室總也沒什麼進展，洋次郎就替成員們發布了任務，讓他們下次排練之前想出答案，而洋次郎則是廢寢忘食地與PROTOOLS奮戰。

由於能在家無止境地編輯音源，編曲變得複雜多樣，很難統整為一個，光是吉他的音軌就有幾十個了吧。

帶到排練室四人一起展開創作，走到了死路，又有人開始哭了。

從排練室出來的洋次郎對我和小山說：「曲子一直沒什麼進展，要不要改一下

和弦進行？或找個人加入吧？能提醒我們這個旋律其實也可以用『這樣的和弦』的人。」

「製作人之類的？」

「嗯，可能樂團已經到了瓶頸，要有別人加入才行。明明音樂只是旋律、和音和節奏的組合，我現在已經快搞不清了。」

也就是說，為了抵達《RADWIMPS 3～忘記帶去無人島的一張～》和《RADWIMPS 4～配菜的米飯～》這一對作品的下一個作品，需要加入「新的東西」。

「學習和弦理論之類的？」

我這麼一問，他一臉認真地點了點頭。

「可能是我一直以來都憑感覺和韌性創作的關係，現在報應來了，進行不下去了。而且我也覺得我還需要學習。」洋次郎提到了大家一起喝過幾次酒的某位製作人。

「啊，我明白了。但怎麼進行比較好呢。雖然一起喝過酒，但還沒有一起工作過呢。」

小山說道，其他三位成員都默不作聲地看著洋次郎。「先打個電話，商量一下怎麼做吧？」

對於小山的建議，洋次郎點頭同意。

226

一旦有第三者介入，就不再是 RADWIMPS

商量後的結果是，請製作人去洋次郎家裡，兩人一邊看著和弦錄音、對照 PROTOOLS 的資料一邊研究編曲。

我雖然覺得既然到這個境地了那只能這麼做了，但還是抑制不住心中的憂慮，於是對小山和盤托出。

「這樣的話會不會就變成他們兩個人的組合，或是洋次郎個人的音樂了呢？樂團走到盡頭了嗎？」

「雖然擔心，也只能先觀望了。再讓四個成員自己鑽研的話，會全體瓦解的。」

幾天後，他們將兩人一起整理的音源帶去排練室，再由樂團成員一起試著展開。

好久不見的製作人還是那麼有活力。

「渡邊，好久不見！還好嗎？這首歌好厲害啊。真的！我說，這首歌就不要在廣播播放了。一定不要播！在發售之前誰也不知道是什麼樣的音樂，買了CD一聽，感受到腦袋被毆打般的衝擊，我覺得這樣會很酷。就這樣做吧！」

我是請他來解決歌曲製作上的煩惱，卻被提了宣傳上的建議，突然就不知所措了。

洋次郎注意到我的表情，走過來，很乾脆地說：「對不起了，渡邊。宣傳推廣

的事情按照你想的來做就好。」

排練結束之後，洋次郎告訴我們。

「在排練室試了，但果然有第三者加入，音樂很明顯就不一樣了。雖然我是想改變現狀才讓別人加入的，這也是理所當然的結果，但總覺得會變得不像RADWIMPS。我覺得他是個非常厲害的製作人，所以我直接跟他溝通一下之後的進行方式吧。」

他說想單獨溝通，於是我跟小山、善木和小塚都走出了排練室。要是能順利談攏那再好不過了，但說不定會有需要我們工作人員介入的情況。於是我們決定去某家店靜候洋次郎的聯繫。

然而因為是深夜，外面的店都關門了。

我們沿著漆黑一片的主幹道走了一段時間，一家牛丼店散發著刺眼明亮的光。

「這裡可以吧。」

善木說著，我們四人在吧檯的座位並排坐下。不久等來了洋次郎的簡訊。

「跟他提了之後，他馬上就懂了，也很理解。我們打算再進排練室試一下，如果還是不行的話，就還是樂團四個人一起做。」

來回溝通了幾次後，最終還是決定只由四人一起繼續這段旅途。

結果，洋次郎再次開始自己整理大量的音軌。

出於覺得現在的四人已經達到極限的考量而試著讓製作人加入，但這不是

「新的」，而是成了「別的」東西，察覺到這一點之後，又變回四人的創作。

經歷洋次郎龐大的思考和全員「不知什麼時候才能結束」的苦惱，編曲終於完成。

洋次郎想盡快升級一切。旋律、和聲、節奏之間的組合，他也都自己一個人鑽研。

雖然他自身的消耗也很嚴重，但其他三人為了迎合他那個層次的思考，也在漸漸消耗自己。

大家越來越清瘦，也不怎麼笑了。

他們總是緊繃著臉，觀察著洋次郎的臉色。

在滿身瘡痍、憔悴至極的狀態之下，RADWIMPS 進入了〈訂製品〉的錄製。

《RADWIMPS 4～配菜的米飯～》持續暢銷，來自媒體的採訪請求蜂擁而來，在這樣的狀況下進行了單曲製作。

在大家都神經緊張的這種時候，工作人員討論了該怎麼處理〈訂製品〉發行期間的採訪。

善木和小塚、我和小山來到了東芝ＥＭＩ的會議室。穿著傑克森‧布朗的Ｔ恤的善木開口了。

「還不知道錄音什麼時候能結束，〈訂製品〉的宣傳要怎麼做呢？」

「畢竟是《配菜的米飯》之後的作品，大家都在關注，要做的話就各方面都做到位，否則乾脆什麼也不做。我更傾向於後者。這次歌曲的主題也比較宏大，不在採訪時解說歌曲，而是讓聽的人自由想像會比較好。」

我這樣回答。

「做個不錯的影片，就靠影片和廣播宣傳吧。」小山和小塚也都表示贊同。

緊張的原因是因為看不到音樂製作的盡頭，控球權在樂團手上。工作人員只能守護著樂團抵達出口。

我擔心他們太過專注，「偶爾」會把洋次郎叫出來，只叫他一個人，一起聊聊天。不是聊今後的事情，而是放鬆地問一下：「現在狀況如何？」

因為他在家時也在創作，我就把大家約在洋次郎家附近的居酒屋。

稍稍晚到的洋次郎只喝了一點酒。

「很抱歉，總是做不出來。因為音軌加得太多了，反而看不清全貌，不過現在沒事了。之後就是用刪去法，讓歌曲的輪廓清晰可見就好了。」

之後他開始談論具體的方案，某個部分的木吉他應該怎麼做，另一個部分應該突出琵音之類的。我想他可能想快一點回去創作，就簡短說明我們工作人員商量的宣傳方向。

「我覺得可以。」

洋次郎同意了，於是樂團不需要參與任何宣傳工作。採訪自然不用，連寄語什麼的也不提供。

但我覺得，需要有一張新的照片才行。然而，連一張照片的拍攝時間都沒辦法安排。

用於ＣＤ宣傳的成員照片，門市、雜誌、網路等各種地方都要用到。如果沿

用《RADWIMPS 4〜配菜的米飯〜》時期的照片，就太不符合現在的樂團了。話雖如此，又不能將泡在錄音室裡的樂團成員帶到外面去拍攝。迫不得已之下，只能讓攝影師去錄音室拍正在錄音的成員了。但即使這樣還是被樂團說：「有其他人進入的話我們會分心的，不要拍了吧。」

我堅持說：「就算是為了新歌，也一定要拍一張照片。」

結果樂團成員回答：「如果渡邊在錄音室隨意拍的話，我們就不太在意，可以接受。」

我本身就喜歡拍照，常用自己的相機拍樂團。雖然只是我個人的愛好，但至今為止已經拍了幾千張了。

難以同框入鏡的四個人

雖然我拿著相機去了〈訂製品〉的錄音室，但錄音室實在太大了，成員分別坐在不同的沙發，很難將四人拍進一張照片。

以前的話，洋次郎會開玩笑似地說「啊，渡邊帶相機來了。來，擺個姿勢吧。」現在他全神貫注地專注創作，那氛圍也很難讓人說出「要拍照了，大家聚一下吧」。

我右手上的相機，似乎誰也沒有看到，而鏡頭也鬧脾氣似地忽視了所有人。

232

我像是在撮合兩方，一旦有人說了什麼，我就笨拙地上前搭話，說著「嗯，不錯」並按下快門，但拍到的不是成員的側臉就是後腦勺。

洋次郎與工程師持續和龐大的音軌奮鬥。因為是吉他為主的編曲，他們將不同的琶音和切音、音色一個個重組，就像在建造一座巨型建築物。

現場的混亂和意見分歧，使得工作一再中斷。

當洋次郎和小桑在討論吉他部分的時候，節奏組的武田和智史則是默默地等待結果，藉由沉默來支持負責吉他的兩位。

洋次郎腦海裡的聲音，其他人誰也聽不見。或許洋次郎自己也在摸索腦海裡的聲音是用什麼做出來的。

以往那個充滿歡聲笑語的錄音室，現在只要音樂戛然而止，就只剩下寂靜無聲了。

桌子上放著許多樂譜、鉛筆、吉他撥片、調音器、咖啡、罐裝果汁，還有不知是誰買來的零食，全都像被人拋棄似地懸在空中，宛如樣品屋擺設。

並不是關係變得僵硬，他們也沒有吵架。只是全員都極度集中注意力，朝著下一個目的地前進，認真做著音樂。

望不到盡頭的時間，持續流淌著。

一張照片也沒有拍成，就這樣到了深夜。

「只能將四個人的臉拼到一張照片上了」，正當我快要放棄的時候，成員四人

走進了錄音室的小房間。

他們要進行「節奏錄製」的工作，也就是一起演奏吉他、貝斯、鼓，錄製歌曲的基礎部分。

咻的一下，我也跟了進去。成員們坐在小房間的椅子上。

我擺好相機，蹲在地板上，等待四人進入同框。

因為馬上就要錄音了，我只能在那之前的一瞬間按下快門。

然而，因為要做調整，工程師一直站在洋次郎的面前，擋住了他的臉。

雖然很想讓他快點走開，但工程師一旦離開房間、回到控制室時，錄音也就開始了。

抓住工程師離開鏡頭的瞬間，我按下四次快門，並在錄音開始之前飛奔著跑出了錄音室。關上房門的瞬間，我看了眼相機，確定拍到了照片才放下心中的大石。

我目不轉睛地看著照片，關於當下的 **RADWIMPS**，感覺這張照片道出太多的故事。

這一天錄音結束後，我把照片拿給洋次郎看。「照片，我就用這個了。」

「好的，謝謝。拜託你了。」

「做出很厲害的歌呢，之後就剩錄音了吧。」

「哪裡，還沒做出來。最後一句歌詞，一直想不出來。」

沒完沒了的音效處理

錄出來的音源全都再三斟酌。

即使確定了整體方向，但細微的調整還在持續進行，越來越看不清終點了。

光是決定吉他、貝斯、鼓的音色和聲像，就花了相當於以往幾十倍的時間。

原本定下的一些內容，第二天又變了主意，再次進入討論。

虛無縹緲的音效和人聲處理好像永遠也定不下來。

也發生過這樣的事──

「那麼　最後還有一項　『眼淚』也供你選擇吧？」這句歌詞出現之前的一段裝飾音，是做了音效的鼓聲。

「這個部分想做一下音效處理，要帶點破裂的失真，還要有延遲效果。」

洋次郎這樣告訴工程師，音色就發生了變化。

「洋次郎想要的，是這樣嗎？」

「不是，再更失真一點吧。」

「這樣嗎？」

「啊，這有點太多了。」

「那這樣呢？」坐在洋次郎前的工程師回過頭說。

「嗯，這次試著弱化一點延遲效果。」

「這樣呢?」

「嗯,不太對。抱歉,剛剛我說失真太多了的那個,還能再聽一遍嗎?」

「我調回去,稍等。」

「抱歉。」

「好了,這是剛剛的。」

「啊,果然還是失真太多了。剛剛延遲弱化了的那個,再加一點失真會怎麼樣呢?」

「好,就變成這樣了。」

「那用壓縮效果器試一下?讓聲音的動態變得平滑。」

「好了。」

「啊,抱歉,這樣太平滑了,太平了。那不要失真,只用壓縮試試看呢?」

「好了。」

「這樣又沒有空靈感了。抱歉抱歉,真的不好意思,最開始的那一版能聽一下嗎?」

以前馬上就能決定的事情,現在怎麼也定不下來。反覆進行著音效處理,錄音室的氛圍也越來越凝重。

工程師也身心俱疲,但洋次郎的要求還是不斷地蹦出來。「這次可以聽一下調整EQ的版本嗎?提高了高音域的那版。」

用等化器調高了高音，尖銳的鼓聲響起。

「這個調太高了。」

「又調低了。稍微調回去一點點。」

「這樣呢？」

「不錯！這個好！」

洋次郎大聲稱讚，工程師回頭笑道，「太好了！原來是這個啊！」

花了幾小時才抵達這一步。

我們工作人員和其他樂團成員都以為終於要定下來了，一個個期待地看著洋次郎。然而，他的下一句話讓空氣瞬間凝固。

「終於接近了！」

超人們匯聚一堂引發核聚變的樂團

一首〈訂製品〉就注入了一整張專輯的能量。

經歷幾度難產，錄製完伴奏之後，歌詞的「最後一句」也在臨近人聲錄製時閃現，終於迎來完工。

「不放棄樂團」是指什麼，我再次陷入思考。

應該是指「將 RADWIMPS 進行下去」，但正因為察覺到「無法進行下去」，

才會說出「不放棄」這個詞吧。他不想放棄。

我曾問過洋次郎，他理想中的樂團是什麼樣子？

「四個人各自都擁有超能力，聚集在一起引發超強核變的樂團。」

RADWIMPS 能成為這樣嗎？

如果成不了，又會變成什麼樣呢？

雖然樂團需要能打開下一扇門的「新的東西」，但洋次郎也在竭盡全力提升自己。

他做著作詞家、作曲家、樂手的工作，好像他身體裡有好幾個樂團成員似的，他一邊學習 PROTOOLS 與和弦理論，一邊掙扎著努力超越極限，成為超人。

二〇〇八年一月二十三日發行的〈訂製品〉成為樂團史上第一部登上 ORICON 首週冠軍的作品。

ORICON 打來電話，詳細詢問我做了什麼樣的行銷。

「並沒有做什麼，你們是想寫文章嗎？」

「很多藝能公司都來問排名第一的 RADWIMPS 是誰，有什麼商業合作，做了怎樣的行銷，被問了一連串問題。好像每間公司都受到上頭的指示要詳細調查一番呢。」

我一直說想透過自己的方式證明「大型商業合作不等於爆紅」，這正是大功告成的瞬間。然而，因為樂團內部的氣氛持續緊張，我仍開心不起來。

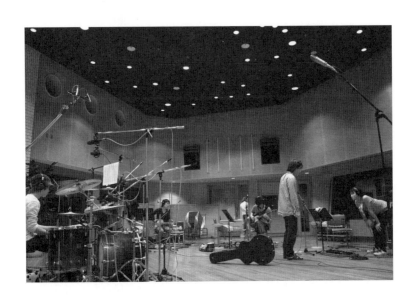

（訂製品）錄音時的照片。站在洋次郎面前的工程師終於走動了，還以為終於能拍到四個人的照片，結果他又跟武田說起話來。這個人真的很好，只是這時候我很想說：「快點讓開啦！」唉！

當時還發生了一件私事。那個時候，我的母親去世了。洋次郎傳了簡訊給我。

「聽說你母親去世了。雖然我沒有見過她，但感謝她生下了你，這樣我才有幸遇見你。感謝她讓我與你相遇。逝者已矣，還請節哀。」我給憔悴的父親看了簡訊。

「一起共事的朋友，傳了這樣的訊息給我。」

父親嘟囔著：「真是個善良的孩子……」眼淚撲簌簌地落了下來。

240

27 小桑的光頭

有一天，小桑提出「想退出樂團」。

我心想：這一天還是來了啊。並不是突然出現了什麼致命問題，而是一點、慢慢堆積而成的情緒在作祟吧。

我馬上想到了花粉症。據說每個人能承受的花粉量不同，一旦超過就會發病。

RADWIMPS 總是超乎每個人所能承受的極限去孕育作品，但這樣的做法總有一天會讓人無法負荷，不可能持續這樣。

樂團為了製作歌曲，總是自制地將四人一起關在錄音室裡。我也想過，在那樣的氛圍之下，總有一天會爆發這樣的事情。

我擔心小桑，也擔心剩下的三人。或許，洋次郎覺得在這件事上自己責任最大。

如果真的退出了，那樂團會變成什麼樣子？總是在遠處閃爍不停地「解散」

的字眼，布滿了我的視線。

後來，製作完第五張專輯《在某個地方的定理》之後，在一次採訪當中，洋次郎回顧了那段致力於專輯製作的時光。

「想再一次，將 RADWIMPS 的音樂探究到底。有很多次，我們在錄音室裡什麼也不彈，只是四個人一起聊天。我們死了之後歌曲卻還留著，所以要做出不留遺憾的作品。就像莫內的《睡蓮》那樣，做出流傳百年的作品。一首歌最正確的編曲只有一個。為了摸索到這唯一的正確答案，我們要追到天涯海角。我們聊了這些。有人給出一個音的時候，我們就會討論為什麼要做出這樣的音。」

如莫內的《睡蓮》般無可比擬的作品。

他很認真地要做這樣的作品，也不得不做出來。

洋次郎有著很強的意志力，想將樂團帶去更高的地方。

然而，樂團成員之間那看不到盡頭的交流與腦海中浮現的想像，產生了過載現象。即使是小小的載體，重複受到這種刺激，也會產生小小的裂痕，最後一點點變得嚴重，最終發生裂痕，這就是過載。

從主流出道開始，洋次郎時常掛在嘴邊的那句「還有別的樂句嗎？」，是為了帶領樂團走向更高處。

他每次都很有耐心地等待著其他三人攀登上去。

無數次說出「為什麼做不到？」，與最終哭出聲的四人。因為洋次郎「想要成

242

為厲害的樂團」的「決心」，這個尋找「正確」的樂句的過程變得極其激烈。

「不對，不對。不懂我說的嗎？這就是小桑你的全部了嗎？」

洋次郎已有所覺悟：為了小桑和樂團的未來，即使傷害自己也要嚴厲對待他們。

而另一方面，這時候的小桑或許還沒有洋次郎那樣的決心。

是自己在拖大家的後腿

在錄音室裡反覆經歷了這些的小桑，身心變得不堪負荷。想到要去錄音室，腿就邁不動了。

能像洋次郎那樣不眠不休地想著音樂，也是一種才能。有人能從森林中不迷路就走出來，也有人在同一個地方徘徊許久。沒有誰好誰壞之說，而是世上本來就有各式各樣的人。

洋次郎在家中與各種課題周旋時，小桑就要在下一次去錄音室之前完成他的任務。吉他和弦的切音，是否還有別的版本？吉他獨奏若音符過多就要重新整理。可以輕而易舉地想像到，要是任務沒能各個擊破，邁入錄音室的雙腿自然就會變得沉重。

小桑肯定是這麼想的。

惑。

無法跟上其他三人的腳步。是自己在拖大家的後腿。大家因為自己而感到困

因為小桑提出退出樂團，持續奔跑著的樂團第一次停下了腳步。

我想，小桑和其他三位成員一定都非常痛苦吧。

這樣的想法與日俱增，最後控制住他的行動。腿邁不動。出不了門。

總有一天，小桑和洋次郎必須深談

樂團停下腳步，工作人員也只能佇足，會議也擱置下來。我跟小山、小塚和善木聚在東芝EMI的會議室。

桌子上只有四杯冒著縷縷熱氣的咖啡。會議用的資料之類的，什麼也沒有。

因為當時RADWIMPS已經成為萬眾矚目的存在，我們對公司的任何人都說不出口，「樂團陷入了危機。」緊緊關上會議室房門之後，我開了口。

「那之後，小桑怎麼樣了？」

「好像前幾天智史和武田去見他了。」

小塚繼續說：「情況還是沒什麼變化，他只是說自己拖累大家了，不想再添麻煩了。」

「那洋次郎在做什麼？」

「他覺得自己出面的話反而會增加壓力，就退一步，靜觀其變。但是他跟智史和武田，他們三人倒是經常一起聊天。」

「明白了。現在還是保持這樣比較好。但總有一天，小桑和洋次郎一定要談一次的。」

小山用原子筆在厚厚的行程本上敲擊著說道。

「就看他們什麼時候、在什麼場合談了。一旦見面就只有兩個選擇了，歸隊或是決裂。啊，不讓他們兩人單獨談話會不會比較好呢？」

我這樣說，但善木卻不這麼認為。

「可以的話，還是讓他們兩個人突然叫出來說「你們倆談談吧」，大家都知道，只能等待那個時機，能讓他們倆對談一次的時機。

雖然持續討論了很久，卻沒什麼進展，最後大家收拾了咖啡，說著「繼續保持聯繫」，小桑就背著包包回去了。

從洋次郎和小塚和小桑開始的 RADWIMPS。他們兩人共同走過了半個人生。

報名參加比賽，並在樂團獲得冠軍之後決定以 RADWIMPS 為生的小桑從高中退學。之後又不斷聯繫不想玩樂團的洋次郎，勸說他「一起玩樂團吧」。

如果沒有小桑，或許洋次郎就不會在這裡了。

而做了這些的小桑卻要退出樂團，這無疑是 RADWIMPS 史上最大的危機。

討厭戴帽子的小桑卻戴著毛線帽出現的那一夜

兩人的談話，某一天在電話裡實現了。關於當時的情景，洋次郎曾回憶道：

「小桑打來電話含糊不清地說著什麼，聽著像是在道歉，我就說：『我想跟你當一輩子的朋友，所以不要玩樂團了，RADWIMPS 解散吧。』然後小桑放聲大哭，根本聽不清他在說什麼，只聽到嗚嗚嗚的聲音。過了一會兒，聽到了哽咽聲之後的一句『我還想玩樂團』，接著他反覆說『我想玩樂團』。」

在這之後，兩人見了面，敲定了小桑歸隊。

洋次郎說：「事情都鬧這麼大了，總不能輕描淡寫一句，歡迎回來就算了吧。至少要剃個光頭以示誠意。」

幾天後，善木打給我。

「小桑要回歸了，我們一起吃個飯吧。他覺得讓渡邊你和小山擔心了，想藉此道個歉。」

我們去了善木所說的位於澀谷的居酒屋，是一家狹小的連鎖店居酒屋，雖然看著不像是宣告人氣超高的樂團復活的地方，但這並不影響什麼。重要的是，RADWIMPS 的時針，再一次轉動了。

善木憨笑著說：「沒訂到包廂，這是半開放包廂。」

四人桌的右側緊挨著牆壁，兩兩相對的長椅後面又是深褐色的牆壁。桌子的

246

左側朝向通道，橘色的半截門簾微微晃動，遮住了我們的臉。

善木坐在裡面的位置，小山坐在善木對面的旁邊。位置窄得兩人坐下就能碰到肩膀。

我將隨身物品放到桌下之後在善木對面就座。過了一會兒，小桑來了。

說著「討厭戴帽子，因為我不適合」一直避免戴帽子的小桑，居然戴了護耳毛線帽。兩邊的護耳部分垂掛著毛線辮子，還帶著毛球。

「嗨，小桑，好久不見。歡迎回來。你坐裡面吧。」我起身走出來，讓小桑進去之後坐在他身旁。

我說：「讓我們看一眼。」

他露出熟悉的笑容，摘下了帽子。

被問到「這帽子怎麼回事」，小桑害羞地答道：「我剃了光頭。」

「哇，光頭！」

我激動得拿出手機拍下了照片。

見我拍了照片，小桑傻笑著馬上戴回帽子。

之後送來了啤酒和烏龍茶燒酒，四人乾了杯：「歡迎回來！」

「給大家添麻煩了。」乾杯之後說著「真的太好了」，我們又問了一遍經過。

之後又說了些有的沒的，最後說著「今後也請多關照」就散了。

看著離去的小桑，帽子上的小辮子虛弱地晃蕩，不知為何想起了洋次郎稍稍往左邊傾倒著走路的模樣。大概是因為他左肩一直背著吉他的緣故吧。

我在路邊等著久久攔不下來的計程車，好希望有人在耳邊告訴我：「樂團已經沒事了。」我努力側耳傾聽，卻沒有聽到。熙熙攘攘的街上只有汽車鳴笛聲和女性的嬌嗔。吸入道玄阪的空氣，坐上了終於停下來的計程車。

就這樣，樂團回到了排練室，開始創作歌曲。大家都說著「歡迎回來」，笑迎小桑並握了手。

雖然去排練室讓人痛苦，吉他也彈得不理想，小桑還是不斷表明心意「想留在樂團」，這為大家帶來了前進的勇氣。不顧形象，即使不體面也要拚盡全力。這樣的人往往只看到自己，因此可能自己都沒有察覺到，其實他已經緊緊地溫暖地包裹住身邊的人。

如果想做些什麼讓誰開心起來，可以鼓勵他，對他好；但還有一種辦法，就是讓對方看到自己不顧形象也要向前邁進的姿態。毫無退路的勁頭散發出來的能量，會幻化成溫柔和剛強。

一直以來，洋次郎都散發著這樣的能量，直至散發殆盡。於是專輯一完成他就病倒了。

其他三人也對小桑產生了共鳴，整個樂團都散發著新的光芒。

沖繩的復活演出和笨拙的新開始

之後我們策劃了復活演出。

雖說是復活，但只有樂團和工作人員知道這件事。

二〇〇八年七月三十一日，在沖繩 Namura Hall。這場演出名為「訂製品演唱會」。

這年一月發行了單曲〈訂製品〉，半年後舉辦了紀念這張單曲的演唱會。

這一天，洋次郎第一次將小桑的這件事告訴粉絲們。

「其實一月份的時候，我們的關係出現了裂痕，變得有些緊張，發生了很多事，還說了『解散吧』。原因是什麼呢？其實真的只是很小的事情。就好比臉上長了一顆小痘痘，一旦注意到了就會一整天都在意它，類似這樣的感覺。感覺我跟小桑就像小孩子一樣。但好在那個時候，智史成為我們的媽媽，武田變成我們的爸爸。爸爸、媽媽和身邊工作人員給予了我們很多幫助。很慶幸自己身處這樣的樂團中。原本今年計畫了很多演出，但因為當時完全沒那種心情就全部取消了。後來決定繼續做樂團，並打算舉辦演唱會，我們在想應該在哪裡舉辦一場類似動員大會的演出呢，討論之後敲定了這場沖繩演唱會。」

當天的演出，無處不透露著四人再次同臺演奏的喜悅之情。

或許是因為很久沒開演唱會了，那天的慶功宴也感覺跟往常不太一樣。愉快

的嬉鬧之中夾雜著一絲絲疏離。因為店裡擺放著三弦琴，加上樂團成員跟工作人員裡面很多人都會彈吉他，於是大家輪流拿起來彈。一個人彈完，大家就一起鼓掌。掌聲結束的瞬間到下一位開始之前的停頓時間，感覺比往常要長零點幾秒，有種笨拙的感覺。

一度停擺的東西好不容易再次啟動，要想以最快速度前行還需要再花些時間吧。

聚會結束，大家一起走出店外。像是要將這種氣氛一掃而光似的，洋次郎的一句話響徹在空蕩蕩的拱廊商業街。

「續攤就我們成員四人找個地方去吧？」

我們會在 RADWIMPS 的演出現場發送免費宣傳紙「voqueting 號外」，由我擔任編輯和製作。

這時的宣傳紙的封面，使用了我跟小桑吃飯時拍的小桑光頭的照片。

因為小桑風波，這一年只舉辦了沖繩這場專場演出，音樂活動也只參加了兩場。

即使復活演出結束，我心中仍有疑慮。RADWIMPS 真的復活了嗎？

我覺得，洋次郎還是一如既往的孤獨。

努力鑽研「不放棄樂團的專輯」，結果卻是「樂團差一點就支離破碎了」。

差點破碎的樂團雖得以再次啟動，卻處於薄冰般脆弱的狀態。還能像過去那

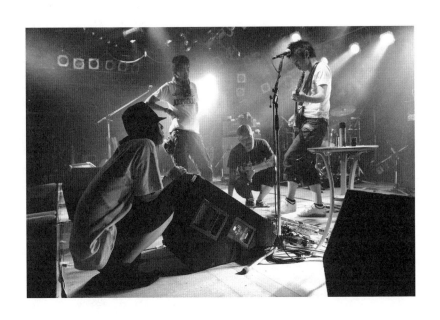

經歷小桑的退團風波後的復活演出，沖繩舉辦的「訂製品演唱會」彩排現場。小桑的光頭也長出了濃密的頭髮。我覺得，如此龐克的形象也很適合他。要不要再剪一次？

樣，發揮超越極限的能量去創作音樂嗎？

「不放棄樂團的專輯」到底在哪兒？

未來會怎樣？包括 RADWIMPS 的四人在內，誰也不得而知。在這種狀態之下，大家第二天一起前往機場。飛機起飛之後，我從機窗望著越來越小的海灘。祖母綠的大海，濺起一波波銀色水花。在沖繩度過的這段日子，像是在勉強細數著愉快的瞬間。就像眼前的風景，過於美麗，而沒有真實感。

随着小桑的回归，乐团再次进入录音室挑战「不放弃乐团的专辑」。

洋次郎继续鼓舞士气：

「虽然我们已经做了四张不错的专辑，但接下来的几十年，不能只靠我们现有的能力去做音乐。其实大家心中都有察觉了却没去做的事，也有想做却还做不到的东西吧？不要逃避，就算是为了几十年后的我们，也要努力去开拓。」

为了变成理想中的乐团，四人必须成为超人。

为了这个目标，洋次郎不再像以往那样说着「像这样弹」提示各个部分的乐句，而是将任务交托给每位成员。

有人想出乐句，他就会提问：

「关于这首歌，你想做什么？你的想法是什么，为什么给出这样的乐句？」

但总是得不到像样的回答。

与洋次郎同化

被問到「有別的版本嗎？」的成員，也還是無法馬上給出另外的版本。

雖然洋次郎自己思考會更快，他還是選擇花上幾個小時去等待成員們的答案。有時只是得到一片沉默。這時，樂團就會再次展開討論。

「《配菜的米飯》的時候，因為要在一年裡發行兩張專輯，也是因為沒有充足的時間，所以有時候我直接給出了指示，但如果一直這樣做的話，我就會困惑：樂團是什麼，RADWIMPS又是什麼？我總覺得，那樣的製作過程其實是放棄了樂團。這不是我想要的，我希望大家瞭解到自己還有多少沒有嘗試的東西，再一起去做音樂。」

其他三人也回應道：「說得對，我們也想這樣。」

這時，我似乎看到了某種全新的團結之力破土而出。

很多時候，洋次郎會花幾個小時等待新的樂句出現，持續說著鼓舞樂團的話，即使音樂上沒有什麼進展，他們也一直持續到深夜，然後說著「那麼，明天繼續吧」離開了排練室。

而令人驚訝的是，這樣的日子竟然持續了一年左右。

為了重塑樂團，將自己弄得遍體鱗傷，卻仍然奮力奔跑。

負擔和壓力都堆積在了洋次郎的身上。

會不會被音樂折磨死

洋次郎全神貫注。

雖然有時他也會開朗地說些笑話，但陷入深思的時候越來越多。

休息時間，他總是一個人坐在大廳裡。

他越來越沉默，有時背靠牆壁坐在地板上。懷裡抱著吉他，卻幾乎沒有在彈。

在排練室裡，只要洋次郎發笑，其他三人就會跟著笑。而洋次郎一旦陷入思考，其他三人也就默不作聲。但這跟所謂的「一個人的樂團」又不一樣。因為大家喜歡洋次郎創作的音樂才聚在一起，自然而然就跟他同化了。

不是依存也不是追隨，而是同化。這是 RADWIMPS 的特徵之一。

因為喜歡洋次郎創作的音樂才聚在一起的樂團成員，為自己能成為其中一員而感到無比喜悅，同時也背負著巨大的責任。

逐漸同化的 RADWIMPS 的身邊還有我們工作人員，而我們也是 RADWIMPS 的粉絲。

由這樣一個團結一致的團隊發行作品、策劃巡迴演出。

洋次郎→小桑和武田和智史→工作人員→粉絲，以一條筆直的直線連接在一起。

此刻因為中心人物洋次郎一時委靡，整個團隊都瀰漫著沉悶的氣息。

而洋次郎又吸入了這種沉悶的空氣，就像是患上了自體中毒症。

陰沉沉的，灰濛濛的。

樂團連著幾天排練的時候，可以一直把樂器放在排練室，但隔幾天去一次的話就不得不收拾樂器了。

音樂上有進展的時候，大家會愉快地收拾樂器，那一天卻不一樣。

排練室裡持續著陰鬱又無言的氣氛。隔絕了外界聲音的排練室，沉默讓裡面的所有人都如坐針氈。

「今天就到這裡吧。」說著洋次郎站了起來。

他打開房門走了出去，然後在離大家有些距離的地方，呆呆地看著大家。

我很擔心他這是怎麼了，但他那空洞的眼神很難讓人問出口。

我想乾脆讓他靜一下吧，於是開始幫大家收拾東西。不一會兒，他就起身離開。

大家都看到了那一幕。

我心想，他這是要上廁所，還是換個地方休息呢？過了一會兒，他又回來了。

他一直低著頭。從垂落的長髮縫隙裡隱約看到了他那陰晦的側臉。

「洋次郎，你還好嗎？」

我正想關心他，他突然「啊啊啊啊啊啊！」地叫嚷起來，雙手作勢推倒身邊的大音箱。

256

在他旁邊的小塚飛奔上去，一個擒抱制止了他。

幾天後，小塚邀請我一起吃飯。地點在熱鬧的下北澤的居酒屋，據說這是他跟善木經常來的店。

總之小塚和我都很擔心洋次郎。

「洋次郎，怎麼樣了？」

「感覺很嚴重呢。腦子裡只有音樂，而且異常專注。像是被音樂附身了一樣。」

「他還是老樣子啊。」

「他最近一直穿同一件衣服呢。因為好幾天都穿同一件，我就問他『可能是我多管閒事了，但你家的洗衣機是不是壞了？如果是的話我幫你找人修理吧』。」

「明明平時那麼時尚的一個人。」

「然後他回答說，集中思考的音樂正一點點積累起來了，要是換了衣服，它們就會消失了。」

「真是悲壯。而且他越來越瘦了，有在好好吃飯嗎？」

「那天他不是在排練室大叫了嗎？在那之後，我也擔心他不吃飯，開車送他離開排練室的路上剛好看到 GUSTO 餐廳，我就邀請他『一起去吃個飯吧』，他小聲回答『嗯』，我就把車開到 GUSTO，他也下了車。」

我傾身聆聽小塚說的話。

「他看了菜單，小聲說『燴飯』，我就幫他點了。」

「他吃了嗎？」

「燴飯上來了他卻一口都沒吃。進店之後就一直低著頭，偶爾抬起頭也是一臉茫然的樣子。一想到他這時候也在思考音樂，就渾身起雞皮疙瘩。真擔心他會被音樂折磨死。」

「真讓人擔心。」

「我下意識地說了一句：『洋次郎，你可別突然不見了啊』。」

洋次郎的「決心」變成了四個人的「決心」

某一天，情況發生了變化。

因為總也想不出好的樂句，小桑又哭了出來。「洋次郎，對不起，我沒做好。」

由於已經到了極限，其他成員見此情形也都哭了起來。

不一會兒，洋次郎露出了久違的開朗表情。

「沒事的。我一直覺得，樂團的每個成員一定都想把自己想出來的樂句加到歌曲裡，就想把大家的想法都用到歌裡，但好像是我錯了。是我太強人所難了吧。」

「對不起。」

「不用道歉。無論是我做的樂句還是小桑做的樂句，只要對歌曲來說是最好的選擇就可以，這才是最重要的，所以我們一起試試吧。」

258

從那天開始，洋次郎再次為每個部分提示了樂句。這是接近《RADWIMPS 4～配菜的米飯～》的製作方法。但是，成員們的想法已經完全不同於那個時候了。

小桑、武田和智史也都義無反顧地緊緊追隨洋次郎。當經歷了四分五裂之後的四個人再次凝聚一團，每個人都變得更強大了。同時，樂團的向心力似乎也變得更強了。

洋次郎的「覺悟」變成了四個人的「覺悟」。

世界上只存在自己和他人，而這兩者絕不可能互相理解。只有一種情況可以突破——只有走到了絕境，下了相同決心的夥伴才能做到。

即使一起創作樂句，洋次郎的孤獨也沒有任何改變。

做為樂團的主心骨，他依舊不能出現差錯，想要做出莫內《睡蓮》般流傳百年的專輯的想法也依舊沒變。

工作進展順利的時候，也瀰漫著會不會再發生什麼問題的危機。錄音室裡甚至有種急切感，似乎一停下來就會想起那段回憶。

因為專注製作，樂團勉強沒有停下腳步。

在排練室做好編曲，再在 Studio TERRA 進行錄音。

接著在排練室做出另一首歌的編曲，又進行錄音，如此一點點向前推進。

RADWIMPS 是住在錄音室了嗎？

Studio TERRA 屬於東芝EMI，只有公司旗下的藝人和工作人員才能使用。我去公司的時候，突然被同事問道：「不管我什麼時候去 Studio TERRA 都能看到RADWIMPS，他們是住在錄音室了嗎？」

雖然沒有住在那裡，但也差不多了。最後錄音室的沙發上還放了小睡用的被子。在沙發的一角，放著按照抱枕的寬度整齊折疊好的被子，上面還放了一顆枕頭。

樂團忙到深夜三、四點，回家洗個澡，再聽一下當天錄好的音源，天就亮了。這種時候一般會推遲第二天的開始時間，但他們不做變更，依舊從中午開始。他們犧牲睡眠時間，極度集中精神。

剛剛公司的同事繼續說道：

「在 Studio TERRA 的洋次郎，我有時半夜會在走廊跟他擦肩而過，他臉色發白，只有眼睛閃閃發光，整個人都散發著無敵的光環。正常來說，半夜的話應該看起來很睏才對。希望他不會病倒。」

確實，洋次郎身上散放著以往沒有的光，像是進入了別的什麼領域。很瘦，留著長髮，感覺都超越性別了。善木也說過「洋次郎越來越像他媽媽了」，看來他的想法跟我一致。

錄音室的工作持續進行，最後全員都燃燒了自己。在小桑錄製吉他部分的時候，智史和武田在錄音室的沙發上聽著，有時撐不下去就睡著了。

只有洋次郎檢查了全部的音源並做出判斷，他決心做出流傳百年的專輯。以《RADWIMPS 4～配菜的米飯～》為界，在此之前錄音室裡時常充斥著四個人的談笑聲，而這時完全進入了另一個次元。

小桑的吉他還是老樣子，小桑彈了之後，洋次郎就說：「不對，我想要的不是這樣的。」有時候這種對話持續了一整天。

而比這更艱難的是人聲部分的錄音。「歌詞還沒寫好，今天唱不了。」這種情況頻繁發生。

終於等到他開唱了，他又開始各種挑戰，尋找自己想要的感覺。

這部分也是沒完沒了。

一直唱到第二天早上七點，總算說出「終於好了」，然而完整聽了一遍之後，他又說道：「還是想改一下歌詞。」

如果樂團載入史冊，工作人員的選擇也將載入史冊

製作雖仍在繼續，但依舊沒有任何樂團的資訊流向外界。

媒體的詢問也是畏畏縮縮的感覺。

「RADWIMPS 現在是什麼情況？」

「正在錄音。」

「關於正在製作的歌曲，可以讓我們採訪嗎？」

而我只能給出千篇一律的回答：樂團正在一心一意地製作，很難在中途階段談論歌曲，抱歉。

但這種情況實在太多了，我就約了善木見面。我們在惠比壽的咖啡館，喝著咖啡聊起來了。

「大家都很想知道樂團的現狀，好多人都來問我。〈訂製品〉的時候樂團也沒有接受媒體採訪，但音源還沒做出來的狀態就接受採訪的話，能說的內容也都是不完整的，所以我全都拒絕掉了，這樣應該沒事吧？」

「我覺得挺好的。只是今後還會有這樣的狀況。他們一直待在錄音室，不向外界透露任何資訊。我覺得可以按照渡邊你的方式轉述他們的近況。」

我心想，話雖如此，但我能做什麼呢？善木接著說：

「渡邊不也說了 RADWIMPS 會載入史冊嗎？假如樂團載入史冊，那麼在樂團的每個階段，樂團和工作人員組成的團隊所做的選擇和決斷也會載入史冊。我覺得未來總會有樂團以他們為目標，例如繼承他們的樂團，會研究他們的足跡，並採用他們的方式。總會有人模仿他們，或是把他們當作反面教材的吧。但無論怎樣，我覺得 RADWIMPS 會成為一個標準。」

與常常被日常瑣碎的工作弄得暈頭轉向的我不同，善木用他獨到的視角看著RADWIMPS。

大家做出的選擇也將載入史冊。

可能有人覺得這有點誇大其詞，但我現在也還是這麼認為。盡量做出正確的選擇和決斷，盡可能從各種角度去思考問題。

偏離宗旨的工作人員日記

雖然被善木提醒了，但我應該用什麼方式傳達一直待在錄音室裡的樂團的近況呢？

想著從力所能及的事情開始吧，於是決定勤快地更新 RADWIMPS 官網的工作人員日記。

一開始寫了錄音的情形，但由於樂團沒有新的內容，也沒有素材，就一點點演變成介紹我自己的近況。重點是「勤快更新」，而脫離了「如何發布樂團相關資訊」的原始目的。

長期跟洋次郎的共事讓我學到了很多。換成是他，他是絕對不會做這種離題萬里的事情。

當他著手某件事的時候，很快就掌握了一系列要點：這麼做的目的是什麼，

完成它的最佳方式是什麼，為了實現目的我需要做什麼，還有哪些不足。他還會始終不偏離目標地，選擇最近的一條路。

而我無法做到這一點，結果寫出來的工作人員日記，從「香腸和剛煮出的米飯有多美味」到「好想要小孩常穿的那種鞋後跟有輪子的鞋，但很遺憾沒有大人穿的」，逐漸偏離了RADWIMPS。

因為樂團備受關注，每天的網頁訪問數多到驚人，雖然都是些香腸和滾輪鞋之類的內容，我深感抱歉。

另一方面，也有留言說，「對與RADWIMPS無關的內容感到不悅」，於是我漸漸放慢了更新的速度。

工作人員日記教會了我很多東西，比如透過網路跟不特定多數人產生聯繫的喜悅和危險、跟粉絲們交流的重要性等等。

洋次郎常常將「客觀性」掛在嘴邊。表達一件事的時候要注意是否是自己的主觀臆斷，表達方式是否足夠易懂。

在錄音過程中，當歌曲在某種程度上接近完成形態的時候，他會說著，「先停一下，看一下整體效果吧。」然後重播歌曲。

錄音的時候，總是細緻地確認節奏和音準有沒有出現偏差，這樣反而容易捨本逐末。

洋次郎就會以俯瞰全域的視角去看待事情。

我覺得能做到這一點的人是優秀的表達者。

我一邊更新著工作人員日記，一邊想著下一張專輯誕生的那一天真的會來臨嗎？

要承接《RADWIMPS 3～忘記帶去無人島的一張～》和《RADWIMPS 4～配菜的米飯～》的下一張專輯，必須在音樂方面進行超乎尋常的實驗。

雖然我早就知道要這樣，卻沒料到會超乎尋常到這個地步。

我害怕四個人都會被無止盡的錄音折磨得遍體鱗傷，筋疲力盡。總覺得即使錄音結束，也會有可怕的結果在等待著我。

做好的專輯將是 RADWIMPS 的最後一張專輯，或者洋次郎之外的人都脫離而去，變成了他個人的專輯。

我甚至覺得，往壞處想會更貼近現實。

錄音室裡依舊氣氛嚴肅，但偶爾也有祥和一片的時候。平安夜他們也在錄音，這一天午夜十二點時，洋次郎和小桑和睦地並排站在鍵盤前，四手連彈著〈謎謎〉。

「為什麼在聖誕節跟小桑一起彈鍵盤啊！」

洋次郎笑了，小桑也露出了發自內心的笑容。看到他們這個樣子，我也打心底裡開心。

兩人開心的模樣就好像退出樂團的風波根本不存在似的。

他們的身影似乎是一抹對樂團來說非常重要的原始風景。「是朋友」，也是「RADWIMPS 的成員」，小桑和洋次郎在錄音室裡露出笑容的那幅風景畫正是這二者共存的狀態。所以我是發自肺腑的喜悅。

29

「不放棄樂團」的專輯

二〇〇九年二月一日，專輯終於製作完成。

大家抱成一團，「全部錄音工作就此結束！接下來開始混音，辛苦大家了！」

道別之後，洋次郎聯繫道：「抱歉，想修改〈謎謎〉的節奏。」於是從深夜修改到了早上。

終於，混音完成，母帶開始處理，洋次郎叫喊：「我了無遺憾了，終於完成了！謝謝大家！」結果那天深夜，他又說「還有想修改的地方」，第二天又進行了修改。說著「這次絕對沒問題，我真的了無遺憾了」回去後，又修改了一遍。

於是，洋次郎像是燃燒殆盡似地病倒了，到了醫院直接辦理住院手續。

這是繼長銷專輯《RADWIMPS 4～配菜的米飯～》之後的，久違的作品。

公司對他們期望很大，計畫生產幾十萬張CD，但因為時間不夠，希望我們考慮延期發售。

「一旦延期，萬一還要再修改，好不容易結束的錄音又要開始了。」

於是我跟小山拉下面子向各個部門哀求。

為了三月十一日能夠順利發售，我們迅速展開幕後籌備。

而打破兩年零三個月沉寂的狼煙，正是〈佛祖啊〉。

我們進行了久違的會議，討論提前發布的音樂影片的拍攝。

攝影團隊的人帶來了「為這個影片製作拼貼畫的人」，他就是永戶鐵也。今後他將為樂團設計封面和周邊商品，還擔任了紀錄片的導演。他與樂團延續至今的長期合作正是從這個作品開始的。

因為一直待在錄音室裡，樂團已經好久沒有進攝影棚了。在開拍前的會議上，我問：「服裝怎麼安排？」

小桑、武田和智史異口同聲說：「太久沒拍了，都不知道該穿什麼衣服了。」

「那就交給造型師吧。洋次郎呢？」

「我還是帶自己的衣服去吧。我還買了新裙子呢。」

「裙子？真有你的。要變成超越性別的搖滾明星了。」

影片裡洋次郎戴了毛帽。那是他在錄音時就一直想要買的帽子。

「找到了一頂我非常想要的帽子。好久沒遇到這麼想要的東西了。真的好想要啊。

「不過要三十萬日圓呢。」

這次的錄音發生了太多事情，洋次郎付出了太多，於是為了慶祝錄音完成，

善木送了他這頂帽子。

因為大家一直慫恿洋次郎「去求善木買給你」，也就有了一種不買就完成不了錄音的氣氛。

久違的影片拍攝，破罐子破摔的樂團成員

攝影棚選在可以布置巨大布景的黑澤攝影工作室。天花板很高，場地也很寬敞。

許多工作人員正忙於準備，到處都傳來了人聲。

洋次郎打開休息室裡一個稍大的箱子，給我看裡面的東西。

「這就是我說的帽子。」

「哇，可以借我看看嗎？」

我也試了一下帽子，軟軟的很輕盈，也很暖和。

洋次郎戴上很帥氣，但我一戴大家都笑了。想著這笑得也太過分了吧，看了一眼鏡子，確實很搞笑。

忍不住想到洋次郎，這樣的帽子也能戴出自己的風格，裙子也能穿得好看。

似乎漸漸變得不像普通人了，感到開心的同時又有些寂寞。

換完衣服之後，終於開始拍攝了。

攝影棚裡布置一個迷你公園，有溜滑梯、攀爬設施和垃圾。我們要把樂團在

這個布景前的演奏場景拍下來。

四人來到布景前。

「音樂，開始！」

一聲令下，開始拍攝整首歌的演奏。因為是快節奏的歌曲，成員們都動作激烈，一曲完畢，隨著導演的「好，CUT！」，四人立即癱倒在地板上。

「呼——不行了！身體跟不上！太久沒拍了！」

洋次郎大叫，我們工作人員苦惱地笑了。洋次郎坐在地板上，後背已經被汗水浸溼了。智史和小桑也神情恍惚，筋疲力竭地倒在地上，茫然地盯著某處。可能是背著笨重貝斯做激烈運動導致腰疼，武田緊皺眉頭不停地揉著腰。

小憩一會兒，剛喝了水，導演就出聲了…

「好了！再來一次！音樂開始！」

彈完一曲，全員再次癱倒，如此重複了許多遍。

影片裡，智史起身踩踏地桶鼓，還有洋次郎從垃圾做成的方塊布景上縱身一躍的場景，這其實都是破罐子破摔的成果。

影片拍攝因為中途要修改布景和燈光，很少能按計畫結束。這天也是，原本是午夜十二點結束，過了十二點時，工作人員過來告訴我們…

「接下來我們要更改布景和燈光，很抱歉，要讓大家等待三個小時。請到上面

〈佛祖啊〉影片拍攝場景。彈完一整首歌之後癱倒在地的成員們。
如此反覆進行，離開攝影棚的時候好像已經是早上八點左右了吧？
其實也不是說……也不是討厭影片的拍攝。但是呢，能不能盡量按
計畫結束呢……怎麼說好呢……

的休息室去休息吧。」

大家拖著疲憊的身軀爬上樓梯，半躺在休息室裡的黑色沙發上。沙發前面是桌子，再往前是電視機，電視機上還連著遊戲機。

桌子上散落著各種東西，許多列印出來的影片分鏡稿、不知是誰的頭戴式耳機和錢包、吉他撥片、果汁塑膠瓶、紙杯、免洗筷等等。

攝影組為了大家的午餐、晚餐與宵夜準備了很多便當和茶，所以到處都是沒蓋好的吃到一半的便當和瓶罐。

「現在開始三小時？怎麼辦？玩UNO嗎？」

洋次郎說完，大家一起收拾便當，整理出空地，開始玩起他們當時經常隨身攜帶的UNO。我時而參加時而休息，打開電腦上網時，突然發現我一直想要的相機出現了，想也沒想就買了。

「我買了相機！」

「現在？雖說是等待時間，但也是工作啊。居然有工作人員在工作的時候買東西！」

洋次郎笑著說。

就這樣打發了三個小時之後，成員們汗流浹背地完成了拍攝。

天已經完全亮了，我們離開攝影棚，踏上了回家之路。

扭曲而瑰麗，那奇蹟般的平衡感

時隔兩年零三個月的專輯。新歌〈佛祖啊〉大受歡迎。

不知是電腦做出來的還是樂團現場演奏出來的器樂，不知是在唱還是在說，這首歌好像不屬於任何一種風格。前奏從複雜的吉他聲開始，點與點之間縝密結合形成一座龐大的建築物，這種創作甚至被稱為「新發明」。

我第一次聽到〈佛祖啊〉的時候也大為震驚。

當然我從樣本音源的最初階段就開始聽了，前奏裡疾風驟雨般閃現的貝斯和鼓聲，還有開頭的歌詞「烏鴉變多就要捕殺」。歌詞像是流芳百年的經文，又像是從古至今備受喜愛的童話。在間隙較多的合奏部分，又縈繞著小桑那似伴奏又似助奏的吉他聲。

一切聽起來都那麼的神乎其神。

《在某個地方的定理》這張專輯獲得了音樂雜誌的最高評價，被譽為「無疑是日本搖滾樂史上的最高傑作」、「熠熠生輝而完美無缺的金字塔」。

這也實現了洋次郎強烈的期許，成為「流傳百年的莫內《睡蓮》般的作品」。

雖說這是樂團朝著目標努力奮鬥的結果，但也並不是任何人都能做到的。

我利用等待洋次郎出院的這段時間做著宣傳，此時我也終於能客觀地看待這個作品了。

二○○九年拍攝幻冬舍《papyrus》封面時拍的照片。趁武田和智史低頭看著水面的時候，洋次郎壓了上去，惹得他們直喊「好痛痛痛痛痛痛！」接著單手護著屁眼的小桑也壓了上去，我覺得下面的兩個人應該是真的很痛了。

為什麼誕生了這樣一張專輯？

當什麼東西消耗殆盡，為了彌補而過度添加，最後奇蹟般地形成了一種扭曲而瑰麗的平衡感。

這是與《RADWIMPS 3～忘記帶去無人島的一張～》和《RADWIMPS 4～配菜的米飯～》明顯不同的、有著堅硬觸感的作品。

居然還能這樣脫胎換骨。

要不是樂團內部發生了巨大的變化，是不可能有這樣的作品的。

我突然覺得，洋次郎已經放棄樂團了吧。

在創作「不放棄樂團的專輯」的過程中爆發小桑退團風波，盡全力去運轉樂團，反而讓它變得支離破碎，於是他放棄了樂團，並盡情揮灑自己個人的想法，所以才會有這樣的結果吧。

期間洋次郎花了幾小時等待其他三人想出樂句，發生了很多爭論，四人也都受了傷。洋次郎在錄音室裡弄哭其他成員，回到家後又獨自一人哭泣，反省著「我算什麼東西啊」。

有了這段經歷，洋次郎發現不能再給其他成員壓力了，於是他們的樂句也都由自己來完成。其他三人也都全力以赴地跟上洋次郎。樂團免於解散，專輯才能完成。

如同超人般的四個人聚集在一起，要成為凌駕於一切的舉世無雙的樂團。

曾這樣期許的洋次郎，在《在某個地方的定理》漫長的製作過程中放棄了這個理想，也放棄「自己是樂團的四分之一」這樣的存在了吧。

這樣一想，很多事情就不難理解了。

不留餘力的高完成度，覆蓋整張專輯的封閉感。每首歌都太完美了，簡直無可挑剔。

當四個人的氣息注入其中，就會產生各自不同的個性和異樣的味道。

而一個人用心製作的東西就很難混入這樣的味道。

或者說，即使他沒有主動想要放棄樂團，但一想到錄音時給小桑帶來的負擔，就會改變表達方式，以往隨口說出的話也會爛在肚子裡不說了。這樣一來，洋次郎獨自承擔的部分也就大幅度增加。

因此，想要做出流傳百年的作品的洋次郎在這張專輯裡竭盡所能，傾注了高純度的心血。

「不放棄樂團」的夢想破碎之後，他只能放棄樂團。這樣想就最能說得通了。

為了繼續樂團，所以放棄樂團。一個出乎意料的結局。

「主流出道曲的歌名，大家一起決定吧。」

說出這句話的時候，一切都閃著金色的光芒，內心也都充滿了希望。一有什麼，四人就跳起來互相擊掌。

那個時候，大家都還是少年。

《在某個地方的定理》發售之後，樂團成員和工作人員一起開了慶功宴。蛋糕上寫著「Happy Biryhday 在某個地方的定理。」這四個人，真的辛苦了。

樂團是一種生物。越是被社會關注，肩上的責任和壓力就越重，並以迅猛之勢成長起來。

《在某個地方的定理》是漫長的空白期帶來的巨大果實，震撼了世人。然而，樂團失去了同樣巨大的東西——他們不得不改變自己。

不可能一直待在同一個地方。

如果這就是所謂的成長，那當然會想要一直保持少年的狀態，一直待在舒適圈。但人生只要還在繼續，就會出現越來越多嚴峻的問題，而我們不得不活下去。

RADWIMPS 放棄了「不放棄樂團」的夢想，從少年成長為大人。

我們所有人登上的這艘船，來到了很遠的地方。

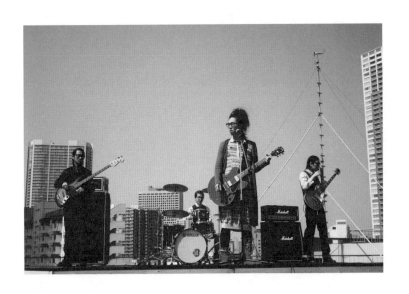

〈吶喊〉的影片拍攝。洋次郎穿著連身裙似的睡衣？這也是他自己的衣服。拍攝這支影片的時候他帶了這件衣服，說買了卻一直沒穿。〈佛祖啊〉影片裡的服飾全都是他的私人物品。

主流出道之後的第三張專輯，也是樂團史上的第五張專輯《在某個地方的定理》，發行於二〇〇九年三月十一日，榮登 ORICON 週榜第二名，獲得了日本唱片協會的白金認證，成為暢銷之作。

到了四月，樂團開始「IRU TOKORO NI TOUR 09」巡演。「ARU TOKORO NI」是「在某個地方」的意思，而「IRU TOKORO NI」是指「在所在之地」。

根據善木的主意，這次的巡演既有大會場又有小型 livehouse。他說這是「只有 RADWIMPS 才能做到的巡演模式」，但實際操作後發現，成員也累到不行。

最大的場地是幕張展覽館，客容量三萬人。最小的場地是京都礫礫，客容量三百五十人。

把體育館設為會場的話，就會在中央用圍欄圍出一個區域，裡面會有很多工作人員操控著擴音、燈光、雷射、LED螢幕等的設備。

30 中斷的鼓聲

一位工作人員看著場地圖，發現幕張展覽館的操控區和京都礫礫的場地幾乎一樣大。大家都笑著說，「這真是一次神奇的巡演。」

一般樂團會在 livehouse 巡演結束之後再展開體育館巡演，大多數情況都是兩個規模分開來進行的。因為在 livehouse 和體育館使用的器材不一樣，所需的工作人員數量也會發生變化。

據說成員的感受也是如此，在一伸手就能碰到觀眾的地方，和在幾萬人參加的體育館是不一樣的。

有一次在演出後的慶功宴上，我曾問過武田。「livehouse 和體育館混著巡演，果然會很吃力？」

「並不是哪一方會更輕鬆，只是覺得使用的肌肉不一樣。兩者交替的話確實會覺得吃力。」

我原本以為人數多、場地大的體育館會更吃力，但好像跟場地大小無關。三萬人和三百五十人，無論什麼樣的規模，樂團都是全身心地投入，演出結束後的疲憊感自然就完全不同了。

我也問了小桑同樣的問題。

「livehouse 因為離舞臺很近，觀眾都異常興奮，感覺就算我的吉他彈錯了也不太容易被發現。彈錯了，我只要喊著『噢！』就能蒙混過關了。但體育館的話，有些人會很冷靜地去聽，就可能會被發現我在哪裡彈錯了。」

原因不明，不知道該看什麼科

《在某個地方的定理》錄音結束，小桑狀態轉好，正當大家都安下心來的時候，智史在「IRU TOKORO NI TOUR 09」巡演的時候出現了問題。

演出時他的腳突然控制不了大鼓，聲音好像憑空消失了一樣。一開始的時候，當洋次郎驚訝地發現聲音驟停，他就邊唱邊回頭看智史。他會擔心出問題也是情有可原，畢竟之前從來沒有發生過這樣的事情。

並不是整個鼓聲都沒了，而是大鼓和小鼓的一部分聲音沒了，所以觀眾應該不太能發現吧。

智史本人也不知道原因，也沒有疼痛的感覺，但還是決定去看一下醫生。話又說回來，不知道該看什麼科。想著搞不好是弄傷了手腳的內部，或是內部發了炎，最終他去了骨外科。做了各種檢查之後，被告知身體方面並沒有異常，沒有

受傷，也沒有傷到筋骨。

某次演出結束後的休息室裡，大家聊到了這件事。

「我去醫院檢查了，說是沒有異常。」

「那太好了。那應該就是累著了吧。」

「沒錯，肯定是這樣的。」

「再觀察一段時間吧。」

「嗯，抱歉，讓大家擔心了。」

樂團成員和工作人員之間進行了這樣的對話之後，繼續前往下一個會場。但我內心還是布滿疑雲：「那為什麼會出現那樣的狀況？」

在新場地進行彩排的時候，他的鼓打得很順利。包括智史在內，每個人臉上都露出了笑容。彩排結束後，洋次郎拿著麥克風對大家說，「今天也拜託大家了！一起辦好演出。」

「拜託了！」

演出正式開始。

然而，大鼓的聲音又中斷了。

最難受的是智史本人，他也不知道為什麼會這樣。

他本身就比一般人更有責任心，刻苦地鑽研打鼓的技術。他會覺得自己給樂團添了麻煩，內心一定很煎熬吧。

小塚告訴我狀況⋯

「因為一直不知道原因，樂團氛圍很沉重呢。智史說他會努力練習，治好這個病。」

我也很擔心其他三個人。

「其他成員怎麼樣？」

「武田很關心他，也在鼓勵他。」

鼓手和貝斯手被稱為「節奏組」，這個組合會左右樂團的音樂。貝斯根據鼓的節奏去疊加聲音，這就成了樂團的根基，吉他和主唱再根據這個基礎往上和聲。

武田和智史是 RADWIMPS 的「節奏組」，兩人又是同一所音樂大學的校友，一路並肩作戰到現在。此刻，他們兩人又是抱著怎樣的心情？

我也想聯繫武田給他鼓勵，但除了問「沒事吧？」也找不到別的詞了，於是就此作罷。

「洋次郎和小桑呢？」

「他們怕說太多反而施加了壓力，所以選擇觀望。」

正式演出前在會場內的公園裡做基礎練習

演出當天，成員們通常會在彩排結束之後吃一些事先準備好的食物，稍做休

息後再換衣服或是熱身，靜候演出的開始。

有一次彩排結束後，我偶然看到智史在公園裡練習打鼓。可能是不想讓成員和工作人員擔心，他獨自一人在會場內的公園裡練習，不間斷地敲打著用於基礎練習的練習板。

那是不知重複了多少年的基礎練習。

練到智史這種程度，都不知道要弄破多少次血泡。最重要的就是基礎。當你碰壁的時候就回去練基礎，就是指這個。此時碰了壁的智史把基礎練習當作最後的希望，宛如向神祈禱似地打著鼓。鼓棒發出的咚咚聲，聽起來像是在說：「痊癒吧、痊癒吧。」

到頭來，我什麼也幫不了智史。

我只是一直關注著事情的發展，眼睜睜地看著多年的親密夥伴、家人就在我身邊受到傷害。我沒勇氣跟他說話。

會場外，天色漸暗，微風徐徐。演出馬上就要開始了，智史也回到了休息室。這一天的演出有很多嘉賓前來，我直接去了相關人員接待處。穿著RADWIMPS粉絲T恤的歌迷愉快地經過我面前。不久之後，四人就會伴隨著歡呼聲登上舞臺。

隨著巡演的進行，鼓聲中斷的狀況時常發生。

一開始驚訝著回頭看的洋次郎，為了不給智史增加負擔，即使鼓聲中斷，他

也一動不動，眼睛看著前方，若無其事地繼續唱歌。

小桑和武田則是一察覺到異樣，就咻地跑到智史身邊，他們看著智史，一邊和著節奏一邊笑著點頭，彷彿在對他說「沒事的」，他們就這樣演奏下去。可能觀眾看到的是鼓手正在跟貝斯手、吉他手互動並愉快地演奏。

耀眼的雷射光束布滿會場，智史齜牙咧嘴地打著鼓。

可能不是齜牙咧嘴，他是想用笑容回應成員們的笑容。看著他們這樣，我熱淚盈眶。從高中就認識，聚在一起就喧鬧不休的四個人，成為被譽為二〇〇〇年代的代表性搖滾樂團。而做為代價，此刻正痛苦不堪。

樂團在壯大的過程當中自然會發生變化，而且不得不改變，其主要原因是他們身負的巨大責任和心中的高遠志向。責任持續加重，而他們不得不勇敢面對。

巡演繼續進行，觀眾越來越狂熱。沒有人能幫助他們。守望著他們的工作人員也無法伸出援手。臺上只有他們四人，正凝望著幾萬人的雙眸。

一首歌結束，洋次郎聊起了巡演各地的美食，惹得觀眾紛紛發笑。武田和小桑帶著笑容，若無其事地看著智史。智史則低著頭。

「我啊，去北海道的時候連吃三頓拉麵呢。」

在座無虛席的碸大體育館內，武田被斜射而來的聚光燈照耀著說道。

智史的狀態沒有恢復，也找不到原因，巡演就這樣結束了。

或許是因為大家不想為智史增加負擔，並沒怎麼聊今後的事情，也沒有具體

的計畫，他們選擇尊重智史的意願。慶幸的是巡演結束之後，樂團本身也沒有什麼具體計畫，就算沒有發生智史這件事，巡演結束後成員們應該也是自己過自己的。

「我想重新從基礎開始好好練習。」

樂團為了等待智史回來，再次停止活動。

樂團第一次嘗試試聽帶

IRU TOKORO NI 巡演結束的時候，洋次郎老家的地下排練室經歷了大規模的改造，可以用於簡單的錄音和排練。洋次郎坐擁這個被命名為「LAQUITE 工作室」的新環境，說道：「暫時休團了，我只能利用這裡了。」於是開始一個人製作下一張專輯《絕體絕命》的樣本唱片。

一直以來都是四人一起進入排練室，再根據洋次郎創作的曲子研究編曲，而這一次樂團第一次採用了音樂創作中的「詳細的設計圖」，即試聽帶。

有了自己專屬的工作室，就算沒有工程師也會用 PROTOOLS 的洋次郎，完成了一次突飛猛進的進化。

或許他本人只是想要一個更好的製作環境而已，但在我看來，他就像獨自彌補小桑和智史缺失的部分。因為洋次郎一旦停下來，RADWIMPS 也就停止了。

小桑和智史都遭受了打擊，而洋次郎卻在不斷提升自己的各項技能，這兩者

的對比也太過鮮明了。

可以隨時隨地、隨心所欲進行製作的這個環境，對洋次郎來說，就像家裡搬進了一座夢想中的遊樂園。整修錄音室時小塚也在場，他告訴我，洋次郎雖然也擔心智史，但他說：「製作讓人開心，不想離開家和工作室了。」

樂團停止活動的這個時候，獨自一人天真無邪地與音樂嬉戲的洋次郎，下一步將走向哪裡？

太過於追求「不放棄樂團」的狀態，卻引發了小桑退團風波，之後智史也出了狀況，樂團不得已停下了腳步。

做為 RADWIMPS 的主唱，他就這樣背負起一切，身處困境也要向前邁進的洋次郎，他是想獨自去勾勒下一個作品嗎？

寫著「玩樂團吧！」的情書

一天，他傳了未完成的樣本給我。

〈手機〉和〈宣言〉，以及後來收錄於《絕體絕命》專輯裡的歌曲也都在裡面。我點開信件裡的下載連結，驚愕地發現：他居然做了這麼多！

看著躺在資料夾裡的一個個檔案名，我激動萬分。雖然還不知道 RADWIMPS 什麼時候重新開始活動，這些歌曲也有可能會一直躺在那裡。

在我看來，這些新歌就是洋次郎寫給 RADWIMPS 的情書，上面寫著：「玩樂團吧！」

樂團的時針，可能會再次轉動起來。

某個晴朗的冬日，我邊聽著這些邊走路。

閃爍的紅綠燈，背著紅色書包奔跑在斑馬線上的小孩。擠在人行道上的花店的盆栽。

比起在家裡聽試聽帶，我更想這樣舒舒服服地邊走邊聽。

一股巨大的能量讓我興奮不已，當中一些歌曲的深刻表達也讓我熱淚盈眶。

這是被稱為天才的藝術家單純又開心地與音樂嬉戲的產物。

我一邊走著，邊寫了感想給洋次郎。

他馬上回信給我：「好開心。謝謝。」這一年，我們去了印度，是為了幻冬舍的雜誌《papyrus》的採訪，主題為：

「和被奉為神明的洋次郎一起去被稱為神明所在之處，再聽聽他獨特的生死觀。」

當時還在幻冬舍任職的日野淳和篠原一朗寄來這樣的企劃，他們從樂團出道起就一直積極地採訪樂團。

他們兩人幾年前就來詢問過。一開始的企劃是去吳哥窟，但當時因為錄音和演出沒能去成。

這時樂團停止了活動，洋次郎正一個人做著試聽帶，我希望藉此機會帶他去一個能給他一些靈感刺激的地方。

我告訴《papyrus》的二位「現在應該能去」。

於是他們策劃了印度之旅。

洋次郎也覺得這有利於製作專輯，於是爽快答應。

一開始還是「半成品」的音源，後來也逐步完善，已經能看到下一張專輯的八成了。

「我想去印度，用在那裡感受到的東西完成剩下的二成。」

隔壁房間傳來了西塔琴的琴聲

印度是一個奇特又美麗的國家。

日常身處混亂局面。混亂才是常態。

〈訂製品〉的時候連一句寄語都沒有，印度之旅卻是每天吃完晚餐就要接受採訪。

或是在餐館邊喝著啤酒，又或是在飯店房間裡邊舒展身體，總之是在放鬆的環境下，講述了RADWIMPS、人生觀，和正在製作的專輯等。

洋次郎每天晚上都接受採訪，這樣的事情對他來說是第一次，也是最後一次。

雖然有日本人來就足夠讓當地人感到稀奇了，但好像洋次郎腳上的靴子更讓他們覺得稀罕。洋次郎一走在街上，就會有許多小孩開心地跟著他，根本是吹笛手哈梅林。

雖說是「神明所在之地」，但去過印度之後讓我印象深刻的是，宗教很自然地成為他們生活的基礎。從吃飯到人與人之間的關係，一切都與宗教有關。

從多角度看待事物的洋次郎，似乎以快於我們幾倍的速度在吸收著印度這個國度。

某天，我們去看了樂器。

店員教起了洋次郎演奏西塔琴。

他學得很快，不一會兒就彈得像模像樣了。

導遊被路人問道：「那個人是誰？」他回答：「是日本知名的音樂人。」於是人們不斷聚集過來。

最後在眾目睽睽之下買了西塔琴、塔布拉鼓和管風琴。

晚飯後，結束了採訪，我回到了飯店房間，隱約聽到隔壁洋次郎房間裡傳來的西塔琴琴聲。

在印度的飯店裡聽到隔壁友人彈奏的西塔琴，這也太美好了吧。

更令人欣慰的是，我能聽出來每天晚上他都有進步。進步太快了。

這個人總是這樣。

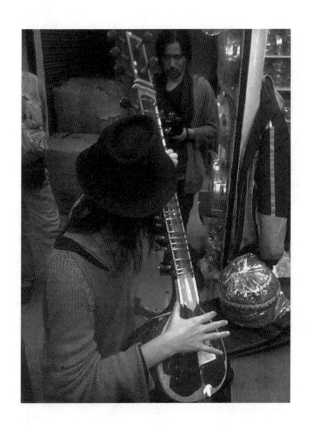

印度的樂器行裡正在試彈西塔琴的洋次郎。店家
說我們從日本遠道而來，還買了很多樂器，為表
感謝，給我們工作人員每人一個鈴鼓（照片上有
拍到）。從沒想過會從印度帶回鈴鼓。

從恆河的聖地瓦拉那西開始的印度之旅，每天就像公路電影一樣不斷地拍攝和趕路，最後一天抵達了德里。越接近都市，飯店就越豪華，食物也更富有國際色彩。

第二天我們從德里的機場離開印度，抵達成田機場。

我們上了車，在路上的休息區邊吃天婦羅蕎麥麵，邊感嘆「真懷念」、「真是感人肺腑」。

「真的太感謝了，很高興能去印度。我收穫了很多，一定能做出一張很好的專輯。」

洋次郎大口地吃著蕎麥麵笑道。

幾天後，他傳來的音源讓我大為震驚。那是〈DADA〉的試聽帶。

人生在世　　都在繞遠路
都在繞彎路　即使如此
還是要尋找近路　捷徑
努力不讓巡邏隊找到
最後只能求神拜佛
希望輕鬆一些　又能先人一步
一旦得知難以實現　就心生厭惡和妒恨

294

變得殘酷至極　南無阿彌陀佛

第一次看到這段歌詞的時候，就覺得跟〈佛祖啊〉一樣，就像是傳世百年的聖經。

他將吸收到的東西變得有血有肉，並用新的表達方式向外界輸出。我想，只有優秀的藝術家才能像這樣，逐漸增加武器讓自己變得越來越強大。

在印度買的管風琴，後來在〈寄居蟹〉的前奏裡用到了。

32 青春期的結束，新篇章的開始

洋次郎那「獻給 RADWIMPS 的壯麗情書」的試聽帶，讓樂團振奮了起來。

關於印度回來之後誕生的那些歌曲，該怎麼安排這些新歌呢，團員和工作人員聚在一起開了個久違的會。

六月的「IRU TOKORO NI TOUR 09」結束後，這大半年以來，樂團四人一次都沒有一起演奏。

突然火力全開地製作專輯還為時尚早，於是決定先錄製輕鬆的歌曲找感覺。

「先試著錄製試聽帶裡的〈宣言〉和〈手機〉吧？智史，你覺得呢？」

洋次郎問完，智史點了點頭。

「嗯，我想試試。曲子也不錯，應該能愉快地完成。」

「愉快地開始吧。」

現在的四人成立 RADWIMPS 的時候才十八、九歲，從那個時候起洋次郎就

一直為樂團明確指出了未來的方向。

「要做別人從沒做過的音樂。禁止使用被稱為樂團王道的八拍節奏。要的是只有我們四人才能做出來的音樂。不然我們的存在就沒有價值。」

要是這時候的洋次郎，可能就不會發表〈宣言〉、〈手機〉這樣的歌曲了。

最先演奏的歌曲是〈宣言〉。

樂團進入久違的錄音室演奏，每個人都情緒爆發。

四人能再次合奏，讓人欣喜若狂，小桑彈奏的重複樂段聽起來就像嘹亮的號角。

演奏時，他們四人對視了很多次，大家都紅著臉笑了。

〈手機〉也是一樣，他們跟著節奏愉快地搖擺著身體。聽著錄製好的音源，我能感受到再次做樂團為他們帶來了多大的喜悅。

兩首歌的效果都太好了，於是大家一起商量該怎麼發行。

「兩首都想讓它們突出。」

「那就出兩張單曲吧，就當是樂團重啟的禮炮！」

樂團第一次同時發行兩張單曲。

哪怕受損的東西再也無法恢復

就這樣，RADWIMPS 完成了不知第幾次的復活。

我第一次跟十幾歲的成員打招呼時，是在那個橫濱 livehouse 的二樓辦公室。

那時的巡演，成員們要親自搬運樂器前往全國各地的 livehouse。

《RADWIMPS 3～忘記帶去無人島的一張～》和《RADWIMPS 4～配菜的米飯～》是兩張成對的作品。

座無虛席的橫濱體育館，這個讓四人相遇的地方。

這些都是 RADWIMPS 經歷過的青春期。

結束了青春期，以做出「不放棄樂團」的專輯為目標向前行進，結果樂團受了傷。

雖然〈宣言〉和〈手機〉成為樂團復活的狼煙，但我覺得受損的東西再也無法恢復到原樣了。

我想實現的夢想。

「跟我自己找到的樂團一起從零開始做起。」

我是否實現了夢想？

「我要引爆這個樂團。」

一直帶著這個心願的我，又是否成功引爆了呢？

298

說不定，在一起度過樂團青春期的過程中，我也有變了質或缺失的東西。

但樂團確實進化成新的狀態，並正要邁入下一個篇章。我曾想過《在某個地方的定理》會不會是樂團的最後一張專輯，而此時我正在懷念下一張專輯。

RADWIMPS 的第六張原創專輯。

人不可能永遠待在一個舒適美好的地方。

就這樣，活下去。

後記

「想出一本 RADWIMPS 的回憶錄，你願意寫嗎？」

善木對我說這句話的時候是《Dreamer's High》剛發行的時候，也就是二〇一三年。我持續寫著工作人員日記，不知不覺就成了樂團的官方撰稿人，可能是因為這樣，他才找我寫的吧，他還說「我覺得由渡邊來寫最合適不過了」。

「這樣啊，那我努力看看吧。」

雖然試著寫了，但我之前從來沒寫過長篇文章，這對我來說太難了，中途就受挫了。

「稿子有進展嗎？」像是突然想到似的，善木偶爾會這樣問我。

「啊，我現在，那個，嗯，有在寫的。」我只能含糊不清地回答，宛如一個不寫作業的小孩。

我只是一名工作人員，卻可以用自己的名字出版一本書，讓我驚訝的是面對這意想不到的好機會，我卻沒有什麼野心。

300

而且就像是在逃避一樣，渾渾噩噩了好幾年。

「這麼久了，應該寫好了吧？」

終究還是來問了啊，就像是暑假的最後一天，我焦急地寫完並拿給他看。

「太短了，你這有點簡化了，要寫到現在這樣的三倍才行呀。」可後來又停住了。

到了二○一九年，正當我覺得「大概已經放棄我了吧」的時候，我被善木約了出去，編輯日野也來了。寫作教練在此閃亮登場。

「不訂個截稿日期，渡邊是寫不出來的。就當連載作品發表在新網站裡吧。如果按照時間順序寫會有困難的話，就從容易寫的內容入手吧，跟平時的工作人員日記一樣就好了。」他就像是哄小孩似地對我說。

「這樣的話，那我應該能行。」於是在會員制的網站 BOKUNCHI 展開連載。

典型的大器晚成。

看的人比我預想的要多很多，還有人在我的 Instagram 上發了感想，這也鼓勵我走到了這裡。

「差不多該編成書了吧。」

我將寫好的內容按照時間順序重新編輯，又做了大量的補充和修改。

同一時期，我成為 RADWIMPS 新成立的音樂廠牌「Muzinto Records」的社長，善木和小塚還在事務所裡為我安排了一個辦公室。在那裡，我聽著邁爾士‧

戴維斯、傑可・帕斯透瑞斯、比爾・艾文斯（都帶「斯」字），一直寫到深夜。

不知為何，聽著這三人的音樂，我就能專注地思考RADWIMPS。我日復一日地重複著關燈、鎖門、回家的日子，最後終於寫完了。

這本書只是講述了我所看到的RADWIMPS，或許有跟事實不符的地方。這個責任應由我承擔。

樂團的故事，不只有這本書裡寫到的這些，之後還發生了許多，現在也仍在繼續。如果有人想看的話，今後我也會一直寫下去。

也是出於這層考量，書名命名為《「人生 相遇」篇》。正如字面上的意思，與RADWIMPS的相遇改變了我的命運。我唯有感謝。

每個人都會有這樣的相遇。

如果你也遇到了這樣的時刻，願你能牢牢抓住，緊緊環抱。

最後，感謝非常耐心地與我並肩作戰的日野，謝謝你。還要感謝為我提供漂亮設計的飛嶋、佐藤，和陪我一起回憶過去的小塚，以及提出寫書的善木。還有洋次郎的寄稿，讓人看了落淚。真的謝謝。

再一次，由衷感謝RADWIMPS的各位成員，以及看到這本書的你。

May the 美好的相遇 be with you.

特別寄稿

野田洋次郎

「這種事情居然還記得啊」、「在我不知道的背後，原來大家是這麼想的啊」，我在讀這本書的時候接連不斷萌生這樣的想法。然後，我大概哭了四次，都是些對讀者來說可能是無足輕重的地方。記憶湧現，滿溢而出。

這個故事是作者渡邊眼裡所看到的關於 RADWIMPS 的歷史，是那個渡邊寫出的故事。他在我們 RADWIMPS 出道之前就關注我們、培養我們，形影不離地陪我們一路走來。正因如此，這個故事的全部內容不能盡信。當一位母親談及心愛的孩子的時候，她所說的話多少帶些偏頗，而渡邊這個人更是這樣。他一旦愛上，就會永遠愛下去。就算被背叛了也不會察覺，他就是如此耿直。看著這個故事的時候我在想，這個故事正是渡邊寫給我們的情書。

我想，很多人都不知道唱片公司的內情，就讓我在此稍做幾點說明吧。當一位藝人正式入行，首先，工作人員會被分為製作（錄音、ＭＶ等）與宣傳（廣播、電視、雜誌等）兩個團隊。在我們樂團，製作團隊的主管是山口（書裡也有

提到），而宣傳團隊的負責人就是渡邊。一般來說，即使做得長久一些，工作人員也會在四、五年後被替換一次。出道十五年的樂團，負責人換了四、五個是再正常不過的。而藝人大多都有點怪，有些是因為吵架而離開，也有因為響應公司政策而不得已調走的。也就是說，出道十五年，製作和宣傳兩大團隊的工作人員一次也沒有發生變動，這是極其罕見的事情。正因如此，僅僅一個人的視角就能將這十七年（算上出道前的時間）的歷程編輯成書，這是我的驕傲，我為此感到自豪。

你眼中的音樂世界是什麼樣子？可能你會覺得它是一個華美的世界，但這並不是全部。樂團組成至今二十年，在這期間，有許多志同道合的樂團都一一解散了。有的是因為成員之間發生了嫌隙，還有很多是因為被唱片公司終止合約而不得不放棄樂團。我還從其他樂團人那裡瞭解到，有些主管和工作人員會對音樂做出各種要求，例如「多寫這樣的歌」、「做這樣的編曲」、「要寫能賣的歌」、「重寫」等等。我做為 RADWIMPS 的一員已有二十年，主流出道十五年，一直以來，渡邊和山口及事務所的任何一個員工從未對我提出任何要求。一次都沒有。我一提起這件事，其他音樂人大都感到驚訝。似乎我們所認知的「理所當然」，是這個音樂行業裡的「不合常理」。

說實話，如果我是自己的工作人員，我一定會提出各種要求。因為，我們出道時期的歌詞和編曲都還很稚嫩又粗糙，很多地方稍做修改就會有更好的效果。

304

我想，渡邊他們也曾有過許多想法和想說的話吧。但最後還是沒有提出任何要求，而是將我的創作原原本本地傳遞給世人。

還有，當樂團逐漸被世人所熟知、被期許「只要現在出新歌就絕對能暢銷」時，在這種情況之下，我們卻停下了腳步，有了桑原退團等的種種經歷。把自己關在錄音室，做了推翻，又再做了推翻，如此反覆，過著與期許大相逕庭的日子。即使這樣，他們也沒有說出「出專輯吧」、「怎麼也要寫出來啊」，而是一直靜靜等候。在做出《在某個地方的定理》之前，我們有了兩年多的空窗期。所有工作人員都相信並一直等待我們，我從這本書裡深深感受到他們堅定不移的那份決心。

我們能持續做音樂到現在，其中一個答案顯然就存在於這本書當中。那就是，我們一開始就遇到了會毫不猶豫說我們的音樂是「最強」的人，哪怕與全世界為敵。也就是說，在初戀階段就遇到了一生的伴侶。我不知道是我們自己引發了這個奇蹟，還是我們的音樂造就這一切，又或者說這只是一個偶然。但是，我立於這個奇蹟之上，現在也仍奏響著音樂。我為此感到驕傲。

能成為 RADWIMPS 真的太好了。

作品名中日對照一覽表

1.《人生 相遇》	「人生 出会い」
2.《自暴自棄自我中心的（思春期）自我依存症的少年》	「自暴自棄自己中心的（思春期）自己依存症の少年」
3.《「一直很喜歡你」「真的嗎？……」》	「『ずっと大好きだよ』『ほんと？・・・』」
4.《如果》	「もしも」
5.《祈跡》	「祈跡」
6.《BOKUCHIN》	「僕チン」
7.《寫給幾十年後未曾與「你」相遇的你的歌》	「何十年後かに「君」と出会っていなかったアナタに向けた歌」
8.《就在那裡》	「そこにある」
9.《夏之太陽》	「夏の太陽」
10.《HIKIKOMORI RORIN》	「ヒキコモリロリン」
11.《搖籃曲》	「ララバイ」
12.《俺色天空》	「俺色スカイ」
13.《RADWIMPS 2〜發展中〜》	「RADWIMPS 2〜発展途上〜」
14.《愛》	「愛し」

15.《RADWIMPS 4～配菜的米飯～》	「RADWIMPS 4～おかずのごはん～」
16.《可以嗎？》	「いいんですか？」
17.《HEKKUSHUN/ 愛》	「へっくしゅん／愛し」
18.《第二十五對染色體》	「25 コ目の染色体」
19.《九月先生》	「セプテンバーさん」
20.《反複製人》	「アンチクローン」
21.《ＥＤＰ～飛向烈火的盛夏的你～》	「イーディーピー～飛んで火に入る夏の君～」
22.《TREMOLO》	「トレモロ」
23.《兩人故事》	「ふたりごと」
24.《RADWIMPS 3～忘記帶去無人島的一張～》	「RADWIMPS 3～無人島に持っていき忘れた一枚～」
25.《05410-（n）》	「05410-（ん）」
26.《Bagoodbye》	「バグッバイ」
27.《打勾勾》	「指切りげんまん」
28.《想哭的夜晚》	「泣きたい夜ってこんな感じ」
29.《剎那連鎖》	「セツナレンサ」
30.《在某個地方的定理》	「アルトコロニーの定理」
31.《訂製品》	「オーダーメイド」
32.《佛祖啊》	「おしゃかしゃま」

33.《呐喊》	「叫べ」
34.《Dreamer'sHigh》	「ドリーマーズ・ハイ」
35.《宣言》	「マニフェスト」
36.《寄居蟹》	「やどかり」
37.《手機》	「携帯電話」

嬉文化

著　者／渡辺雅敏

執　行　長／陳君平　　　　　　　　譯　者／蔣青青

榮譽發行人／黃鎮隆　　　美術總監／沙雲佩

協　理／洪琇菁　　　　　美術編輯／方品舒

總　編　輯／呂尚燁　　　執行編輯／丁玉霈

　　　　　　　　　　　　文字校對／施亞蒨

那個時候的 RADWIMPS「人生 相遇」篇
（原名：あんときの RADWIMPS「人生 出会い」編）

　　　　　　　　　　　　國際版權／黃令歡、梁名儀
　　　　　　　　　　　　企劃宣傳／陳品萱
　　　　　　　　　　　　內文排版／謝青秀

出　版／城邦文化事業股份有限公司 尖端出版
　　　　　台北市中山區民生東路二段一四一號十樓
　　　　　電話：（○二）二五○○-七六○○
　　　　　傳真：（○二）二五○○-二六八三

發　行／英屬蓋曼群島商家庭傳媒股份有限公司城邦分公司 尖端出版
　　　　　台北市中山區民生東路二段一四一號十樓
　　　　　電話：（○二）二五○○-七六○○（代表號）
　　　　　傳真：（○二）二五○○-一九七九
　　　　　E-mail：7novels@mail2.spp.com.tw

中彰投以北經銷／楨彥有限公司（含宜花東）
　　　　　電話：（○二）八九一九-三三六九
　　　　　傳真：（○二）八九一四-五五二四

雲嘉以南／智豐圖書有限公司
　　　（嘉義公司）電話：（○五）二三三-三八五二
　　　　　　　　　傳真：（○五）二三三-三八六三
　　　（高雄公司）電話：（○七）三七三-○○七九
　　　　　　　　　傳真：（○七）三七三-○○八七

香港經銷／城邦（香港）出版集團有限公司
　　　　　香港灣仔駱克道一九三號東超商業中心一樓
　　　　　電話：（八五二）二五○八-六二三一
　　　　　傳真：（八五二）二五七八-九三三七
　　　　　E-mail：hkcite@biznetvigator.com

新馬經銷／城邦（馬新）出版集團 Cite（M）Sdn. Bhd.
　　　　　E-mail：cite@cite.com.my

法律顧問／王子文律師　元禾法律事務所
　　　　　台北市羅斯福路三段三十七號十五樓

二○二三年七月一版一刷

■中文版■

郵購注意事項：
1.填妥劃撥單資料：帳號：50003021戶名：英屬蓋曼群島商家庭傳媒(股)公司城邦分公司。2.通信欄內註明訂購書名與冊數。3.劃撥金額低於500元，請加附掛號郵資50元。如劃撥日起 10～14日，仍未收到書時，請洽劃撥組。劃撥專線TEL：(03)312-4212 ‧ FAX：(03)322-4621。E-mail：marketing@spp.com.tw

國家圖書館出版品預行編目資料

那個時候的 RADWIMPS・人生 相遇篇 / 渡辺雅敏作；
蔣青青譯 . -- 一版 . -- 臺北市：城邦文化事業股份有
限公司尖端出版：英屬蓋曼群島商家庭傳媒股份有
限公司城邦分公司發行 , 2023.07
　　面；　公分
譯自：あんときの RADWIMPS「人生出会い」編
ISBN 978-626-316-724-7（平裝）

1.CST: RADWIMPS 2.CST: 搖滾樂 3.CST: 樂團
4.CST: 日本

912.9　　　　　　　　　　　　　　　112007820